KB043551

후쿠다 시게오의 디자인 재유기

디자인 재유기

2011년 9월 9일 초판 인쇄 ○ 2011년 9월 27일 초판 발행 ○ **지은이** 후쿠다 시게오 ○ **감수** 원유홍
옮긴이 모모세 히로유키, 이지은 ○ **펴낸이** 김옥철 ○ **주간** 문지숙 ○ **편집** 정은주 ○ **디자인** 김승은
마케팅 김헌준, 이지은, 강소현 ○ **출력** 스크린출력센터 ○ **인쇄** 한영문화사 ○ **펴낸곳** (주)안그라픽스
413-756 경기도 파주시 교하읍 파주출판도시 회동길 125-15 ○ **전화** 031.955.7766(편집)ㅣ031.955.7755(마케팅)
팩스 031.955.7745(편집)ㅣ031.955.7744(마케팅) ○ **이메일** agdesign@ag.co.kr ○ **홈페이지** www.ag.co.kr
등록번호 제2-236(1975.7.7)

ISBN 978-89-7059-600-6(03600)

후쿠다 시게오의
디자인 재유기 才遊記

후쿠다 시게오 지음
원유홍 감수
모모세 히로유키, 이지은 옮김

안그라픽스

삼장법사가 서역으로 불교경전을 구하러 가는 기이한 내용을 다룬
『서유기西遊記』는 어린 시절 나에게 웃음과 용기를 북돋아 준 일종의
디자인 참고서였다. 손오공이 멋지게 휘두르는 여의봉은 늘어났다가
줄어들었다가 하는데, 줄어들었을 때는 귓속으로 쏙 들어갈 만큼
작아진다. 오늘날 콤팩트 디자인의 원조인 셈이다. 또 손오공이
펄쩍 뛰어올라 4만 3,200킬로미터나 날아다닌 근두운은 중국이
쏘아 올린 유인 우주탐사 로켓 선저우 6호에 비유할 수 있다.
손오공은 때로 구름의 색이나 바람에 실려 온 냄새로 요괴의 출현을
감지하고 무찌른다. 이는 디자인에 따르는 여러 가지 여건 속에서
정확한 콘셉트를 찾아내고 아이디어를 완성하는 것과 같다.
즉 디자인의 완벽한 창의법이다.

　　삼장법사가 남긴 『대당서역기大唐西域記』에 나오는 꺼지지 않는
불심 돈황의 막고굴, 그중 407번째 동굴천장화에는 세 마리의
토끼가 제각기 서로의 한쪽 귀를 다른 토끼와 공유하면서 삼각형을
이루고 있다. 이는 생사를 넘나드는 '윤회'를 표현하는데, 마치
오늘날 불가사의한 도형인 트릭아트의 걸작과 같다.

나는 안서유림굴의 세 번째 굴에서 원숭이 얼굴을 한 손오공과
삼장법사를 만났고, 2007년 상하이에서 취안저우까지 한걸음에
달려가 개원사 사탑 4층 석벽에서 손오공과 재회했다. 현실에서
어렵게만 느껴지는 창작 활동도 손오공의 '지혜'와 '재주'로 다시
이해하면, 마치 퍼즐을 맞추어 가듯 재미가 있다. 이처럼 삼장법사의
『서천취경西天取經』은 디자인 인생과 많이 닮아 있다. 그러고 보니
나는 원숭이 띠다.

2008년 2월
후쿠다 시게오

후쿠다 시게오의 '재유기'

가타기시 쇼지 片岸昭二
후지야마현립미술관 학예연구원

디자인에 '놀이'를 제창하다

전후의 일본은 고도경제성장 속에서 산업이 활성화되고 소비가
확대되었을 뿐 아니라 생활 양식도 서구화되었다. 많은 사람들은
합리적이고 기능적인 생활 환경을 추구했으며, 서구의 생활 수준을
좇아 모두가 한마음으로 성실하게 일을 해 나갔다. 그 결과
1960–1970년대에는 급속한 발전을 이루고, 1980년대에는
그 발전에 가속도가 붙어 어느새 경제 및 사회 그리고 생활 수준에서
국민 전체가 중산층 이상이라는 의식을 갖게 되었다. 어떤 의미에서
세계의 첫 번째 주자라는 착각을 한 시기이기도 했다.
　　그 반세기 동안 커뮤니케이션 디자인은 놀랄 만큼 발전을
이루었으며, 많은 역량 있는 디자이너들이 등장했다. 이렇게까지
다양한 표현들이 있을까 싶을 정도로 경제 활동과 맞물려 꼬리에

꼬리를 물고 고도의 인쇄 기술이 꽃을 피웠다.

전후 일본 디자인계를 활성화시키고 발전시키는 데 큰 공적을
세운 가메쿠라 유사쿠, 하야카와 요시오를 비롯해, 다음 세대인
다나카 잇코, 나가이 가즈마사, 후쿠다 시게오, 요코 다다노리로
이어지는 개성 넘치는 디자이너들이 차례로 배출되었다. 그들은
독자적인 감성으로 자신만의 세계관을 완성시켜 나갔다. 그야말로
일본 그래픽 디자인의 황금시대를 구축했다.

이들 가운데 유독 한결같이 '놀이'를 주장해 온 디자이너가
바로 후쿠다 시게오다. 경제 활동은 물론 사람이 살아가는 데
'놀이'가 빠지면 오래가지 못한다. "자동차 핸들도 마찬가지입니다.
안전운전을 위해서는 핸들에 '놀이'가 없으면 그저 위험한 물건이
되고 맙니다." 후쿠다 시게오는 '놀이'를 쉽게 설명한다. '놀이'의
중요성과 함께 그는 '놀이는 문화다.'라고 주장하고, '놀이'를
어떻게 다루느냐에 따라 그 나라 문화의 질이 결정된다고 말한다.

일본에서는 '놀이'나 쓸데없는 것을 최대한 배제한 근면 성실을
미덕으로 여겨 왔다. 어떤 의미에서 '놀이'는 죄악으로까지
치부되었으며, 전후에도 일본은 '놀이'라는 말에 지금과는 다른
편견을 가지고 있었다. 그러한 시대에 후쿠다 시게오는 디자인에
'놀이'라는 생명을 불어넣었다. 어린이에게 줄 장난감이 없을 때에는
손수 동화책을 그려 제작했다. 때로는 옥외사인을 만들고, 때로는
포스터를 비롯한 그래픽 디자인이나 책을 만들기도 했으며, 때로는
작은 오브제부터 기념비까지 다양한 입체 조형물을 제작했다.

또한 다양한 미디어를 통해서 '놀이'를 실천하기도 했다. '놀이'는
반세기만에 널리 퍼져나가 재빠르게 디자인에도 스며들었다.
이제 '놀이'는 디자인에서 필요 불가결한 것으로 자리 잡았고
누구나 당연한 듯 사용하고 있다. 조금만 주의를 기울여 주위를
살펴봐도 재미있는 식기, 재미있는 티셔츠, 보기와 다른 기능을 가진
재미있는 트릭아트 상품 들을 만날 수 있다. 실로 유쾌하다.
이렇게 후쿠다 시게오가 제창하고 실현해 온 '놀이'가 있는 작품과
'놀이'가 있는 행사는 이른바 디자인밭의 '이삭줍기'다.
다른 디자이너, 화가, 조각가, 예술가가 보지 못하고 흘려버린 것
혹은 신경조차 쓰지 않았던 '놀이'라는 이삭을 확고한 신념으로
한결같이 주워 온 것이다. 그리고 이제 그 '이삭줍기'가 건강하고
즐거운 생활을 위한 감성으로 평가되고 있다. 큰 결실을 맺고
생활 속으로 스며들고 있다 해도 과언이 아닐 것이다.

세계 디자인 교류의 교량

후쿠다 시게오는 1960년 일본에서 처음 개최된 국제디자인회의에
연설자로 참가한 이탈리아의 디자이너 브루노 무나리를 만나
그의 디자인 철학에 심취했다. 이후 브루노 무나리는 후쿠다 시게오
자신이 지향하는 디자인의 스승으로 마음속에 자리 잡았다.
브루노 무나리는 재치 있고 유머 있는 사람이었다. 충분한 비판력을

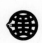

가지고 있음에도 자신이 가진 디자인 이론으로 상대방을 제압하는 그런 사람이 아니었다. 그는 순수하게 시각에 호소하는 디자인의 중요성을 인식하고, 그것이 인간의 감정에 작용한다고 생각했다. 희로애락 속에서도 적극적이고 활동적인 감정에 작용하는 것이야말로 커뮤니케이션 디자인이 가져야 할 본디 모습이자 역할이라고 생각하고, 일생을 통해 그것을 실천했다.

후쿠다 시게오는 일본 디자인계에 지속적으로 '놀이'라는 영향을 미쳐 왔다. 그는 보는 시점을 이동시키거나 고정시킴으로써 보이지 않게 되는 것과 보이게 되는 것을 생각했다. 기발한 발상으로 기존 양식과 개념을 타파해 역전의 발상, 기존의 상식이라는 틀에서 벗어나 다시 보고, 고쳐 생각하고, 그리고 스스로 뛰어들었다. 이것이 바로 후쿠다 시게오의 디자인 방법이다.

그는 국내는 물론 해외에서도 강연, 심사, 워크숍 개최를 통해 자신의 디자인 철학을 아낌없이 공개했다. 후쿠다 시게오만큼 해외를 넘나드는 사람도 드물다. 대학에서 강연을 하고, 디자인회의에서 패널리스트로 발언을 하고, 국제포스터대회에서 심사를 한다. 그는 자신이 가진 디자인 세계를 주저 없이 보여 준다. 세계 각지에서 수집한 물건, 아주 오래된 것에서부터 최근에 나온 장난감을 비롯해, 식기, 의복, 여행지에서 구입한 우스꽝스럽거나 특이하게 생긴 토산품이나 홀려서 산 그림, 조각상 등 셀 수 없이 많은 기발한 사물을 사진에 담아 보여 준다. 이처럼 그는 분명 신비하고 재미있고 유쾌한 '놀이'의 전도사다.

후쿠다 시게오의 주변에는 늘 사람들이 모여들어 사인 공세를
퍼붓는다. 그러면 후쿠다 시게오는 남녀의 다리를 그려 넣고
그 특유의 사인을 한다. 세계의 얼마나 많은 사람들이 이 사인을
받았을까? 아마도 디자인에 영향을 끼친 사람 중에 후쿠다
시게오만큼이나 국제적으로 알려지고 활발히 교류하고 있는 사람도
없었을 것이다. 그는 해외 디자인을 일본에 소개하는 동시에
일본 디자인을 해외에 소개하는 세계 디자인의 교량 역할을
적극적으로 담당했다.

관찰과 데생의 중요성

"그의 왕성한 호기심과 열정적인 활동을 지속시키는 힘은 어디에서
나올까?"라는 질문에 그를 잘 안다고 생각하는 사람조차 고개를
절레절레 흔든다. 일단 타고난 천성과 체력이라고 치부해 두는 편이
이해하기 쉬울 것이다. 2007년 11월 대만 타이난에 그가 직접 설계한
예술관이 개관되었는데, 예술관 정원에는 후쿠다 시게오가 새롭게
디자인한 높이 6미터에 이르는 입체 조형이 설치되었다. 또한 자신이
청소년기를 보낸 이와테현 니노헤 시에는 후쿠다시게오디자인관이
설립되기도 했다. 이듬해인 2008년, 그의 나이 일흔여섯, 보통
사람들은 노후를 즐기고 있을 나이에 그는 2,600여 명의 회원을
보유한 일본그래픽디자인협회 회장직을 맡았다.

이처럼 국제적으로 제일선에서 바쁘게 활약하는 디자이너 후쿠다 시게오에게는 사무실이 없다. 조수는 물론 담당 영업자도 없다. 그 많은 전화 통화, 원고 작성, 스케줄 관리를 모두 혼자서 감당한다. 한번은 "선생님은 왜 조수를 두지 않으십니까?"라고 물어본 적이 있는데, "이렇게 재미있는 일을 왜 다른 사람에게 맡기겠습니까?"라는 대답이 돌아왔다.

컴퓨터가 등장하고 디자인 작업이 한층 편리해진 시대가 도래했다 하더라도 도구는 그저 도구일 뿐이라고, 후쿠다 시게오는 말한다. 도구를 능숙하게 다루는 기량은 각자의 감성과 매일매일 반복하는 훈련에 달려 있다는 것이다. 후쿠다 시게오는 언제나 연필과 자 그리고 오구를 고집했다. 형태를 그릴 때는 반드시 대상을 직접 보고 그리는 데생부터 시작한다. 연필을 집어 들어야 비로소 보이는 것이 있다면서 아무리 간단한 형태라도 육안을 통한 관찰을 소홀히 하지 않는다. 이 관찰이야말로 후쿠다 시게오가 가장 소중히 하는 일이다. 자연을 관찰하고 사회를 관찰하고 사람을 관찰한다. 본질이란 보일 듯 보일 듯 보이지 않는다. 애매한 것이 명확하게 보여야만 명쾌한 시각언어로 표현되어 우리들이 사는 세계로 내보내진다. 디자인 전공 학생을 대상으로 하는 워크숍에서 그는 늘 '관찰'과 '데생'의 중요성을 강조한다.

세계적 디자이너 후쿠다 시게오

후쿠다 시게오는 '보이는 것' '보이지 않는 것' 또는 '무엇처럼
보이는 것' 등 '보이는 것'의 불가사의한 매력에 심취해, 사람의
시각적 인식이 불확실하다는 사실에 주목하고, 눈속임, 착시를
이용한 작품을 제작했다. 착시를 이용하는 대표적인 작가로는
모리츠 코르넬리스 에셔가 있다. 배경과 그림의 상호 역전,
거울 표면에 비치는 상, 새로운 원근법, 3차원의 불가능한 도형 등
현실에서는 도저히 있을 수 없는 불가사의한 공을 평면에
완성시켰다. 후쿠다 시게오는 에셔의 작품 〈Belvedere〉1958(작품 157)나
〈Waterfall〉1961(작품 158)을 3차원 입체로 만들었다. 현실에는 있을 수
없는 것을 현실로 보여 준 것이다. 그는 원추 입체가 위에서 보면
원으로 보이고, 옆에서 보면 삼각형으로 보인다는 데서 시점에 따라
형태가 서로 바뀌는 점을 착안하고, 이것을 응용해 그림자나
거울에 비친 형상으로 만든 작품도 제작했다. 모든 트릭아트들은
시점을 고정하는 것으로 구현했다. 후쿠다 시게오는 "사람은
상상할 수 없는 것은 만들 수 없고 믿지도 않는다."라고 말한다.
그렇다. 상상할 수 없다면 아무리 애를 써도 그려 낼 수 없다. 더욱이
입체로 만들 수도 없다. 그러나 어느 시점에 섰을 때 보이게 된다면
이야기는 달라진다. 콜럼버스의 달걀은 아니지만, 후쿠다 시게오는
그것을 바꾸어 냈다. 그는 본질을 꿰뚫어 보는 눈을 가졌고,
형태로 만들었고, 그리고 공개했다. 이러한 실천은 분명 세계의

찬사를 받아 마땅하지 않을까.

　후쿠다 시게오라는 이름이 세계적으로 알려지기 시작한
계기는 바르샤바국제포스터비엔날레의 금상 수상과
전승30주년기념국제포스터대회에서 〈VICTORY〉(작품 1)의 최우수
수상이었다. 후쿠다 시게오에게는 또 하나의 스승이 있었는데,
그가 바로 폴 랜드다. 그는 일찍이 후쿠다 시게오의 디자인 작업에
관심을 갖고 미국 IBM갤러리에서 후쿠다 시게오의 개인전을
주선해 주었다. 후쿠다 시게오가 출간한 작품집 서문에서도
그의 글을 발견할 수 있는데, 후쿠다 시게오의 다채로운 재능을
정확하게 이해하고 따뜻한 찬사를 보냈으며, 역사 속의 대 예술가로
후쿠다 시게오를 높이 평가했다. 폴 랜드가 다른 사람의 책에
서문을 써 주거나 사람들을 자신의 작업실에 초대하는 일은 극히
드문 일이라고, 폴 랜드의 측근들에게서 질투에 가까운 푸념을
들은 적이 있노라고 후쿠다 시게오는 회고한다.

　후쿠다 시게오에게는 늘 동경하는 인물, 목표로 하는 인물이
있었다. 어릴 적에는 만화를 잘 그리는 형, 학창 시절에는 만화가들,
도쿄예술대학을 졸업한 뒤에는 브루노 무나리, 폴 랜드, 에셔,
아르침볼도, 토슈사이 샤라쿠. 항상 무언가에 최선을 다해 열중하는
것이 후쿠다 시게오답다는 생각이다. 이 모든 것이 후쿠다 영감의
원천이었고 후쿠다 스타일의 창작 세계를 열어 가는 계기가 되었다.
후쿠다는 입버릇처럼 창작 세계에서 가장 중요한 것은 모방을
하지 않는 것이라고 말한다. 이는 말하기는 쉽지만 참으로 어려운

일이다. 이러한 신념 속에서 하루하루를 쉼 없이 반복해 온
그의 일상이, 오늘날의 후쿠다를 '후쿠다 시게오'로 있게 했다.

밀어서 안 되면 당겨라

후쿠다 시게오 그의 집은 방문하는 사람들을 놀라게 하는 현관으로
유명하다. 현관에 들어서는 입구가 약간 오른쪽으로 기울어져 있고,
정면으로 보이는 한구석에 하얀 문이 있다. 그러나 단지 그렇게
보일 뿐이다. 그 하얀 문을 향해 실제 걸어가면 천장에 머리를
부딪치기 십상이다.(136쪽) 깜짝 놀라 서둘러 머리를 숙이려는 순간
눈이 휘둥그레진 자신의 모습이 비친 거울을 발견한다. 다시
살펴보면 벽에 문과 인터폰이 달려 있다. 이렇게 후쿠다 시게오는
방문하는 사람에게 생각지도 않은 트릭을 선물한다. 그가 그전에
살았던 집 역시 마찬가지다. 현관문을 열면 벽이 나타나 당황하는
순간, 옆쪽 벽이 열리고 집주인이 어서 오라며 손님을 맞이한다.
언제 어디서나 후쿠다 시게오 방식의 놀이가 있다.
　　'밀어서 안 되면 당겨 보라.' 많이 들어본 말이지만 후쿠다
시게오는 그것을 실천한다. 즉 아이디어가 떠오르지 않을 때는
밀기를 멈추고 당겨 본다. 지극히 당연한 발상이다. 머리로는
알고 있지만 왠지 쉽게 되지는 않는다. 그것이 우리들이다.
당겨도 안 되면 위아래로, 좌우로, 차례차례 발상의 전환을 해 가는

디자이너가 바로 후쿠다 시게오다. 그는 너무 흔해서 간과해 버리기
쉬운 일상을 곰곰이 들여다보고 아무도 열어 보지 못한 문을 연다.

　　후쿠다 시게오는 세상 속의 재미난 것, 웃긴 것, 트릭이나
유머, 착각, 착시, 보이는 것을 보이지 않는 것처럼, 보이지 않는 것을
보이는 것처럼, 다양한 아이디어를 가지고 디자인을 한다. 지루한
시간에, 공간에, 일상에, 사회에, 사람에게, 그리고 그 자신에게,
계속해서 도전해 간다. 누구나 당연하다고 생각하는 것에 대해서
새로운 시각과 생각을 내놓는다.

　　2000년에 효고 현 아와지 시에서 열린 원예박람회에서의
에피소드가 있다. 박람회장 앞을 가로지르는 고속도로 위에는
멋대가리 없이 세워진 고가다리가 있었다. 담당자는 이것이 눈에
거슬리고 신경이 쓰여서 고민에 고민을 거듭했다. 그는 후쿠다
시게오에게 눈앞에 있는 그 철근덩어리를 어떻게든 없애 달라며
극단적인 요청을 했다. 후쿠다 시게오라면 반드시 이 철근덩어리를
없애 줄 것이다, 거대한 마술이든, 트릭이든, 집단 최면이든
이 철근덩어리를 사라지게 해 줄 것이라고 믿었다. 후쿠다 시게오는
그런 담당자의 예상을 뒤엎고 '이 다리를 건너지 말 것'이라는
장난스런 팻말을 내걸고, 당당히 다리를 걸어 다닐 것을 제안했다.
다리의 철골 옆에는 금색 투구벌레와 달팽이가 설치되었고,
원예박람회장 안에는 투구벌레와 달팽이를 볼 수 있는 망원경이
설치되었다. 많은 관객이 줄지어 망원경을 들여다보고
"보인다, 보인다."를 연발하며 즐거운 비명을 질러대는 사이에

그 멋대가리 없는 무기질 조형물에 대한 이질감을 보기 좋게
날려 버렸다. 말도 안 되는, 그리고 어이없는 해결책으로
치부할 수도 있었겠지만, 이를 긍정적 해결책으로 받아들인
박람회 주최자 측도 대단했고 이처럼 기막힌 아이디어를 찾아낸
후쿠다 시게오도 대단했다.

　이 책의 제목인 '재유기才遊記'. 서유기에 나오는 손오공은
근두운을 타고 세상을 돌아다니면서 귓속에 넣어 둔 여의봉을
휘두르며 난적에 맞서 여러 난제를 풀어 왔다.

　후쿠다 시게오는 타고난 재능으로 사람들의 인생을 풍요롭고
즐겁게 해 주면서 반세기 이상을 보내왔다. 후쿠다 시게오의
'재유기'야말로 그의 위트와 유머를 담은 '놀이' 정신이 넘쳐나는
창조의 계보라 하겠다.

후쿠다 시게오의 관찰력

폴 랜드 Paul Land

후쿠다 시게오는 싫증을 낼 줄 모르는 학자이며, 세계를 달리는
여행가이자 발명가다. 또한 조각가이며 장식가이고
일러스트레이터인 동시에 디자이너다. 그가 만들어 내는 익살스런
요소는 그 자신 안에, 그의 생활 속에, 그의 창작 안에 존재한다.
그는 커다란 넥타이가 그려진 티셔츠를 입는가 하면, 프릴이
가득 달린 드레스 셔츠에 턱시도를 입기도 한다. 사람들을 즐겁게
하는 사람들이 모두 그렇듯이, 그는 대단히 성실한 사람이다.
그는 사람들을 자극하면서 동시에 자극을 받는다. 또한 하나의 분야에
집착하지 않는다. 변화무쌍하다. 그의 작품 속에 항상 존재하는 것은
유머, 역설, 풍자, 은유다. 마술사인 동시에 익살꾼, 해설가인 동시에
분석가, 시각 영상에 해박한 사람인 동시에 아이디어의 보고寶庫가
바로 후쿠다 시게오다.

　　후쿠다 시게오의 작품 주제는 형태보다 내용이다. 그의 작품을
특징 짓는 것은 어떤 종류의 테크닉이 아니다. 강렬한 아이디어다.

즉 간략하고 자연스럽고 명확한 아이디어다. 다양한 표현 양식으로
만들어진 그의 작품들은 손으로 만들어졌다기보다 머리로
만들어졌다. 디자인을 할 때는 테크닉도 물론 중요하다. 그러나
테크닉은 형태나 자기표현에 대한 방책이 아니다. 단지 확정된
내용을 표현하기 위해 필요할 뿐이다.

　꾸밈없는 아이디어들이 작품 속에 가득하고 그 속에는 반드시
예기치 않은 재미와 놀라움이 숨어 있다. 컴퓨터로 제작한 점묘
초상화는 사실 새로운 아이디어는 아니다. 그러나 아이디어가 그렇게
사용되는 순간 참신한 장식예술로 돌변한다. 후쿠다 시게오에게
발명의 요소는 과정(테크닉)이 아닌 목표(필연성)다.

　　모든 예술 활동에서 가장 어려운 순간은 다채로운 아이디어를
종이 위에 시각적 결과물로 변화시켜 표현하는 순간이다.
왜냐하면 창조성이 구체화된다는 것은 보는 사람들에게 새로운
아이디어에 숨은 의미를 전달하고 표현하는 것이기 때문이다.
후쿠다 시게오는 아이디어를 전달할 뿐 아니라 즐거움까지 선사한다.

　간결성, 표현의 대담성, 명확성, 수단의 간략화는 후쿠다 시게오
작품의 공통된 특징이다. 이것을 구사하는 후쿠다 시게오는 사물의
진수를 맛보고, 증류시키고, 합성하고, 그리고 참신한 완제품으로
완성시킨다. 그 정밀도는 수양을 쌓은 달인의 경지와도 같다. 그러나
그 수양은 과묵하고 양식화된 것이 아니다. 작품 스타일은 오히려
수다스러운 가톨릭에 가깝다. 그리고 그의 어휘는 다양한 소재와
테크닉으로 가득하다. 풍자, 순열기하학, 컴퓨터 그래픽, 착시,

특수한 원근화법, 퍼즐, 각양각색의 눈속임 등 모든 것이 테크닉으로 사용되고, 종이, 플라스틱, 직물, 금속, 실, 모발 등 다양한 소재들이 멈출 줄 모르는 정열 속에서 새로 태어난다. 시간, 공간, 제작 방법 또한 후쿠다 시게오의 아이디어를 구현하는 데 빼놓을 수 없는 중요한 요소다.

많은 예술가들이 그렇듯이, 후쿠다 시게오도 대단한 유연성을 가졌다. 다빈치, 뒤샹, 올덴버그, 에셔, 르네 마그리트, 더 머펫 등 그에게 영감을 준 예술가는 다양하다. 후쿠다 시게오는 그들에게서 보통 사람들이 간과하고 지나가는 유사성을 발견해 낸다. 날카로운 관찰력으로 흔해 빠진 것들을 의미심장한 작품으로 변모시킨다. 그는 희미한 실마리에서도 민감한 '장인 의식'으로 의미를 찾아낸다. 여러 나라 국기를 연속적으로 그려 넣은 극장 무대막은 그의 역작인 동시에 눈요기이며, 정교함의 본보기다. 아르키메데스와도 비슷하게 후쿠다에게는 일상적 현상을 순수한 발명으로 승화시키는 능력이 있는 모양이다.

선량한 사마리아인 후쿠다 시게오는 자신이 살아가는 시대의 요청을 거부하지 않고 자유, 환경, 핵전쟁, 자연보호, 기아 등에 깊은 관심을 보인다. 이것들이 후쿠다 포스터의 주제로 자주 사용되는 연유다. 많은 작품들이 유머러스하지만, 아서 쾨슬러가 이야기했듯이 그는 놀라운 효과에 주안점을 둔다. 그의 목적은 단지 사람을 즐겁게 하는 것이 아니라 사회 문제에 대한 주장이다. 또 어떠한 장면이나 주제를 대할 때도 적절한(적절하다기보다는 적절한

구조로 짜인 부적절한) 지적 충돌을 전해 주지 않고는 끝내는 법이 없다.

후쿠다 시게오에게는 세계 전체가 도서관이다. 그는 과거와 미래를 자유자재로 넘나든다. 괴테는 "눈앞의 사물을 보는 것은 어려운 일이 아니다."라고 했다. 후쿠다 시게오의 온 몸에는 눈이 달렸다. 눈앞의 사물만이 아니라 등 뒤에 존재하는 모든 사물을 꿰뚫어 본다.

『후쿠다 시게오의 포스터』,
'후쿠다 시게오의 관찰력'(야마모토 모토코山本基子 옮김),
미쓰무라도서, 1982

폴 랜드, 예일대학도서관 전시실에서, 1982

후쿠다 시게오의 세계

가메쿠라 유사쿠 亀倉雄策

후쿠다 시게오는 지속적으로 강인한 세계를 유지해 온 유례없는
디자이너다. 표현, 감정, 조형을 디자인 표현에서 '세계'라고 한다면,
그것은 하나의 개성이기 때문에 상당히 많은 사람들이 디자인계에
존재할 것이다.

그러나 후쿠다 시게오의 '세계'는 그런 단순한 의미의 개성과는
상당한 차이가 있다. 그의 개성은 집요할 정도로 자신이 정한 디자인
이외에는 수렴하지도 않고 만들지도 않는다는, 지극히 완강한
사상과 기호가 공존하는 형태로 만들어 간다. 때로는 격렬하고
광적으로 보일 때도 있다. 그는 자기 자신의 생활 속에서도
이러한 증거 찾기를 계속하고 있다. 모든 것을 그의 사상에 따른
존재로 돌변시킨다.

후쿠다 시게오에 관해서는 이미 다수의 유명한 해외 디자이너와
평론가가 논평을 쓴 바 있으므로 굳이 내가 더 논할 필요도 없다.
다소 개인적인 의견을 덧붙이자면 최근 그의 작품은 점점 더

예리하게 인간 심리를 역이용하여 완성한 형태를 띠고 있다.

후쿠다가 말하는 놀이라든가, 마음속 깊은 저변에 깔린
착각의 미학에 대해 이미 많은 사람들이 말한 내용을 중복할 생각은
없다. 그러나 내가 특히 최근 후쿠다의 작품에서 중시하는 것은
국제적인 설득력의 완성이다. 설득력에도 여러 가지 경향이 있는데,
예를 들면 일본적 표현에 의한 이국적 감성을 무기로 하여
상대의 흥미를 자극시키는 것, 조형의 완성도로 예술적 감성을
끌어내는 것을 말한다.

그의 설득력은 발상, 시각 표현, 그리고 조형력이 한데 어우러져
고도의 유머와 시각 스캔들 형태를 만들어 우리들 앞에 나타난다.
국제적 설득력은 시니컬한 사상을 뒷받침한 유머가 문명과 고도의
문화에 의해 논해질 때 가치를 발휘한다. 대포를 향해 날아가는
탄환이 그려진 그의 포스터 〈VICTORY〉(작품 1)와 도끼 자루에서
싹이 나는 포스터 〈HAPPY EARTHDAY〉(작품 55)는 디자인사에
길이 남을 명작이다.

이 포스터 두 점이야말로 문명과 문화 그 자체라 할 수 있으며,
지능의 소산이다. 미국 디자인계의 거장 폴 랜드가 후쿠다 시게오에
대해서 쓴 내용의 한 소절을 인용해 본다. "즐거움과 이해의 대명사인
'유머'에는 통역이 필요없다. 그것은 지성과 상상력에 호소하며,
다른 어떤 것보다 후쿠다 시게오를 표현하는 데 적절한 언어라
생각한다." 정말 핵심을 찌르는 말이다.

'유머'는 놀이를 위한 놀이로 끝나서는 안 되며, 시각 스캔들도

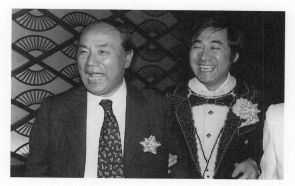

가메쿠라 유사쿠 씨와 함께,
제11회 '고단샤출판문화상' 북디자인상 수상식에서, 1980

단순한 자극으로 끝나서는 안 된다. 유머가 단순히 난센스라면
만화가 더 적절한 표현 수단이다. 고도의 유머라는 것은 이미
문명 비평이라는 고차원 위에 성립되며, 철학적이며 심연한 인간의
이상과 연결된다. 그것은 세계 공통어라 생각하지 않을 수 없다.
그 언어야말로 참으로 설득력 있는 언어다. 그러므로 설득력이
유머라는 형태를 취하고, 자신의 사상을 웃음이라는 친숙한 표현에
내맡긴 것으로 생각해야 할 것이다.

　　후쿠다 시게오의 세계는 그 자신이 말하는 것처럼 시각적으로
사람을 속이는 재미나 즐거움이라는 단순한 행위로는 확실히
설명되지 않는다. 그러나 수수께끼 풀기와 같은 재미가 분명히 있다.
그 사실을 부정하지는 않는다. 그러나 후쿠다 시게오의 진정한
힘은, 저변에 흐르는 그의 미의식이 강하고 단순한 조형 형태로

용수철과 같은 저항력을 내제한 채, 보는 사람으로 하여금 긴장감을
갖게 하는 것이라 생각한다. 그리고 디자인의 본질을 충분히
이해한 뒤에 수수께끼 풀기의 장난기도, 미로와 같은 공간의 신비도,
그 모든 것을 포괄한 강건한 그의 '세계'를 구축하고 있다.
　　이 구축이야말로 후쿠다 시게오의 '세계'를 설명하는
열쇠가 아닐까?

『후쿠다 시게오의 포스터』, '후쿠다 시게오의 세계',
미쓰무라도서, 1982

안녕하세요! 후쿠다 씨

브루노 무나리 Bruno Munari

나는 가장 친한 일본인 친구로 처음 일본 방문했을 때 알게 된
후쿠다 시게오를 꼽는다. 우리는 시각예술 세계에서 같은 호기심을
가지고 같은 목표를 찾아 헤맨다. 그가 최근 어떤 일을 새롭게
시작했는지 알고 싶었던 참에 후쿠다의 모든 작품을 실은 책이
출간된다는 이야기를 전해 들었다. 하루라도 빨리 후쿠다 시게오와
그의 새로운 책을 대해 이야기하고 싶다. 그리고 새로 시작한
나의 작업에 대해서도 이야기하고 싶다.

얼마 전 일본을 갔을 때에도 나는 그와 자주 만났고, 다른
친구들과 함께 그의 집을 방문해 새로 시작한 작업을 보았다.
그중에서 특히 감명을 받은 것이 직각들의 만남으로 생기는 형태를
이용한 조각이었다. 나무로 만들어진 각기둥의 한 측면에 여인의
얼굴이 생기고 다른 측면에는 여인의 얼굴이 거꾸로 오려져 있었다.
이 위아래가 반대로 된 여성 입상이 합쳐져 각기둥이 만들어진다.

이것은 후쿠다가 생각하고 구현한 새로운 조형으로, 색다른

인상을 자아내는 동시적 형태다. 물론 후쿠다는 이러한 구상에서 출발하여 또 다른 구상으로 발걸음을 멈추지 않을 것이며, 그 누구도 그의 발목을 잡지 못할 것이다.

나도 그렇지만, 그는 기본적인 생각을 가능한 모든 방법으로 표현하고 탐색할 수 있는 모든 공간을 탐색하지 않으면 결코 멈추지 않는다. 그래서 후쿠다 시게오는 한 사람의 여자와 하나의 포크 〈재미있는 여신〉1995 (작품 176), 한 마리의 말과 위아래가 반대로 뒤집힌 두 마리의 말, 한 사람의 피아니스트와 한 사람의 바이올리니스트 〈앙코르〉1976 (작품 147) (두 사람 모두 대단히 아름답다), 미로의 비너스와 겹겹이 쌓아 올려진 커피잔 등 유쾌한 조합을 계속해서 만들어 가고 있다.

그가 무언가 즐거운 생각을 시작하면 머리가 두 개 달린 나사라든가, 날이 세 개인 가위라든가 안쪽에 손잡이가 달린 컵이라든가, 존재할 수 없는 물체가 이 세상에 생겨난다.

이처럼 초현실주의에 해당하는 결과들은 나에게 무척 흥미롭고 즐거운 세계다.

안녕하세요! 후쿠다 씨.

『후쿠다 시게오 작품집』, '안녕하세요! 후쿠다 씨', 고단샤, 1979

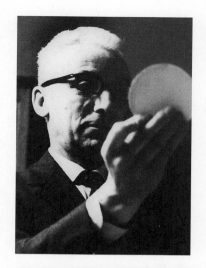

일본을 방문했을 때의 브루노 무나리, 1965

후쿠다 시게오의 현대성

다나카 잇코 田中一光

후쿠다 시게오의 작업에는 고뇌의 흔적이 없다. 작품이 유쾌해서인지 고민한 흔적이 보이질 않는다. 적어도 내게는 그렇다. 고뇌가 없다는 것은 무리를 하지 않는다는 것이리라. 그가 얼마나 자연체로 자유롭게 살아가고 있는지에 대한 증거라 하겠다. 후쿠다 시게오의 모든 작품에는 일조일석의 명쾌함이 있다. 쓸데없는 군더더기를 찾아볼 수 없다. 바로 이것이 사람들을 신선하고 놀라운 후쿠다 시게오의 세계로 끌어들이는 힘이리라.

후쿠다 시게오와 함께 생활을 한 적도, 함께 작업을 한 적도 없다. 어쩌면 그에게도 사람들에게는 보여 줄 수 없는 고전분투의 시간이 있으며, 자신의 아이디어를 수없이 부정하는 칠전팔기의 시간이 있을지 모른다. 그러나 그의 작품을 보고 있으면 그런 생각이 들지 않는다. 기분 좋게 웃음 가득한 얼굴로 쓱쓱 작품을 만들어 내지 않았을까 하는 생각밖에 들지 않는다.

후쿠다 시게오의 작품을 보고 있노라면 열심히 노력해서

하나씩 하나씩 수련하고 습득했다는 흔적도 보이지 않는다.
또 누군가의 작품에 크게 영향을 받은 것 같지도 않다. 젊었을 때부터
후쿠다 시게오는 후쿠다 시게오였고, 지금도 어디까지나 후쿠다
시게오다. '타고 났다'라고 할 수밖에 없다. 게다가 그의 천성의
자질과 디자인이라는 작업의 성격이 멋지게 들어맞는다. 그것이
그의 작품을 언제까지고 참신하게 만드는 이유다.

　　그러나 디자인이라는 것은 경제적으로도 사회적으로도
다양한 문제와 연결된다. 디자이너와 작품의 관계는 그렇게 간단하지
않다. 예를 들면 어떤 벽지회사에서 여러 디자이너에게 특색 있는
디자인을 의뢰하고 쇼를 기획했다고 치자. 보내진 서류를 읽으면서
디자이너들은 먼저 일본 주택 사정을 염두에 둔다. 벽지를
구매하는 사람들의 기호, 소재, 비용, 공장의 생산 체제, 판매 시의
진열 문제 들이 순식간에 머릿속에 자리 잡는 것이다. 머릿속에
자리 잡는다기보다 그런 제약을 발판으로 디자인은 시작된다. 그러나
생각지도 못했던 뜻밖의 아이디어로 쇼가 성공한다고 해도, 그 벽지를
사 줄 사람도 없고, 재고가 산처럼 쌓이면 곤란하기 때문에 정작
디자인에 발을 들여놓기도 전에 자유로운 발상은 반 이상 사라진다.

　　디자인에는 그러한 표면적인 것과 내면적인 것이 공존한다.
기본이나 진실에 지나치게 구속을 받으면 감탄할 만한 작품이
나오기 어렵다. 그런 점에서 후쿠다 시게오는 쓸데없는 장해물이나
저항을 피하는 능숙한 디자이너다. 정면이 굳게 닫혀 있으면
뒷문으로 들어가면 된다. 디자인은 기능적인 만족뿐 아니라

심리적 만족 또한 커다란 가치를 가진다는 사실을, 후쿠다 시게오는 본능적으로 알고 있는 것이다.

후쿠다 시게오는 '디자인 놀이'의 명수라 정평이 나 있다. 국내뿐만 아니라 세계적으로도 후쿠다 시게오의 유머 넘치는 재능은 끊임없이 화제가 된다. 그러한 의미에서 그의 작품은 '언어'를 넘어선다. 그것은 조형이나 색채의 아름다움뿐 아니라 국가와 민족을 뛰어넘은 시각적 공통 언어로서 구사되기 때문이다. 사람들은 그것을 아이디어라 하며, 후쿠다 시게오의 유머로 이해한다. 반면 그의 작품을 깊이 들여다보면 상당히 신랄한 비평이 내제되어 있음을 발견한다. 바로 후쿠다 시게오의 '독'이다.

후쿠다 시게오가 작품에서 보여 주는 유머나 놀이를 표현하는 감각은 전후 유럽의 포스터 작가 레이몽 사비냐크, 앙드레 프랑수아, 미국의 솔 스타인버그와 비교된다. 그러나 그가 가지고 있는 유머는 그것들과 사뭇 다르다. 그의 작품은 사람들이 발을 들여놓기 쉽도록 대중적인 면을 보이면서도 내부에는 다른 본질을 숨기고 있다. 마치 어린아이의 해부학과 같은 위험한 호기심이다. 그의 작품을 단순한 엔터테인먼트로 이해하는 것은 오산이다. 사람들을 즐겁게 하면서도 가슴 깊이 밀려오는 그 무엇이 있다.

후쿠다 시게오의 작품이 어딘가 디자인을 벗어나 현대예술과 같은 느낌을 주는 이유는, 그의 솔직하기 짝이 없는 발상이 다양한 표현을 통해 기존의 개념을 벗어나 모든 현상을 발가벗기기 때문이다. 그는 그러한 천진난만한 행위를 근대사회의 양식 앞에서 조금도

부끄러워할 줄 모른다. 어린아이의 심술궂은 장난기처럼 매 순간
창작을 사심 없이 즐거워하는 사람이기 때문이다.

1987년에 도쿄 이세탄백화점에서 열린 〈후쿠다 시게오〉전의
카탈로그에서 그는 이렇게 말하고 있다.

"운하의 물결에 흔들려 비치는 건물을 바르게 비추기 위해서는
건물을 '흔들거리는 형태'로 세우면 된다. 손으로 만든 그림자
여우를 보며 세상 사람들은 그것이 여우라고 쉽게 알아차리지만,
진짜 여우 그림자는 여우로 보이지 않는다는 사실은 잘 모른다."

후쿠다 시게오의 장난스런 가능성은 아직도 계속되고 있다.

『후쿠다 시게오 작품집』아이디어 별책,
'후쿠다 시게오의 현대성', 세이분도신코샤, 1991

후쿠다 시게오의 이미지

장 미셀 폴롱 jean michel folon

'한 폭의 그림이 천 마디 말을 대신한다.' 이것은 중국의 격언이다.
그런데 내가 의뢰받은 것은 후쿠다 시게오의 포스터에 대한
짧은 평이다.

명백하게 말해 불가능한 일이다. 이유는 간단하다.
후쿠다 시게오와 나는 이미지를 만들어 내는 사람이기 때문이다.
우리들의 시각적 표현은 언어에 도전한다. 언어는 믿을 수 없다.
우리는 시선의 줄타기를 하는 예능인이며, 그러한 우리들에게
언어는 줄타기 아래의 안전망이다. 그러나 후쿠다 시게오는
위험을 즐기며 떨어지는 것조차 두려워하지 않는다. 그는 안전망을
거부한 채 무모할 정도로 할 수 있는 모든 일에 도전한다. 후쿠다
시게오는 다양한 관념에서 암묵적으로 약속된 것들을 벗겨 낸다.
그리고 발가벗겨진 이미지만을 믿는다.

후쿠다 시게오의 이미지는 모두 사고의 거울이다. 포스터는 모두
그 자신의 일부다. 그는 그것을 거울처럼 사람들에게 내놓는다.

사람들은 그가 내민 거울에 각자의 사고를 불어넣고 크게 부풀린다.

이러한 교류가 가능한 것은 후쿠다 시게오가 다른 사람의 눈을 믿고 있기 때문이다. 오늘날 제작되는 포스터의 대부분은 이미지의 힘을 믿지 못하고 말로 설명하려 든다. 그것들은 꿈꾸는 것을 금지시킨다. 그에 반해 후쿠다 시게오의 예술은 암시의 예술, 본질의 예술이다.

이미지는 그 자체가 열려 있든 닫혀 있든 상관없을지 모른다. 그러나 포스터는 항상 바깥세상을 향해 열려 있어야 한다. 후쿠다 시게오의 포스터는 우리들에게 손을 내민다. 〈세계의 포스터 10인〉전 포스터를 보면 그의 예술이 사람과 사람의 교류를 위한 예술임을 알 수 있다.

후쿠다 시게오의 포스터 중에서 특별히 한 장을 선택한다면, 나는 〈HAPPY EARTHDAY〉(작품 55)를 선택하겠다. 후쿠다 시게오는 나와 비슷한 연령대다. 내가 벨기에에서 데생을 배우고 있을 즈음, 후쿠다 시게오는 일본에서 포스터를 디자인하기 시작했다고 상상하는 것만으로도 즐겁다. 그가 처음 발표한 작품을 본 적은 없지만 나는 내 첫 작품을 생생히 기억한다. 그 작품이 나타내는 이미지는 지금의 후쿠다 시게오가 디자인한 포스터에 지극히 가까웠다. 깨져 가는 그리스의 원주, 그 뿌리에서 덩굴이 자라난다. 원주의 일부는 긴 세월을 버텨 오면서 부서져 사라졌고, 사라져 버린 그 부분을 덩굴 두 줄기가 생생하게 그려진다.

오늘날 사람은 파르테논 대리석에 콘크리트를 주입한다. 그러나

거기에도 잡초가 무성하다. 인간이 아무리 숲을 파괴해도 다행히
자연은 그때마다 싹을 틔워 낸다. 몇 년 전에 이런 생각을 했었다.
'도끼 자루에서 연초록 싹이 나면 재미있지 않을까?'라고.
두 사람의 표현 방법은 달랐지만, 묘하게도 생각은 후쿠다 시게오의
포스터와 일치했다.

　　후쿠다 시게오와 나는 각기 다른 장소에 뿌리를 두고 있다.
그러나 그 줄기는 비슷하다. 우리의 작품은 삶과 죽음을 논한다.
지구 반대편에 있는 한 사람의 벗이 나와 같은 이미지를
꿈꾼다는 것을 나는 안다. 이것은 인생의 승리다.

『후쿠다 시게오의 포스터』, '후쿠다 시게오의 이미지',
미쓰무라도서, 1982

후쿠다 시게오는 우리에게 용기를 준다

나가이 가즈마사 永井一正

나는 지금 포스터를 보고 있다. 노란색 바탕에 비스듬히 놓인
대포의 검은색 포신, 그 대포에서 발사되었을 포탄이 포신을 향해
되돌아온다. 반전 메시지를 간결하면서도 깊이 있게, 그리고
훌륭한 유머로 표현한 후쿠다 시게오의 대표적 포스터 중 하나다.
이 포스터는 바르샤바전승30주년기념국제포스터대회에서
그랑프리를 차지한 포스터(작품 1)다. 나는 이 포스터에서 디자인의
정수라 할 후쿠다 시게오식 유머의 진수를 느낀다. 인류 역사상
더할 나위 없이 심각한 전쟁을 아무렇지도 않게 이만큼 간결한
시각언어로 호소한 포스터는 유일무이하다.
　　후쿠다 시게오의 디자인은 그 포스터가 상징하듯 확연히
한눈으로 알 수 있다. 보는 이가 다시 생각해야 할 필요가 전혀 없다.
즉 후쿠다 시게오의 포스터를 보는 사람들 너나 할 것 없이 그가
미리 쳐 놓은 의도의 덫에 걸리게 되는 것이다. 때로는 독설을 감춘
농담을, 때로는 인간적인 유머를 발견한다. 이처럼 후쿠다 시게오의

포스터는 대단히 이해하기 쉽다. 그리고 사람들은 "맞아! 맞아!"라고
손뼉을 치며 그의 탁월한 아이디어에 감탄한다. 그는 시각적
메시지의 정확함과 속도감으로 자신의 디자인을 만나는 대중을
납득시켜 버린다. 게다가 그의 독자적인 디자인에 조금만 다가가도
바로 후쿠다 시게오의 모방작이 되어 버린다. 후쿠다 시게오가
세계적인 디자이너로 부상한 것은 당연하다.

　　세계의 제일선에서 활약하는 디자이너들은 누구나 각기
개성적이다. 그러나 각각의 시각적 커뮤니케이션 이미지들은
클라이언트나 매체의 다양함에 부응해야 한다. 그러므로 아무리
개성적인 디자이너라 하더라도 그러한 요구에 답하기 위해서는
어쩔 수 없이 표현의 다양화를 꾀할 수밖에 없다. 그러나
후쿠다 시게오의 작품은 어느 것을 보아도 한눈에 그의 작품임을
알 수 있다. 그만큼이나 후쿠다 시게오는 개성이 강하고 명쾌하다.
그렇다면 후쿠다 시게오는 시각 커뮤니케이션 기능을 무시하고
오로지 자기표현만을 하는 것일까? 그렇지 않다. 바로 여기서
우리는 디자이너로서 후쿠다 시게오의 탁월함을 발견한다. 각각의
기능을 만족시키는 신선한 아이디어로 디자인적 요구를 훌륭하게
만족시킨다. 즉 아이디어와 표현은 후쿠다 시게오만의 개성으로
재해석되고, 다양하고 풍부한 디자인으로 정확하게 목표를 성취한다.
또 후쿠다 시게오는 단순한 표현에서 복잡한 표현에 이르기까지
자신만의 정체성을 보여 준다.

　　예를 들면 만국기나 화투를 사용한 모나리자 포스터는 가까이

가서 보면 매우 복잡하지만 멀리 떨어져서 보면 단순한 모나리자
상이다. 이것이 바로 후쿠다 시게오식 아이디어다. 이러한 후쿠다
시게오의 아이디어 전개는 추종을 불허하는 독자성과 사람들을
끌어당기는 매력으로 디자인을 뛰어넘는 예술성을 품는다.
후쿠다 시게오가 공공 벽화나 기념비들을 많이 의뢰받는 이유도
바로 작품의 독자성 때문이다.

　　후쿠다 시게오 작품의 매력은 수많은 입체 작품에서 더욱
증폭된다. 후쿠다 시게오의 입체 작품 제작은 벌써 30년도 넘었으며,
1965년에 제작한 작품, 한 그루의 나무가 새들을 품고 나무에서
자유롭게 새들을 꺼낼 수 있는 〈Bird Tree〉(작품 119)는 깊은 인상을
남겼다. 그는 거대한 기념비에 이르기까지 상당히 많은 입체 작품을
제작했다. 아무리 후쿠다 시게오라 할지라도 포스터에서는
2차원이라는 표현의 벽을 넘지 못한다. 그러나 3차원에서는
후쿠다 시게오의 아이디어는 더욱 자유자재로 펼쳐진다.
한 각도에서 보면 소년으로 보이고, 다른 각도에서 보면 소녀로
보인다. 또 한 방향에서 보면 그냥 서 있는 말이 다른 방향에서는
등을 땅에 댄 모습으로 뒤집혀 있다. 각도에 따라 전혀 다른
형상을 보여 주는 수많은 입체 작품은 누구도 생각지 못했던
후쿠다 시게오만의 발상이다.

　　후쿠다 시게오의 전람회에는 입이 벌어질 정도로 수많은
관객들이 줄을 선다. 관객은 노인층에서부터 중년층, 청소년층,
어린아이까지 다양하다. 그들은 재미있어서 작품에서 눈을

떼지 못하고 즐거워한다.

　사람이 살아가는 데 중요한 것 중 하나가 바로 세상과 인생을
희망적으로 밝게 보는 것이 아닐까? 물론 살다 보면 마음이 무겁고
힘든 날도 있다. 그런 날이야말로 웃음을 되찾아 주는 에너지를
원하게 된다. 후쿠다 시게오의 작품이 많은 사람들에게 사랑받는
이유는, 그의 멋진 유머가 보는 사람들에게 힘든 세상이지만
조금만 시점을 바꾸면 즐거운 세상이 된다는 메시지를 전달하기
때문일 것이다. 그는 다양한 디자인을 통해 우리에게 용기를 준다.

「제6회 현대예술제 YOU MAY ART 후쿠다 시게오전」,
'후쿠다 시게오는 우리들에게 용기를 준다',
토야마현립근대미술관, 1995

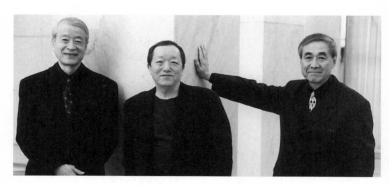

왼쪽부터 나가이 가즈마사, 다나카 잇코, 후쿠다 시게오, 1994
사진 : 누마타 사나에

후쿠다 시게오

앙드레 프랑수아 andré françois

나의 눈에 비친

시게오는

입체 화상.

부처를 닮은 측면 상과

시바신을 닮은 정면 상.

정신 나간 컴퓨터

후쿠다 시게오.

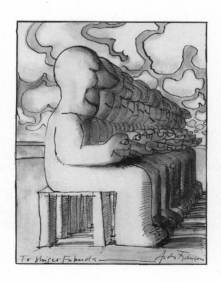

어떤 예술가의 작품을 소개한다는 것은 그 작업 자체에 대한 설명을
수반한다. 그러한 시도를 수정에 수정을 거듭해 완성한 것이
이 한 편의 짧은 시다. 이 시를 아내에게 읽어 주었더니 아내가
그 시에는 해설이 필요하지 않겠느냐고 반문한다. 그럴지도
모르겠다고 생각해 해설을 적어 본다.

'시게오는 입체 화상'
이 예술가의 작품은 측면 상과 정면 상을 동시에 보여 준다.
'부처를 닮았다'
부처의 미소, 헤아릴 수 없는 유머.
'시바신을 닮았다'
시바신은 팔이 몇 개나 달린 여신이다. 파괴와 생산의 여신.
후쿠다 시게오는 진부한 현실을 파괴하여 그가 가진 재능과
풍부한 표현력으로 새로운 실체로 바꾼다.
'정신 나간 컴퓨터'
100만 개 정보를 후쿠다 시게오가 그의 컴퓨터에 집어넣는다.
컴퓨터에서 나오는 결과는 엉뚱하기 그지없다.

더욱 상세한 설명을 원하시는 분은 그림을 참조하기 바란다.

『후쿠다 시게오 작품집』,
'후쿠다 시게오', 고단샤, 1979

후쿠다 시게오와 열린 디자인

나카하라 유스케 仲原佑介

후쿠다 시게오의 작업은 디자인계에서 벗어난 것일까? '주택에서
장난감을 망라하는 국제적 유머'라는 이제까지 듣도 보도 못한
파격으로 '문예춘추 만화상'을 수상한 것을 보면, 아무래도 상식에서
벗어났다 하겠다. 고로 디자인계의 이단아라 할까?

그렇게 생각하게 만드는 것만이 아니라 후쿠다 시게오 본인이
그의 작업을 그렇게 규정짓고자 '각오'하고 있지 않나 하는 생각이
든다. 1967년 「디자인비평」지에서 그가 발표한 글 중 '체험적 놀이
디자인'이라는 문장이 있다. 그 문장에서 그는 '놀이 디자인'을
주장하면서 정작 '놀이 디자인이란 없다는 것을 글머리에 적어
두고자 한다.'라는 글을 써 놓아 눈길을 끈다.

"즐거운 디자인, 마음을 편하게 해 주는 디자인, 가치 없는
디자인, 돈이 안 되는 디자인, 목적 없는 디자인, 쓸모없는 디자인,
디자인적이지 않은 디자인, 불성실한 디자인, 진심이 담기지 않은
디자인, 책임감 없는 디자인 등 일류 디자이너들은 이렇게

불성실하고, 책임감 없고, 돈이 안 되는 디자인='놀이 디자인'에
당연히 존경을 표하는 척하면서도 사실은 관심이 없다."

그는 계속해서 이렇게 적는다. "가치 없고, 목적 없고, 진심이
담겨 있지 않고, 학구적이지 않은 디자인을 배우는 학생도 없으면
커리큘럼에 포함할 학교도 없다. 그리고 만일 놀이 디자인을
가르치는 선생이 있다 해도 학부형이 가만히 있을 리 만무하다.
불성실하고 쓸모없는 선생으로 추방된다. 사회에 공헌하지 않는
디자인은 디자인 관계자들에게도 인정받지 못하고, 취미로만 하는
디자인으로 낙인 찍힐지 모른다. 그러므로 첫머리에 쓴 것처럼
놀이 디자인은 없다."

후쿠다 시게오가 말하고자 하는 것이 '놀이 디자인이여,
일어나라.'는 것은 말할 필요도 없다. 이 글에서 디자인 교육이
내비치는 것은 1960년대 말 학원분쟁의 반영일지도 모른다. 여하튼
지극히 전투적이고 도발적이면서도 '놀이 디자인'이 없기 때문에
디자인하는 것이라는 후쿠다 시게오의 글에는 스스로 디자인 틀에서
벗어나 예외로 인정하는 그의 마음을 읽을 수 있다. 후쿠다 시게오의
'각오'라고 쓴 것도 그 때문이다.

가치 없고, 목적 없고, 진심이 담기지 않고, 학구적이지 않은
디자인, 즉 자신이 하려고 하는 디자인을 세상에서 그렇게 본다는
사실을 자각하고 있다. 그러나 그는 전혀 개의치 않는다. 오히려
보람을 느낀다. 어딘지 모르게 다다이즘적 발상 같아 나쁘지
않다. 사실 후쿠다 시게오 작업의 본질은 그러한 세상의 견해를

뒤집는 것이다. 다시 말해 그의 디자인은 쓸데없지 않다. 다른 어떤 디자인보다 확실한 목적을 갖고 있으며, 진심 어린 디자인이며, 게다가 학구적이기까지 하다.

얼마나 성실한 디자인인지는 5년 뒤 1972년에 발표한 「착각의 세계」에 잘 나타난다. 후쿠다는 다음과 같이 말한다. "그래픽 디자인 세계에서 시각 커뮤니케이션이라는 용어가 사용되기 시작된 지 시간이 꽤 흘렀다. 산업 발달과 함께 지속적으로 진보한 정보는 시각이라고 하는 근본적인 영역을 방치한 채 오늘에 이르렀다. 오늘날 과연 몇 명의 디자이너가 정보를 받아들이는 대중, 즉 인간의 시지각(본다고 하는 감각, 안다고 하는 감각)을 기반으로 창작 활동을 하고 있는가? 정보를 받아들이는 인간의 시지각을 고려하는 데서 비로소 새로운 시각 커뮤니케이션이 출발한다고 해도 과언이 아니다. 그중에서도 시각 디자인의 방향을 결정하는 것은 인간 문명만이 가지고 있는 착시의 세계를 지각하는 것부터 시작해야 한다."

시각 디자인을 일반적 견해로 이야기하고 있지만 후쿠다 시게오는 자신만의 디자인 원리와 방법을 설명하고 있다. 시각의 문제라고 하는 근원을 돌아보고 작업의 출발점으로 삼는다는 것이다. 후쿠다 시게오의 작업은 그림책에서부터 환경 디자인에 이르기까지 놀라울 정도로 다양한 방면에 걸쳐 있다. 그의 모든 작업에는 이러한 근본적인 생각이 관철되어 있다. 더 구체적으로 설명하자면 시각을 면의 세계에 한정하는 것이다. 시각을 면에 한정하면 어떠한 현상이 벌어질까? 또 어떠한 반응이 나타날까? 그의 작업은 다양하게

나타난다. 그렇다면 이것은 틀을 벗어난 것일까? 아니다. 오히려 그 반대로 지극히 정통이라 할 수 있지 않을까? 시각 디자인을 생각할 때 시각이라는 것을 다시 생각하고 검토하고 확인하는 것이 정통이 아니라면 무엇이 정통이겠는가? 다시 말해 목적이 확실하고 게다가 학구적이라는 근거의 제시다. (중략)

후쿠다 시게오는 아마 생활 속의 본질적인 무료함을 그냥 지나쳐 가지 못한 것 같다. 생활은 평범함을 밑바탕으로 한다. 이러한 평범함이야말로 생활을 성립하는 기본이기 때문이다. 그것을 부정하면 사회생활은 일시에 붕괴되고 만다. 그렇기 때문에 지루함을 받아들이지 않으면 안 된다. 후쿠다 시게오의 사생활에서 '놀이 디자인'은 일상 속 지루함에 신선한 활기를 준다. 그가 그림책에서 환경 디자인에 이르기까지 사람들에게 '놀이 디자인'을 인식시키는 단서와 계기를 만들어 왔다 해도 틀린 말이 아니다. 후쿠다 시게오가 말하는 '놀이 디자인'의 진수는 결국 한 사람 한 사람이 생활에서 스스로 만들어 가야 한다는 것이다.

후쿠다 시게오의 작업에서 보여지는 단순함이라는 특징은 이러한 것들과도 관련이 있다. 그는 복잡하고 극도로 기교를 부려 지극히 한정된 사람만을 위한 디자인을 원하지 않았다. 이 정도는 누구라도 할 수 있지 않냐고 모두에게 말하는 것 같다. 그러나 그렇게 생각하는 디자이너들은 없다. 수많은 디자이너들은 자신만의 독자성을 고집하기 때문이다. 1971년 샌프란시스코에서 개인전을 열었을 때 후쿠다 시게오는 일러스트레이터 피터 맥스의 "후쿠다

시게오는 수학에 정통하고 과학에 조예가 깊은 진귀한 작가다."라는
짧은 설명에 당황했노라고 쓴 적이 있다.「디자인 속 수학」, 1976
그도 그럴 것이 그는 수학적으로 작업하지 않는다. 그러나
피터 맥스가 그렇게 이야기한 까닭은 그의 작업이 개인적인 독자성에
근거하기보다 많은 사람들이 공감할 수 있는 요소들을 끊임없이
추구한 끝에 만들어졌다는 것을 이해했기 때문이라고 해석된다.

 후쿠다 시게오의 작업들은 시각이 가져다주는 의외성이 얼마나
사람들에게 큰 활력을 줄 수 있는지에 대해 확실하게 말해 준다.
그 활력의 근원이 되는 것이야말로 디자인의 기능이라고 그는 말한다.
그렇게 확신하고 있는 후쿠다 시게오의 작업이 디자인의 상식에서
불거져 나오는 것은 묘한 일이라고밖에 설명할 길이 없다. 그의
디자인은 열려 있다.

『후쿠다 시게오 작품집』, '후쿠다 시게오와 열린 디자인',
고단샤, 1979

에센스 오브 디자인 essence of design

후쿠다 시게오

IDEA

우리가 일상적으로 말하는 아이디어의 의미를 사전에서 찾아보면, 생각, 착상, 고안이라고 설명되어 있다. 그렇다면 착상이란 무엇이고, 고안이란 무엇일까?

착상하거나 고안하기 전에는 '발견'이라는 중요한 행위가 있다. 발견하는 마음과 의지가 아이디어를 필요로 하고, 번뜩이는 아이디어가 상식을 뛰어 넘어 해결 방법으로 이끄는 수단이 된다. 간단히 수단이라고 말했지만, 이것은 뛰어난 '기량'이라 하는 것이 맞을지 모르겠다. '기량'은 누구나 간단히 몸에 익혀지는 것이 아니다.

14년 전의 일이다. 아메리칸페스티벌재팬의 포스터(작품 81)를 디자인하고 있었다. 우주 개발, 스포츠, 할리우드 등 대단히 다채롭고 복잡한 페스티벌 내용을 한 장의 포스터 안에 표현해야 했는데 잘 풀리질 않았다. 며칠을 고민하던 끝에 미국의 상징인 '자유의 여신상'을 별 모양으로 다섯 번 회전시키고 대낮의 불꽃놀이처럼 화면 가득히 다양한 색채로 구성했다. 첫날 행사 손님으로 참석한 당시 NHK야구해설자 왕 씨가 "훌륭하네요. 어려운 주제를 한 장의 포스터로 잘 표현하셨네요."라며 말을 건넸다. 그 말에

나는 이렇게 대답했다. "프로니까요." 그리고 왕 씨에게 질문했다.
"왕 씨는 치기 어려운 인코너 볼을 치기 위해 매일 저녁 도검으로
500회 이상의 연습을 했다는 이야기를 들었습니다만……." 그러자,
"1,000번 이상 했지요." 그리고 그는 "프로니까요."라고 덧붙여 웃음을
자아냈다. 치기 어려운 볼을 잘 치기 위한 왕 씨의 '아이디어' 발상은
피나는 연습과 노력이었다.

　　요인을 똑바로 응시하고 높은 목표 달성을 위해 생각하는,
'기량'을 발휘하는 것이 '아이디어'다. 문제의 핵심을 발견할 수 없는
사람에게는 '아이디어'가 없다. '아이디어'는 자신을 발견하고
생활을 발전시키고 세계를 평화롭게 하고 지구를 지켜 낼 힘이다.

『보이는 아이디어』(아사쿠사 다카시 지음),
마이니치신문사, 2008

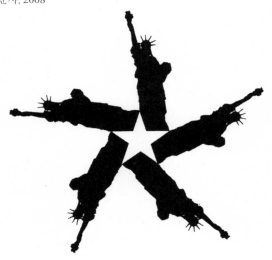

거꾸로 선 폭격기

열한 번째의 아이디어가 진정한 아이디어다

1972년 폴란드에서 열린 전승30주년기념국제포스터대회로부터
출품 요청을 받았다. 출품하기로 한 날부터 도서관을 들락거리고
헌책방도 돌아보았다.

나치즘의 붕괴를 테마로 정하고, 제2차 세계 대전을 기록한
그림이나 사진 등 포스터의 소재가 될 만한 모든 시각 자료를
수집했다. 나치즘의 상징인 갈고랑이 십자가, 당시의 독일군 전투복,
헬멧 형태, 접혀 올라간 날개를 가진 메서슈미트 전투기, 세계에
자랑하는 고성능 고속전차 등 수집한 자료들은 작업장의 책상 위를
가득 채웠고, 아침부터 저녁까지 발상 과정은 수없이 반복되었다.

히틀러 총통의 콧수염을 불태워 보기도 하고, 헬멧이 갈고랑이
십자가처럼 깨지기도 하고, 며칠 사이에 작업대 가득 아이디어
스케치들이 쌓여 갔다. 그런데 '이거다!' 할 만한 아이디어가 없어
불만스러웠다. 발상이 새롭지 못했다. '아직 멀었구나.'라고 스스로를
달래고 작업대에 쌓인 모든 스케치를 정리했다. 그렇게 며칠
긴장을 풀고 머릿속으로 심호흡을 했다.

몇 주가 지난 저녁이었다. 바르샤바에 응모할 작품을 인쇄해야 해서
아이디어 스케치를 작업대에 펼쳐 놓았다. 아무렇게나 펼쳐진
스케치 한 장 때문에 나는 의자에 앉은 채 펄쩍 뛰어 올랐다. 그리고
소리쳤다. 비록 그 소리는 입밖으로는 새지 않았지만. "이거야, 이거!"

　　중폭격기가 폭탄을 차례로 투하하고 있는 스케치를 거꾸로
본 것이다. 지상으로 떨어지는 폭탄이 폭격기를 행하고 있는 것처럼
보였다. 그것은 독일군의 총에서 발사된 탄환이 총구를 향하는
아이디어로 연결되었다. 기관총, 대전차포, 대포를 그린 수십여 장의
스케치가 작업장 바닥에 널부러지고 창밖이 밝아오면서 새가
울기 시작할 때쯤 실물 크기의 원화가 완성되었다. 제목은
'VICTORY'⁽작품 1⁾. 이 작품이 최고상을 수상했다. 몇 주가 지나고
입상한 작품을 수록한 카탈로그가 도착했다. 놀라지 않을 수 없었다.
수상 작품들이 내가 생각했던 아이디어들과 비슷했기 때문이다.
내가 생각했던 열 개의 아이디어는 누구나가 생각할 수 있는
아이디어라는 사실을 깨달았다. 열한 번째의 아이디어로 거꾸로 된
폭격기에 이르렀다. 열한 번째의 아이디어가 진정한 아이디어라는
사실을 깊이 느끼게 된 계기였다.

「니혼케이자이신문」 12월18일, '마음의 보물함 ①',
니혼케이자이신문사, 2006

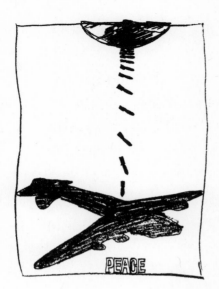

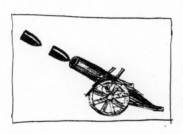

트릭아트

뉴욕에 살던 친구 집을 방문했을 때였다. 미국 특유의 변변찮은
하얀 페인트로 칠해진 썰렁한 방. 구석 정면 벽에 백골이 된 두개골
그림 한 장이 걸려 있었다. 그 그림에 계속해서 신경이 쓰였다.
친구와 이야기를 하면서 방을 왔다 갔다 하고 있었다. 그 그림에
가까이 다가가 보기를 두세 번, 갑자기 그림 앞에 우뚝 서 버렸다.

　왜? 두개골이 우아한 부인으로 변했기 때문이다. 'ALL IS
VANITY(모든 것이 허식이다).'라는 제목의 그림은 히피 포스터와 함께
판매되고 있는 그래픽아트라고 했다. 그리고 내가 그 '트릭아트'에
보기 좋게 속아 넘어갔다는 유쾌한 분함은 며칠 동안 나를 떠나지
않았다. 흥분은 계속되었다.

　시각적 상식을 완전히 배신한 조형적 계략. 인간이 갖고 있는
시각 기관의 형태지각 반응을 역이용한 창작 그림이 '트릭아트'다.
다시 말해 인간의 시각적인 영상 지식과 육체적인 시각의 한계에
다다르는 교차점에 존재하는 시각적 착각을 유도하는 조형이다.
한 장의 '트릭아트'는 보는 방법에 따라 여러 가지 형태로
보이기 때문에 '애매한 도형' '다의도형多義圖形'이라 불리며,

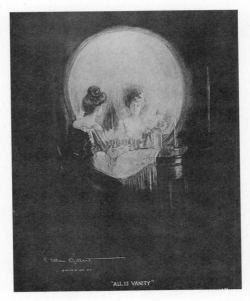

ALL IS VANITY

심리학에서는 두 가지 다른 상을 연결하는 도형이 많아 보통 '양의도형兩儀圖形'이라 불린다.

　분할 면적이 비슷한 흑백 줄무늬 도형의 경우는 검은색 바탕에 흰색 줄무늬인지, 흰색 바탕에 검은색 줄무늬인지 판단하기 어렵다. 한 장의 여인 그림이 젊은 여자로 보이기도 하고 노파로 보이기도 하는 양의도형은 심리학에서 형태지각 분야의 연구 대상이기도 하다.

　'트릭아트'는 초현실주의 화가 살바도르 달리나 르네 마그리트 그리고 에셔 같은 화가들에 의해 연구되었다. 그들의 작품에서는

이러한 '눈속임' 같은 트릭들을 찾아낼 수 있다.

또 다양한 식물과 야채 그리고 과일을 모아 사람의 얼굴을 구성한 16세기 이탈리아 화가 쥬세페 아르침볼도의 작품 〈정원사〉와 다수의 인물로 구성된 한 사람의 인물을 제작한 우타가와 구니요시의 작품도 같은 계류다.

이렇게 상식을 넘어서는 시각조형은 회화나 조각과 같은 분야에서 많이 보여지고 있음에도 불구하고 정작 정보를 다루고 있는 디자인 세계에서 통용되기 어려운 것이라고 잘못 이해하고 있지는 않은가? 내용 전달의 신속성에 대한 약점과 한계는 인간성의 전달과 다른 길을 가려고 할 때 만들어진 것이라 하겠다.

새로운 커뮤니케이션이 무엇인지를 궁리해야 하는 지금이야말로 '트릭아트'는 가장 많은 해결을 제시하는 소재가 아닐까?

《아이디어》97호, '아이디어의 요소 4',
세이분도신코샤, 1969

실루엣

불필요한 요소를 지우고 되도록 단순한 형태로 만드는 작업은
시각 커뮤니케이션 조형 기술의 한 규칙이기도 하지만, 자잘한
세부사항을 생략함으로써 이미지나 내용을 보다 강하게 인상지어
줄 수 있다. 도로 사인이나 교통 표식 등 실제로 사용되는
예를 보아도 그렇다.

　단순한 형태를 창조하는 방법에는 기하학적 직선이나
수리적 곡선으로 구성하는 방법(그림문자 또는 픽토그램)도 있지만,
여기서 이야기할 내용은 입체적이지 않은, 소위 사실적인 그림자다.

　실루엣은 평면적인 표현 방법의 하나라 할 수 있다. 그러나
실루엣으로 표현되는 형태는 평면의 한계를 벗어난다. 그 기술적인
발상에 따라 입체감을 만들어 내기에 충분하다. 입체적이면서
묘사적인 테크닉을 사용하지 않는데도 단색의 실루엣이
입체감을 나타내고, 보는 사람의 시선을 끌어당긴다는 것은
흥미로운 일이다.

　몽타주의 포인트는 눈이다. 그런데 눈도 코도 귀도 입도 없는
실루엣만으로 닮은 얼굴이 된다는 점을 생각해 보면, 실루엣이

커뮤니케이션 디자인의 요소로 활용될 수 있다는 사실을 알 수 있다.

실루엣은 기본적으로 실물에 빛을 투사했을 때 생기는 그림자를
생각할 수 있지만, 보다 다양한 실루엣을 생각해 볼 수 있다.
흰 바탕에 검은 실루엣 또는 검은 바탕에 흰 실루엣으로, 즉 두 개의
면이라는 최소한의 단순함에서 비롯된다. 단순하지만 명확한
조건이 필요한 것이다.

이 조건에 적합한 소재로 페이퍼 커팅이 있다. 페이퍼 커팅에
의한 실루엣은 이미 널리 사용되고 있다. 중국의 정교한 페이퍼
커팅 세공은 너무 세밀하게 잘라 내어 실루엣이라 말하기 힘들지만,
폴란드의 페이퍼 커팅 세공에는 실루엣의 묘미가 잘 표현되어 있다.
일본 동북지방에서는 신년 장식의 하나로, 페이퍼 커팅을 이용해
제물상에 돈이나 복을 부르는 신을 만드는 풍습이 남아 있다.
연예계에서도 페이퍼 커팅에 의한 실루엣을 전문으로 연기하는
사람이 있다.

실루엣이 그래픽 디자인의 요소로 사용되는 이유는 실상이
가지는 이면성에 있다. 거기에는 확실한 표현 속에 잠재하는
오히려 불확실한 긴장감과 형태가 가지는 비밀스러운 느낌이
존재한다. 보는 사람으로 하여금 그림자의 실상을 상상하게 하고,
그 숨은 계략을 느끼게 하며, 그래픽 디자인이라는 사실을 일순간
잊게 하는 마술 같은 힘이 거기에 존재한다.

또한 실루엣이 가지는 최대 특징은 간결함이 갖는 강함이다.
간결함을 하나의 목표로 하는 그래픽디자이너에게 별다를 것 없이

보이는 실루엣은 눈여겨 볼 가치 있는 존재다. 그리고 자신의
실루엣 또한 거기에 존재한다는 사실을 잊어서는 안 된다.

《아이디어》122호, '아이디어의 요소 24',
세이분도신코샤, 1974

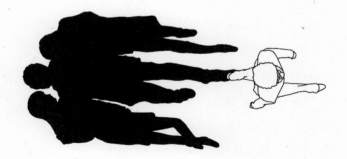

얼굴 모양의 항아리

얼굴을 마주하고 있는 형태의 실루엣으로 보이기도 하고,
그런 윤곽을 가진 항아리로 보이기도 하는 착시 도형 '루빈의
항아리'가 있다.

　　이 착시 반전의 도형은 시각 심리 분야에서 '그림과 배경'의
원리로 이해되고 있지만, 보는 사람의 의식이나 심리 상태에 따라
형태가 달리 보인다. 이 마술과도 같은 도형의 지각 체험은 입체에는
존재하기 어려운 평면만이 갖는 권한처럼 보인다. 그 이상한
세계는 흥미롭다.

　　간결한 의미를 가진 형태로서 일본에 전해지는 문장 중에서
이 '그림과 배경'을 찾아보면, 예상과는 달리 '그림'은 있지만 '배경'을
찾아내기란 쉽지 않다. 정삼각형을 비늘로 비유한 감각은 훌륭한
발상이지만, 위에 한 개, 아래에 두 개로 구성된 정삼각형은 같은
형태의 정삼각형이 무시된 채 '세 개의 비늘'이 되고 만다. 마찬가지로
두 개의 정사각형과 두 개의 마름모 형태가 만나서 만들어 내는
형태인 '변하는 네 개의 돌' 중심에 생기는 '두 개의 비늘'은
형태로서의 의미를 갖지 못한다.

이러한 견해는 검은 옷을 입고 보조자 역할을 하는 가부키의 구로코 존재와 연결된다. '보이지만 보지 않는다'는 감각이다. 또한 펼쳐진 공간에 단적으로 간결하게 표현된 안개 문양은 그야말로 '그림과 배경'의 관계를 느끼게 해 주지만, '그림과 배경'을 확실하게 분리하기 위해서 그 치수를 바꾸어 형태를 강조하고 있다. 이것은 일례에 지나지 않지만, 일본에는 '그림과 배경'의 개념이 그다지 확실치 않았던 것 같다.

하나의 독립된 형태가 다른 형태를 형성하는 것에 의미를 확장시켜 생각하면 한 장의 그래픽 작품 중에 복수의 내용을 표현하는 것도 가능하다고 할 수 있다.

'그림과 배경'이라는 수수께끼의 세계를 집요하게 추구한 조형가로 에서가 있다. 그는 〈Limite Circulaire 원의 한계〉라는 작품에서 천사와 악마가 '그림'과 '배경'이 되는 불가사의한 원형 세계를 만들어 냈다. 또한 〈Remplissage Periodique d'un Plan 채워진 주기 평면〉이라는 작품에서는 이 세상에 존재하기 어려운 환상적인 생물로 한정된 평면을 채워 넣었다. 불가사의한 작품이다.

'그림과 배경'의 원리를 응용한 평면 작품의 예로는 이러한 작품이 있지만, 공예의 하나인 나무로 만든 블럭쌓기 또한 우수작이다.

이것은 하나의 판자를 실톱으로 잘라 내는 공정에서 비롯된다. 필연적으로 '그림과 배경'의 원리가 받아들여질 수밖에 없다. 모든 동물을 버려지는 부분 없이 오려 낸 나무 블럭쌓기는

엔조 마리의 작품이다. 또한 정방형을 두 개의 같은 형태의 동물이나
새의 이미지로 잘라 내 만든 프레돈 샤파의 장난감 역시 장난감
디자인사에 기록될 작품이라 생각한다.

　　'그림'만을 추구하는 우리들에게 '배경'은 새로운 '공간'으로
이해할 수 있다.

《아이디어》131호, '아이디어의 요소 5',
세이분도신코샤, 1975년

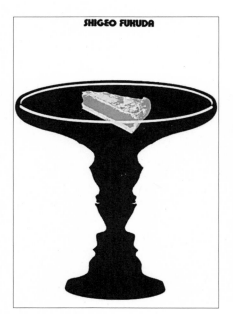

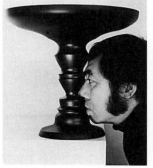

SHIGEO FUKUDA, 1976

모리츠 코르넬리스 에셔

불가사의를 그대로 표현하다

1957년 도쿄국립근대미술관에서 제1회 도쿄국제판화비엔날레가
개최되었다. 전시장을 찾은 나는 어떤 작품 앞을 지나가고 있었다.
그때 왠지 모르게 내 뒤통수를 당기는 느낌이 들어서 되돌아가 보니
한 판화가 눈에 들어왔다. 에셔의 오리지널 판화 작품이었다.
에셔 작품과의 첫 만남이었다.

　그 후 해외 디자인 회의나 심사에 참석할 때마다 그의 작품집을
찾아다녔다. 네덜란드의 헤이그시립미술관의 에셔 전시실, 대표적인
벽화 〈Metamorphose Ⅲ〉가 있는 헤이그중앙우체국을 찾아갔다.
남부 아말피에서 열리는 그래픽디자인국제회의 이탈리아대회에
굳이 참가한 까닭 또한 에셔가 아말피를 배경으로 한 풍경을
몇 점의 석판화로 제작했기 때문이었다. 에셔는 아말피 해안의
미궁처럼 뒤얽힌 건물들에 반한 것 같았다.

　예상했던 대로 회의장 호텔 레스토랑 창가에서 에셔가 그려 낸
풍경 그대로를 볼 수 있었다. 폼페이 유적 호텔의 상점에서 만난
에셔의 엽서 풍경 그대로였다. 각국에서 모인 회원들에게

그 풍경 앞에서 엽서를 보여 준 것이 화근이었다. 누군가 가져간 것인지, 기념할 만한 그 엽서는 내 손에 다시 돌아오지 않았다.

1961년에 제작한 작품 〈Waterfall〉에 대해서 에셔는 다음과 같이 이야기했다. "원근법을 따라서 정확하게 그렸기 때문에 지극히 자연스럽게 보일지 모르지만 현실에서는 만들어 낼 수 없는 평면 작품입니다." 있을 법하지만 실제로 있을 수 없는 세계. 그 말 한마디에 빠져 버린 나는 한 시점에서 〈Waterfall〉과 비슷해 보이는 입체를 제작해 에셔에게 바쳤다.(작품 158)

미술 작품 관람은 참으로 어렵다. 이해할 수 없는 작품을 만났을 때 사람들은 자신이 감성적으로 받아들일 수 있는 부분을 액자 안에서 억지로 찾아내서 납득하려는 경향이 있다. 살바도르 달리나 르네 마그리트 등 초현실주의의 언뜻 보기에 난해한 작품도 이해할 수 있다. 그러나 에셔의 세계는 불가사의가 불가사의하게 표현되어 있다. 나는 에셔의 그러한 면에 반했다.

「니혼케이자이신문」, 12월 20일, '마음의 보물함 ③',
니혼케이자이신문사, 2006

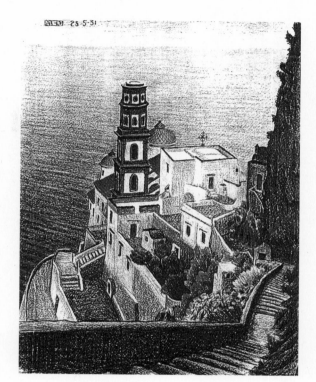

아말피 해안의 풍경, 모르츠 코르넬리스 에셔

무한대의 패턴과 끝없이 펼쳐지는 그림

어떤 특정한 형태를 유니트로 만들어 연속된 조합으로 평면을
구성해 가는 건축 자재로 타일이 있다. 지극히 일반적인
타일(정사각형 유니트)은 우리들의 생활 주거 속 욕실이나 화장실에
사용된다. 이 타일의 원리를 살펴보면 그래픽 패턴의 매력적인
가능성을 느낄 수 있다. 평범한 벽돌쌓기로 이루어진 벽에 사각형이
연속적으로 이어진다. 질서 정연하며 아름답기까지 하다.

　　타일이라는 건축 자재가 기하학 도형 분야에 다시 영향을 준다.
기능에 형태가 입혀지고, 형태는 도형의 아이디어가 입혀지고,
조형적으로 재미있는 것이 고안되어 왔다.

　　나고야 일본도자기의장센터의 새로운 디자인에서 그 일면을
확인할 수 있다. 정사각형이 삼각형이 되고, 직선이 곡선이 되며,
원형이 타원이 되고, 기본적인 기하학 형태가 추상을 입는다.

　　'연속하는 무기적 형태에 구상적인 유니트가 창조된다면?'
이 조형가적 꿈에 도전한 작가가 네덜란드의 판화가 에서다.
그의 작품은 계단 안쪽을 묵묵히 일렬로 걸어 내려가는 사람과
계단 바깥쪽을 묵묵히 일렬로 걸어 올라가는 사람이 스쳐 지나가는

건축물을 조감한 작품 〈Ascending and Descending〉이나 수로를 흐르는 물이 다시 폭포로 변하고, 폭포에서 흘러내린 물이 다시 폭포가 되는 〈Waterfall〉 등 무한히 계속되는 비합리적인 세계, 위상位相 기하도형의 비현실적 세계로 유명하다.

에셔의 작품은 『에셔의 그래픽 작업The graphic work of M. C. Escher』 『에셔의 드로잉에 나타난 대칭적 측면Symmetry aspects of M. C. Escher's periodic drawings』, 하인즈무스출판사Heinz moos verlag에서 발간한 『에셔M.C.Escher』 등의 작품집에 대부분 수록되어 있는데, '평면의 정칙분할'로서 a. 경상 이동(이동에 의한 대칭도형) b. 배경으로서의 도형 기능 c. 형체와 대비의 전개 d. 수의 무한성 e. 스토리가 있는 그림 f. 평면의 불규칙한 도형에 의한 충전과 논리적인 시각의 세계를 전개한다.

"나는 엄밀한 과학의 지식이나 훈련이 부족하지만, 굳이 말하자면 동료인 예술가보다 오히려 수학자의 세계에 공감한다."라고 에셔는 말한다. 「이수과학理數科學」 10월호, '에셔의 공간의 현대적 의미', 사카네 이쓰오 여기서 우리는 그의 도형에 대한 근원적인 사고를 엿볼 수 있다.

우리들이 여름밤 사용하는 모기향. 녹색 모기향을 꺼내면 크기가 같은 두 개의 나선형 모기향이 서로 꼭 껴안고 있다. 감탄사가 절로 나온다. 한 개의 나선형 모기향을 빼 내면 꼭 같은 빈공간이 생긴다. 이것은 시각심리학의 배경과 그림 이외에 무엇으로 설명할까? 루빈의 흰 화병 또는 마주보는 옆얼굴로도 보이는 다의적인 그림은 그림과 배경으로 유명하다. 이 도형의 신기한 법칙 응용이 '무한대의

패턴, 한없이 펼쳐지는 그림'의 기본이 된다.

하나의 평면에 여러 개의 '그림'이 그려져 있으면, 그 그림 이외의 공간은 배경이 된다. 이 경우 '그림'과 '배경'이 어떤 의미로 연결되어 하나의 형태가 두 개의 형태로 표현된다. 이것을 그래픽 디자인 커뮤니케이션으로 말하면 하나의 형태로 두 개의 발언, 더 나아가 하나의 형태로 표현할 수 없었던 여러 의미를 표현할 수 있는 가능성이 된다.

1968년 뉴욕《아방가르드》지에서 대대적으로 '반전' 포스터를 공모했다. 1,286개의 폭탄을 그림으로 하여 전체적으로 해골로 보이도록 구성했다. 글자 없이 시각 언어를 주제로 한 포스터였다. 발상의 기반은 모기향의 나선이 중요한 요소였다.

"나는 엄밀한 과학의 지식이나 훈련이 부족하지만 굳이 말하자면 동료인 디자이너보다 오히려 에셔의 세계에 공감한다."

《아이디어》116호, '아이디어의 요소 19',
세이분도신코샤, 1973

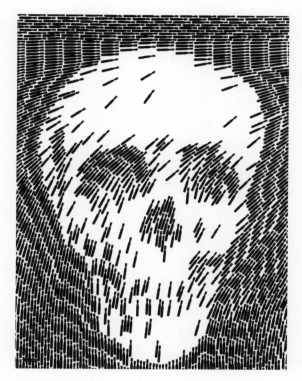

NO MORE, 1968

생활필수품 '놀이'

옛날 이야기가 아니다. 불과 얼마 전까지 통용되어 온 생존을 위한
생활필수 슬로건에 '의식주'라는 세 가지 요소가 있었다. 그러나
요즘은 집이 없어서 고생하는 사람은 거의 없을 정도로 주택이
보급되었고, 기능 중심 생활에서 즐길 수 있는 여유까지 생겨나게
된 것 같다. 이러한 변화 속에서 가장 부족한 필수품이라면
인간 생활 속의 '놀이'다.

일본에서는 이러한 놀이라는 개념이 빛을 발하지 못하고 있지만,
나의 디자인의 원동력은 대부분이 놀이다. 디자인 용어 중에
시각 커뮤니케이션(시각전달)이 등장하고 패나 시간이 흘렀건만,
인간의 시각에 대한 흥미는 나의 작업을 통해 점점 더 자라나고 있다.

컬러 텔레비전이 아직 보편화되지 않았던 시대였지만, 거리의
가전제품 매장에 놓인 몇 대의 텔레비전이 제각기 다른 프로그램을
화면에 비추며 와자지껄 떠들어 대고 있었다. 그중 한 대의
텔레비전에 온 신경이 곤두섰다. 상태가 좋지 못한 그 텔레비전의
영상은 산악의 단층면처럼 불규칙적인 파장의 선들이 단조로운
빛의 리듬을 만들어 내고 있었다. 나의 눈을 의심하지 않을 수 없었다.

나는 긴 시간 동안 가게 앞에 선 채 텔레비전의 현상과 평상시에
생각해 왔던 디자인과의 결합을 곰곰이 생각했다. 마음속으로
기쁨의 희열을 느끼면서 말이다.

고장 난 흑백 텔레비전 브라운관에서 나는 색을 느꼈다.
몇 가지 색을 본 것 같았다. 아주 오래전의 경험이지만 지금도 검은색
단색인쇄 포스터를 다양한 색으로 보이도록 그 파장을 사람들에게
느끼도록 할 수 있지 않을까 하고 생각한다. 영원히 이루어지지 않을
나만의 꿈인지도 모르겠다.

지극히 평범해서 아무 생각 없이 지나치고 나서야 문득 깨닫고
멈춰 서서 가볍게 무릎을 치며 삶의 보람을 느낀다. 요즘 나는
그런 디자인을 계속하고 싶다고 소망한다.

몇 년 전 우베 시에서 열린 현대일본조각전 개전식에 참석하기
위해 하네다공항을 출발했지만, 날씨가 좋지 못한 탓에 하카타로
비행기 머리를 돌리게 되었고 그곳에서 하룻밤 머물게 되었다.
그리고 그날 밤 하카타의 지하상가를 어슬렁거리고 있을 때였다.
한 레스토랑에서 쇼 케이스 음식모형을 교체하고 있었다.
그 모형이 너무나 마음에 들어 레스토랑 매니저에게 부탁을 했더니,
"제가 장사한 지 오래됩니다만, 음식모형을 사겠다는 사람은
또 처음입니다."라면서 계산대 여직원에게 포장을 부탁했다.

계산하려고 계산대 앞으로 온 중년 부부는 커피 플로트,
밀크쉐이크, 크림소다가 차례로 포장되는 것을 보고는 놀란 표정으로
눈을 껌벅이며 지켜보았다.

그 음식모형들은 아직도 현관에 진열되어 방문하는 손님의 감각을 측정하는 도구로 사용된다. 흘깃흘깃 보면서, 그러나 한마디 말도 하지 않고 녹아 내리지 않는 아이스크림에 안절부절 못하다 돌아가는 손님이 있는가 하면, 음식모형에는 전혀 무관심한 채 큰 목소리로 세상 돌아가는 이야기를 하다가 돌아가는 손님도 있다.

고가쓰인형(5월 단오절에 사내아이의 성장을 빌며 장식하는 무사 모양의 인형) 시즌도 벌써 끝난 어느 날이었다. 백화점에서 히나인형(3월 3일에 여자아이의 행복을 빌기 위해 진열하는 인형)의 할인 판매를 하고 있었다. 나는 그곳에서 잘 만들어진 가시와기 모치(떡갈나무 잎에 싼, 팥소를 넣은 찰떡) 모형을 발견했다.

여자 점원은 "가시와기 모치만요?"라고 되물었고, 뒤이어 나타난 주임은 "이건 세트 상품이라서 카시와기 모치만 판매하기는 어렵습니다."라며 결국은 피식 웃는다. 나는 진지한 얼굴로 여자 점원들의 웃음을 뒤로 한 채 집으로 돌아왔다. 그리고 다음날 아침까지 그 모형보다 몇 배 더 정교한 실물 같은 가시와기 모치를 스무 개 만들었다.

계절이 지난 가시와기 모치를 과자 접시에 담아 놓았다. 장난기 가득 담아 첫 방문객을 기다렸지만, 그날은 아무도 방문하지 않았다. 올해도 계절 지난 가시와기 모치 시즌이 돌아왔다.

《월간 유행색》 11월호,
생활필수품 '놀이', 일본유행색협회, 1975

설치된 그림자

손가락으로 만든 여우 그림자를, 그림자놀이를 모르는 사람에게
보여 주면 아마도 대단히 놀라리라. 그리고 그 여우 그림자가
손가락으로 만들어진다는 사실에 크게 즐거워하리라.

　　길을 걸으며 날마다 체험하는 것이지만, 내 그림자는 석양에 따라
모양을 바꾼다. 계단이나 건물 벽에 나라고는 믿기 어려운 실루엣이
졸졸 따라다닌다. 이런 따끈따끈하고 말랑말랑한 환각 현상도
빛에 의해 만들어진다는 사실을 알고 있기 때문에 그림자가 모양새를
바꾼다 해도 그다지 큰 관심을 두지 않는다. 멈추어 서서 그림자를
확인하는 사람은 흔하지 않다. 빛의 투사에 의해 만들어지는 물체의
그림자에 대한 광학적 지식은 일반적 상식으로 자리 잡았기 때문에
그림자는 한층 강렬한 몸부림으로 시각에 호소한다. 그리고 실제와
그림자는 투사라는 광학적 현상을 넘어 사람을 사로잡는 시각적
가능성을 가지고 있다.

　　뉴욕의 마천루 상공을 날아가는 헬리콥터의 그림자가 빽빽이
들어선 직선적인 근대 빌딩 속에서 부서지고, 연속적 추상 형태의
파동을 만들어 내는 필름을 본 적이 있다. 그러나 이 부서진 그림자는

헬리콥터를 탄 상태에서는 볼 수 없다. 제3자의 시점에서만 볼 수 있다. 그림자는 형상을 연결하는 투사면에 의해 의도되지 않은 형태로 변형된다. 석양을 등지고 계단을 내려오는 사람의 그림자는 얇게 썰어진다. 이리저리 굴절된 형태의 전신주 그림자도 재미있다.

그림자가 그 물체의 형태를 투영한다는 원리를 생각하면, 그림자를 통해 그 물체의 정확한 형태를 이해할 수 있어야 한다.

고층건물에서 거리를 걷는 보행자를 내려다보면 각기 다른 형체로 보인다. 보행자의 그림자에 따라 거리를 걷는 사람들의 재미있는 포즈나 스타일을, 움직이는 물체를 졸졸 따라다니는 실루엣을 만날 수 있다.

빛의 변화에 따라 보행자의 그림자도 인간의 형태에서 벗어나 추상 형태가 되기도 하고 사라지기도 한다.

그림자는 우리들의 시각적 상식을 넘어 이해할 수 없는 실루엣을 보여 주기도 한다. 그렇게 진실과 만들어진 허상의 허무함이 겹쳐지면서 집요하게 우리를 항상 따라다닌다. 서 있는 사람의 그림자가 전혀 다른 사람의 그림자라면 곧바로 괴기 SF가 되지만, 이 한 장면을 곰곰이 들여다보면 풍자와 유머가 느껴진다. 초현실적인 그림을 이해할 때 느끼는 즐거움마저 느껴진다.

사람과 그 사람의 그림자가 만들어 내는, 어쩌면 있을 법한 비합리적 세계를 통해 인간 스스로, 그리고 사물이 스스로 묻고 이해하는 것을 주제로 한 그림책 후쿠다 시게오, 『이상한 그림자』, 게이린칸출판사의 일러스트레이션 일부를 가지고 재미있는 가능성을 찾아보고자 한다.

높은 곳에서 내려다봤을 때, 거리를 걷고 있는 사람들의 왼쪽다리의
그림자가 오른쪽으로, 오른쪽 다리의 그림자가 왼쪽에 붙어 있다.
몸통 그림자는 어떤 상태로 그 그림자에 붙어야 할까?

— 사람과 개가 함께 걷고 있는데 인간이 아닌
　　사람의 그림자가 개 사슬을 손에 쥐고 있다.
— 자신의 그림자 위에 앉아 있는 청년.
— 자신의 그림자가 또 다른 자신과 악수하고
　　자신은 또 다른 자신과 악수하는 청년.

사물에 종속되어야 할 그림자가 사물의 형태에서 벗어나 자유롭고
동등하게 활동한다는 것은 현대사회의 고정관념에 도전하는
기분 좋은 시각적 개그가 아닐까? 빛이 깃들지 않는다는 것, 말 그대로
그림자에 빛을 비추어 봄으로써 새로운 시각 조형의 단서를 찾을 수
있을지도 모를 일이다.

《아이디어》132호, '아이디어의 요소 34',
세이분도신코샤, 1975

디자인 속의 수학

디자인에서 수학을 생각해 보자. 먼저 미술대학의 디자인과 입시과목에는 수학이 없다. 입시과목에 수학이 없다는 것은 디자인을 지망하는 학생은 수학적 능력이 조금 뒤처져도 문제 삼지 않겠다는 의미일까?

디자인을 할 때 수학적 발상법에서 현실적으로 멀어지기는 하지만, 문화훈장을 받은 수학자는 특별한 사람 중에서도 특별하다 해도 미술을 전공한 사람 중에서 어려서부터 수학을 좋아했었다고 말하는 사람을 만나 본 적이 없다. 어떤 의미에서 조형과 수학은 기본적으로 전혀 틀린 시간과 공간에 존재하는지도 모르겠다. 물론 수학에서 산출된 시스템 디자인도 있지만, 구성을 위해 계산만으로 매력적인 디자인을 만들어 낼 수 있다고는 생각되지 않는다.

디자인의 기초인 시각 효과를 최대한으로 발휘한, 이른바 계산된 디자인은 그 훌륭함에 감동한다. 계산이라는 이치를 내세워 따지는 과정을 가진 '투명한 아름다움'과 조형이라는 질척질척한 감각적이고 '스릴 넘치는 즐거움'에 비교할 수는 없지만, 디자인에도

어떤 의미에서 수학을 대하는 마음이 필요하다.

계산하지 않는 디자이너가 수학에 지나치게 의존하면 아무런 맛도 정도 느껴지지 않는다. 패턴만 지속적으로 만들 뿐이다. 수학에 의한 구성은 시각적인 효과로 이어지는 한 과정일 필요가 있다. 추상 조형의 어려움도 바로 여기에 있다. 그러나 추상 조형은 의외로 구상 조형보다 수리적으로 보인다.

1971년 샌프란시스코 영뮤지엄에서 개인전을 열었을 때, 당시 그래픽 디자인계를 떠들썩하게 했던 일러스트레이터 피터 막스가 개인전 팸플릿에 글을 써 주어 깜짝 놀란 적이 있다. 당시 출품작은 100점가량의 입체 장난감이었다. 퍼즐 작품이 많아서였는지 피터 맥스는 "후쿠다 시게오는 수학에 정통하고 과학에 조예가 깊은 진귀한 작가다."라고 평했다. 피터 맥스에게도 퍼즐이나 추상 형태 같은 구조가 수리적으로 보였던 모양이다. 그러나 이것들의 작품 제작 과정을 들여다보면 대부분이 감각적이고 직관적이다. 이치를 따져 만든 것이 전혀 없다고는 단언할 수 없지만 결코 수학적인 계산만으로 만들어진 것은 없다. 있다면 수학을 대한 마음일지도 모른다. 나의 작업은 수학을 대하는 마음과 기하도형의 원리 응용이었다고 생각한다. 기하도형의 원리라 해도 원리를 소재로 바꾼 것에 지나지 않는다. 나의 작업은 수리적인 과정에서 만들어진 작품처럼 보일지 모르지만, 대부분 수학과는 전혀 상관없는 일상생활 속의 감각으로 만들어진다. 한 장의 종이를 비틀어 붙여서 고리를 만들면 겉면도 속면도 없는 '뫼비우스의 띠'가 된다.

그 고리가 수학에 속한다는 사실을 알았을 때는 대단히 놀랐다.
아마도 그때 숫자의 세계가 가지는 묘한 매력을 알게 되어
친근감을 느낀 계기가 된 모양이다.

나는 지금 계산할 수 없는 문제를 즐기면서 계속 사고한다.
그것은 검은색 하나로 그린 포스터가 착시 원리를 통해
여러 가지 색으로 보일 수도 있다는 것이다. 만약 답을 찾아낸다면
시각 커뮤니케이션의 세계를 처음부터 다시 생각해야 할 것이다.
이와 비슷한 생각이지만, 가까이에서 보면 문자만으로 구성된
포스터로 세세하게 정보를 이야기해 주면서, 멀리 떨어져서 보면
어느새 문자는 보이지 않고 문자 배열이나 색채로 내용을 강조하는
그림이나 도형으로 보이는 포스터가 그것이다.

수학과 동떨어진 계산에 매달려 사는 나날을 보내고 있다.

「수학 세미나」 1월호,
'디자인 속의 수학', 니혼헤이론샤, 1976

퍼즐의 신비

'수학적 도형 연구'라고 하면 막상 수학을 잘하는 사람이라도
긴장을 하지만, '퍼즐'이라 하면 사고의 전환, 즉 레크리에이션처럼
마음 편하게 접근할 수 있다.

 퍼즐에는 여러 종류가 있다. 초보적이면서 의외로 재미있는 것이
기하학 퍼즐이다. 그것도 기본적인 정방형, 삼각형, 다각형, 원형 등의
도형이 동적이고 재미있다. 하나를 소개해 보자.

 삼각형 각 변의 중심부터 그림 〈THE WORLD OF SHIGEO
FUKUDA IN USA 28〉에서 보여 주는 분할에 따라 잘라 낸다.
각 변의 조합을 바꾸는 것만으로 삼각형이 사각형이 된다.
이 과정은 형상 원리의 신비한 세계를 보여 주는 훌륭한 보기다.

 초심에서 생각하면 평면은 물론이고 입체도 흥미롭다.
정육면체 안에는 어떤 형태가 포함되어 있을까? 몇 만 가지 종류가
있을까? 머릿속에 정육면체가 등장하고 잘게 분할되어 사라져 간다.
눈에 보이지 않는 정육면체 내부에 선을 긋는 공상을 한다. 이전에
정육면체 하나 속의 수납가구를 밤마다 생각하고 스케치하던
시기도 있었지만, 기능을 형태에 더하면 문제가 복잡해지고 좀처럼

시각적으로 그려 내기 어려워진다.

뜬금없이 조립형(네 개와 두 개의 다른 형태를 조합하면 정육면체가 되는)을 고안했다. 기능이 아니라 형태에서 출발할 때 문제가 풀린다는 사실을 체험한 때라 하겠다. 즉 근원을 통해서 디자인을 하고 시각의 원리를 통해서 세상을 보아야 한다는 것을 의미하지 않을까?

매일의 생활 속에서 만나는 일상을 곱씹어 보면 산더미 같은 문제를 발견한다. 인간의 역사가 선사시대 때부터 거의 변하지 않은 것이 너무나 많다는 사실에 놀라게 된다. 형태와 장식으로 뒤엉킨, 소위 표면적인 디자인은 하루가 다르게 확연히 옷을 갈아입지만, 디자인이라는 허울을 벗겨 내고 그것을 하나의 물건으로 바라보면 그 쓸모없는 형태에 어이가 없다.

생활에 필요한 기능을 이해한다는 것은 필요한 신기능을 만들어 내는 단 하나의 방법론이며 가능성이라 하겠다.

일상의 시간과 공간 속에서 새로운 생활에 필요한 근원적인 환경을 생각할 때 비로소 기본적인 디자인이 시작한다.

《도쿄타임스》4월 13일자,
'퍼즐의 신비', 도쿄타임스사, 1971

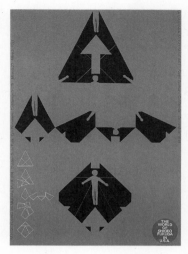

THE WORLD OF SHIGEO FUKUDA IN USA 28, 1971

후쿠다 시게오전, 1968

입체의 불가사의

재미를 발견하고 빠져들기

위에서 보면 원형, 옆에서 보면 삼각형. '원'과 '삼각'이라는
물과 기름 같은 다른 형태가 하나의 입체 안에 존재한다.
바로 '원추'다. 이 아리송한 입체의 재미를 발견했을 때 새로운
퍼즐을 선물받은 것처럼 흥분했다.

　　무언가를 발견하고 발전시켜 가는 것에 재미를 느낀 지
꽤 오래전부터의 일이다. 학교 미술실이나 공작실에 놓여 있는
기초 데생용 석고상, 기초 조형 입체에 꽤나 관심을 가졌다.
평면에서 시각 커뮤니케이션을 하는 그래픽디자이너인데도 여전히
생활 주변에서 입체의 불가사의를 발견하면 그대로 빠져들고 만다.

　　발견의 다음 단계는 공상이다. 위에서 보면 하트가, 옆에서 보면
클로버의 형태를 띤 입체는 이론적으로는 가능하다. 그러나
머릿속으로 생각하기는 어렵다. 이 〈하트 + 클로버〉를 비스듬하게
봤을 때 어떤 형태가 될지를 생각하기 시작하면 점점 더 어려워진다.
흔히 생각해 낼 수 없는 것이었기 때문에 고대 그리스 이후
조각가도 도예가도 이러한 형태를 만들지 않았으리라.

아무도 생각하지 못하던 아이디어를 떠올리고 형태로 만드는 것이
나의 역할이라고 여기고 있다. 요즘도 계속 진행하고 있는
〈두 가지 형태를 가진 하나의 입체〉 시리즈는 이렇게 해서 태어났다.
1992년 말 도쿄 긴자의 소니빌딩 옥외 플라자에 1993년 닭띠 해를
기념하는 신년 장식을 제작했다. 도쿄역 쪽에서 보면, 가쓰시마
호쿠사이(일본 에도 시대에 활약한 화가)의 챠보(일본의 천연 기념물로
지정된 닭)의 형태를 닮았으며, 유라쿠초 쪽에서 보면 피카소의
샤모(타이 원산의 닭싸움용, 관상용, 식육용 닭의 일종)로 보이는
2미터 높이의 작품이다.(작품 173)

도쿄 오다이바 시오카제공원 광장에 공공 오브제 〈시오카제
공원의 일요일 오후〉(작품 177)를 제작했다. 프랑스의 화가 쇠라의
〈그랑드자트 섬의 일요일 오후〉의 오마주(특정 장면이나 대사를
모방하는 일)로 회화 속 일곱 명을 입체화하고 같은 구도로 배치했다.
이 일곱 명을 북쪽에서 바다를 향해 바라보면 피아노를 치는
피아니스트로 변모한다.

　재미있는 형태를 발견하고 상상을 즐기는 것은 나의 기질일까?
원추와 같은 별다를 것 없는 형태에서도 그런 즐거움을 발견한다.

「니혼케이자이신문」 12월 19일자,
'마음의 보물함 ②', 니혼케이자이신문사, 2006

착시의 세계

그래픽 디자인에서 시각 커뮤니케이션이라는 말을 사용한 지
오랜 시간이 지났다. 산업 발달과 함께 계속적으로 진보해 온 정보는
'시각'이라는 근원적인 분야를 내버려 둔 채 오늘에 이르렀다.
오늘날 과연 몇 명의 디자이너가 정보를 수용하는 대중, 즉
사람의 시지각을 기본으로 창작 활동을 할까? 정보를 수용하는
사람의 시지각을 생각하는 데에 새로운 시각 커뮤니케이션이
출발한다 해도 과언이 아니다.

　인간의 시각은 어떤 조건에 따라서는 실제로 보이지 않는 것도
볼 수 있다. 또 당연히 보여야 할 것을 전혀 볼 수 없게 되기도 한다.
이처럼 인간의 시지각은 사람의 의지와 상관없이 착시에 의해
좌우된다. 인간의 시각적 특징이나 한계를 생각해 보면 이처럼
불안한 세계도 없다. 착시는 미지수지만, 디자인의 중요한 소재다.

　없는 것이 보이고, 당연히 보여야 할 것이 보이지 않는 마술은
창조적 트릭이라기보다 눈의 구조에서 비롯된다.

　면적이 같은 크기 원형은 흰색보다 검은색이 크게 보인다.
큰 원형에 둘러싸인 원형은 작은 원형에 둘러싸인 원형보다

작게 보인다. 이러한 원리를 비롯한 수많은 착시는 흥미로운
디자인 과제가 된다. 어떤 회사에서는, 평면적으로 그려진 패턴이
입체로 보이기도 하고 추상적인 선이 구상적인 선으로 보이는
원리를 이용하여 좁은 생활 공간이 넓게 보이도록 하는 실험적인
벽화를 개발 중이다.

　　디자인은 인테리어 디자인, 인더스트리얼 디자인, 그래픽
디자인 등으로 세분화되어 오늘날까지 발전해 왔다. 그러나
지금부터는 종합적으로 지혜를 총동원하여 디자인을 발전시켜야
한다고 생각한다. 그중에서도 시각 디자인은 인간만이 가지는
착시의 세계를 지각하는 것에서 나아갈 방향이 결정된다 하겠다.

《도쿄타임스》4월15일자,
'착시의 세계', 도쿄타임스사, 1971

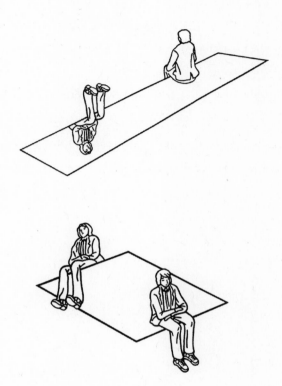

거울 문자

사고의 스승에게 심취하다

르네상스시대 화가이자 과학자로서 진리탐구에 심혈을 기울인 레오나르도 다빈치는 '거울 문자'로 문장을 기입했다. 거울 문자는 거울에 비추어야 정상으로 읽을 수 있는, 좌우가 뒤바뀐 문자를 말한다. 레오나르도 다빈치의 매일의 발상을 적어 써 놓은 원고를 소개하는 전람회에서 거울 문자를 본 나는 거울이라는 불가사의한 공간에 빠져들었다.

레오나르도 다빈치의 원고 중에 '거울은 스승이다.'라는 말이 있다. 이렇게 나는 일상과는 다른 또 하나의 세계를 가지고 있는 거울이라는 유리판에 호기심을 가지게 되었고, 그 세계 탐구가 또 하나의 목표로 자리 잡았다.

레오나르도 다빈치는 "화가의 정신은 거울과 같지 않으면 안 된다. 거울은 스스로 비추는 대상의 색을 입고, 보이는 그대로를 받아들이기 때문이다."라고 했다. 그러나 곰곰이 생각해 보면 거울 앞에서도 거울이 기울어져 있으면 자신의 모습은 비추어지지 않는다. 거울은 사물을 그대로 비춘다고만 할 수 없는 것이다.

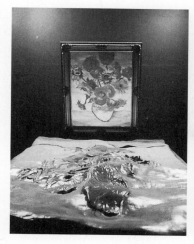

고흐의 해바라기, 1988 거울 속 아르침볼도, 1988

거울 문자도 그렇게 말해 주지 않는가?

그렇다면 평면이 아닌 입체를 평면적인 형태로 거울에 비출 수 있지 않을까? 다시 말해 거울 속 평면이 실제에서는 평면이 아닌 형태를 제작할 수 있지 않을까? 이렇게 생각하기 시작한 것이 1983년이었다. 생각처럼 쉽지 않았다. 거울 문자와 같은 평면은 어렵지 않지만 입체의 경우 정상적으로 보이는 시점이 하나뿐이라는 사실을 발견했다.

다음 해에 〈언더 그랜드 피아노〉(작품 162)를 완성했다. 아무리 보아도 의미를 알 수 없는 검은 오브제 앞에 놓인 의자에 앉아 시선을 앞의 거울로 향하면, 자신이 그랜드 피아노를 연주하는

피아니스트가 된다. 액자 거울 정면에 서면 거울 앞 탁자 위에 있는 의미를 알 수 없는 부조 오브제가 16세기 이탈리아 화가 주세페 아르침볼도의 그림으로 보이는 〈거울 속 아르침볼도〉(작품 163)도 제작했다.

거울을 거울에 비추면 원근법 효과에 따라 무한한 영상이 전개된다. '거울은 사고의 스승'이라는 말에 무한히 공감한다.

「니혼케이자이신문」 12월 21일자.
'마음의 보물함 ④', 니혼케이자이신문사, 2006년

악수의 의미

우리들이 사람들을 만나 주고받는 악수처럼 말이 필요 없이 서로의
우정과 신뢰를 확인할 수 있는 행위도 드물다. 악수가 있는 곳에는
싸움도 없고, 이견도 없고, 삐걱거림도 없고, 그저 서로를 도와주는
마음만이 존재한다. 어떤 의미에서는 인간 공존의 상징이라
할 수 있을 것이다.

자신의 오른손이 상대방의 오른손을 감싸 줄 때 느끼는 신뢰감은
국제적인 사인이기도 하다. 여기에 소개하는 악수의 종류는 개인전
〈FRIENDSHIP〉 시리즈의 일부다.

평범한 만남에도 악수가 있다. 단순한 인사를 대신하는 악수도
있다. 그러나 거기에는 만감이 교차하는 인간관계의 복잡함도 있다.
우정을 유지하기 위해서일까, 접착테이프로 더덕더덕 붙인 악수.
아픔을 느끼지 않는 동지일까? 안전핀으로 연결된 악수. 나사들로
조여진 악수…….

어떤 식으로든 함께하고 싶은 인간의 의식적 의지인가?
동질감에서 벗어나고 싶지 않은 자유에 대한 속박인가? 악수를
하고 있는 손은 다양한 의미를 갖는다.

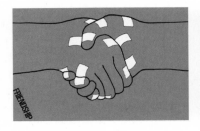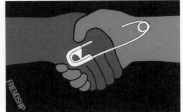

FRIENDSHIP, 1975

악수하는 엄지와 검지가 이중으로 악수를 한다. 악수를 하는 상대는
자기 자신이며, 형식적으로는 악수를 하는 것처럼 보이지만 실제로는
누구와도 손을 잡고 있지 않다. 악수에는 이런 부조리도 있다.

악수에는 인간 예찬을 기반으로 한 상호신뢰라는 편안함이
존재한다. 그러나 이 전제가 무너지면 숨겨진 다른 내용의 드라마가
시작된다. 신뢰의 증거라고 할 수 있는 악수 상대가 이익을 쫓아
위협적으로 돌변해도 악수하는 손의 형태는 여전히 인간 예찬의
껍데기로 남아 있다. 그것들은 악수라는 의미 속에서 가장 강렬한
시각요소가 된다.

배신의 악수, 불신의 악수, 억제된 악수 등은 인간관계뿐만
아니라 사회와 국제 정세로까지 이어진다. 어떤 악수는 허공을
움켜쥐고 무의미한 감동에 도취한 심약한 인간의 표상일 수 있다.

아무 의미 없이 악수를 하는 사람, 힘차게 악수를 하고 있음에도
점점 더 멀어져만 가는 두 사람의 마음, 사무적이고 형식적인 악수,
그리고 서로를 생각하는 마음이 떠난 악수의 결말.

국제적 인사인 악수라는 예의범절에는 현실적 우정의 이미지와는
상반된 보기 흉한 인간의 그림자도 포함되어 있다.

아무 이득도 없는 일상적 행동이나 평범함 속에서도 상상을
넘어서는 강한 시각 에너지가 숨어 있다. 그것이 지극히 자연적인
일상일수록 효과적이다.

땅 위에 서고 의자에 앉고 거리를 거닐고, 풀섶에서 뒹굴고,
인사를 하고, 신문을 읽고, 커피를 마시고, 옷을 입고, 전화를 걸고,
흔하디 흔한 행동 속에 아이디어의 요소가 무한히 존재한다.
일상이야말로 모든 디자인 활동의 지침서다. 악수할 상대는
자연스럽게 결정된다.

《아이디어》133호, '아이디어의 요소 35',
세이분도신코샤, 1975

만국기로 만든 모나리자

최근 몇 년 동안 중국의 미술대학에서 개최한 포스터 개인전 이외에,
베이징의 칭화대학 미술학부 등 중국과 타이완의 여러 미술대학의
그래픽디자인과에서 실제 제작에 대한 강의 의뢰가 들어왔다.
디자인 이론이 아닌 디자인 작품을 통해서 작가의 감성을 배우려는
경향으로 이해할 수 있겠다. 중국의 새 경제 변혁 정책에 따라
변화하고 있는 중국 디자인 교육을 접할 수 있는 기회라고 생각했다.

9·11테러 전날, 뉴욕 스쿨오브비주얼아츠갤러리에서
포스터 전시를 개최했다. 11일 저녁에 예정된 강의는 계엄령의
어수선함 속에서 중지되었다. 이처럼 세계그래픽디자인연맹
파리회의, 마카오예술비엔날레, 한국국제포스터비엔날레 등의
심사에 참석하여 각 지역의 디자인 교육 현장을 살펴볼 수 있었다.
디자인 교육을 접하고 생각할 기회도 점점 더 늘어났지만,
각국은 역사도 생활 문화도 다르다. 그런데 요즘은 뉴욕에서도,
파리에서도, 서울에서도, 타이페이에서도, 도쿄에서도 반질반질한
컴퓨터만 사용한다.

50개국의 국기를 3,485장 사용해서 모나리자를 재현한 포스터

작품을 제작했다. 각국에서 개최되는 컴퓨터 이벤트에서 꽤 인기를
모았다. 컴퓨터로 제작하지 않았는데도 말이다. 원화를 보면서
하나씩 하나씩 수작업으로 붙였다는 작품 설명을 하면 전시회장이
뜨겁게 달아오른다. 모나리자는 단색으로 암탁색을 이루며
화면 전체에 구성되어 있다. 국기에 사용되는 색은 모두 채도가
높고, 밝고 강한 색으로 구성되어 있기 때문이다. 당시(약 20년 전)
컴퓨터 광학적능력으로는 분석이 불가능했다. 분석이 불가능할 뿐만
아니라 이해가 안 되는 것이었으리라. 모나리자의 옷은 대부분
검은빛을 띤다. 사용된 국기에 검은색이 부분적으로라도 사용된
나라는 독일, 아랍의 케냐, 탄자니아 등으로 거의 드물다.
이렇게 다양한 색채의 모나리자, '세계를 향한 미소'가 완성되어 갈
무렵이었다. 영국, 프랑스, 미국, 브라질 등 오른쪽 눈에 어떤 국기를
붙여 보아도 모나리자가 도통 미소지어 주질 않았다. 도쿄예술대학의
후쿠다디자인연구실 학생들이 작업을 도와주고 있었지만,
모나리자는 이쪽을 돌아보며 웃어 주질 않았다. 악전고투의
나날이었다. 모나리자를 완성하기 위해 우표 절반 크기의 국기를
붙이고 떼고를 반복했다. 모두들 지칠 때로 지쳐 있을 때였다.
체코 국기를 거꾸로 붙여 보았다. 연구실에는 "우와" 하는 환성이
솟아올랐다. 모나리자가 이쪽을 바라보며 미소지어 준 것이다.
　　　그래픽디자이너는 '시각 커뮤니케이터'라고도 불린다. 그들은
인간의 시각을 통해서 보이는 조형물을 만든다. 사람의 시각은
인류 창조 시기부터 결코 진화하지 않았다. 저 멀리의 우주에서

체코의 국기

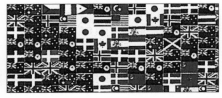

LOOK 1전 12인의 아티스트(포스터의 일부분), 1984

인간의 작은 세포까지 들여다볼 수 있는 과학의 눈이 있다 해도
우리들의 눈은 여전히 불완전하다. 사람이 사람에게 보여 주고,
매력적으로 느끼는 조형은 결국 사람이 눈으로 만들어 내는 것이다.
만국기로 만든 모나리자는 이것을 시사해 준다. '체코 국기를
뒤집어라.'라는 것을, 컴퓨터는 결코 가르쳐 주지 않는다.

《중등교육 자료》 3월호, '만국기로 만든 모나리자',
문부과학성, 2003

고양이와 쥐

평면과 입체를 조합한 '고양이와 쥐'

디자인은 학문이 아니다. 주문이 들어오고 나서 제작하기 시작해야
하는 것도 아니다. 왜냐하면 디자인은 이미 생활과 연결되어 있기
때문이다. 우물에서 물을 길어 올리고 손으로 물을 떠 마셨던
그 옛날, 가족이 병에 걸리면 나뭇잎에 물을 담거나 나무껍질이나
그릇 형태로 파낸 나무를 이용해 물을 운반했으리라. 이것이 바로
디자인이다. 다시 말해 편리한 물건으로 인간을 위해 만들어진 것이
디자인이다. 지금까지 인간의 생활 속에는 3,500종 정도의 물건이
있었고, 현재는 여러 가지 가전제품이 더해져서 약 7,000종의
물건이 있다. 이 모든 것들이 인간 생활에 영향을 미치고 있으므로
디자인인 셈이다.
 그래픽 디자인 세계에서 사는 나는 평면적인 일을 많이 한다.
그래서 입체는 나와 상관없는 세계라고 생각했었다. 실제로도 입체를
제작하는 일은 거의 없었다. 어느 날 평면과 입체, 보는 시점 등을
고민하게 되었을 때, '원추'가 위에서 보면 원, 옆에서 보면

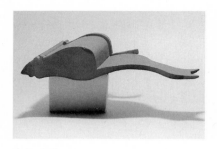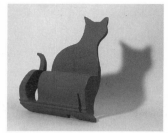

고양이와 쥐, 1969

삼각형이라는 사실이 갑자기 내 머리를 스쳤다. 원추의 밑변을
원이 아닌 하트 모양으로 하면 어떨까, 측면을 클로버 모양으로 하면
어떨까 하는 생각을 해 보았다. 형태가 간단하게 머릿속에
그려지지는 않았다.

　　그래픽을 포함한 평면 작업을 하다가 해결하기 어려운 난관에
부딪혔을 때 나는 〈고양이와 쥐〉를 만들었다. 벌써 20년도 더 지난
일이다. 쥐의 콧등에서 꼬리까지의 길이와 고양이의 귀에서 발까지의
길이가 같다면 논리적으로는 가능하다. 도면적으로, 물리적으로도
마찬가지다. 단 역시나 그런 것은 간단히 머릿속에 그려지지 않는다.
그러나 사람은 상상하는 것을 만들어 간다. 조각가도 그렇다.
상상할 수 없다면 만들어 낼 수 없다. "만들어 보았더니
여우더라구요."라는 건 좀 곤란하지 않은가?

　　〈고양이와 쥐〉는 옆에서 보면 쥐로, 위로 90도 돌려 보면
고양이로 보인다. 이것을 생각해 냈을 때, 이제까지 내 안에 존재했던

고정관념이 부서지는 것을 느꼈다. 나의 작은 블랙홀을 발견했다고나 할까? 전혀 다른 차원을 만났다고나 할까? 이 〈고양이와 쥐〉는 두고두고 소중한 물건이 되었다.

〈Horse and Eros〉라는 말馬도 제작했다. 그 말을 90도 다른 각도에서 보면 같은 말이 뒤집어져 보인다. 또 옆에서 보면 사람이고, 다른 쪽에서 보면 포크가 되는 작품이라든가, 피아노를 치는 사람과 바이올린을 켜는 사람이 한 작품 속에 공존하기도 한다.(작품 147) 점점 상상력이 날개를 달았다. 이후 서른 점 이상의 작품을 제작했다.

평면 외에도 재미있는 세계가 있다는 것을 깨달은 계기였다. 사람의 착각 또는 착시에서 또 다른 세계에 흥미를 느꼈다. 그것은 색으로는 만들어 낼 수 없는 것이다. 검은색으로 그린 물건에 진동을 주면, 파장 관계로 색이 칠해진 것처럼 보이기도 하고, 흑백 텔레비전의 브라운관을 흔들어 대면, 색이 있는 것처럼 보인다. 포스터는 거리 벽면에 부착된다. 사람들은 차나 전철을 타고 이동하면서 포스터를 본다. 차량의 움직임으로 인한 인위적인 눈의 이동을 통해 컬러풀한 이미지로 보이는 착각을 일으키게 할 수 있지 않을까?

자동차 엔지니어는 한심하기 그지없다. 하다못해 앞 유리에 붙어 있는 와이퍼 하나 떼어 내질 못한다. 비가 오는 날 눈앞에서 왼쪽 오른쪽으로 흔들어 대는 와이퍼가 심리적으로 좋은 작용을 할 리가 없질 않은가? 비 내리는 날 와이퍼를 사용하기 시작하면서 사고가 많이 일어난다고 한다. 당연하지 않을까? 기능이나

생산성만을 생각하니까 그렇다. 의자라고 해도 육체만 기대고
쉬는 것이 아니라 마음까지 쉴 수 있는 공간이 되어야 하지 않을까?

디자인은 모든 일상생활에 관여한다. 디자이너의 대상은
일상생활의 모든 것이다. 디자이너는 더 나은 것을 생각해야 한다.
현관문은 왜 열리지 않으면 안 되는가? 우리는 소란스럽기 그지없는
세상에 살고 있다. 현관문이 열리지 않고 생각지도 않은 엉뚱한
문이 열려도 무방하지 않을까? 고정관념을 버리지 않는 한
새로운 디자인은 기대할 수 없다.

넥타이를 매지 않기로 했다. 편안한 삶을 살기로 했기 때문이다.
필히 넥타이를 매야 할 파티라면 넥타이가 그려진 스웨터나 티셔츠를
입기로 했다. 턱시도 그림도 괜찮을 것 같다. 주방용품을 전혀
사용하지 않고 생활해 보는 것도, 어떤 게임이 재밌을까 디자인해
보기도 하고, 건강에 대해서 디자이너로서 의견을 내도 좋을 것 같다.

『나와 물건의 만남』, '고양이와 쥐',
호쿠토출판, 1981

국제대회에 대한 생각

국제적 포스터 공모전으로 폴란드 바르샤바, 체코공화국 브루노,
핀란드 라하티, 러시아 모스크바, 프랑스 쇼몽, 멕시코,
슬로바키아공화국 트르나바와 구페라니, 미국 콜로라도 그리고
올해로 4회째를 맞이하는 트리엔날레토야마가 있다. 포스터대회를
통해 얼마나 신선하고 재능 있는 인재들이 국제무대에 등장하는
것일까? 포스터대회는 미국, 유럽, 일본 포스터 문화 교류를
촉진시키고 디자이너 간의 우호와 직무 능력 향상에 공헌한다.

 폴란드 작가들은 힘차고 박진감 넘치는 구상표현이 돋보이고,
스위스 작가들은 경쾌하고 지적인 구성표현, 독일 작가들은
진중하면서도 진취적인 표현, 미국 작가들은 다양하고 풍부한
재치 있는 표현, 그리고 일본에도 개성적인 작가가 많이 등장하고
있으며, 해마다 그 층이 두터워지고 있다.

 1966년에 제1회 바르샤바국제포스터비엔날레가 개최되면서
처음으로 세계적 규모의 포스터 문화의 장이 열렸다. 오늘날에는
세계 구석구석의 나라, 도시, 거리에서 만나는 인쇄된 포스터가
세계 규모로 한자리에 모여 기량을 겨루는 시각의 향연이라 하겠다.

포스터대회는 창조성을 통한 화려한 국제 문화 교류다. 일본문화페스티벌이 해외 도시에서 개최됨과 동시에 일본 현대 포스터전을 개최하는 경우가 많은 것도 이러한 까닭이다.

인류의 생명과 존엄성에 진지하게 호소하는 공공 포스터. 문화를 날카로운 시선에서 바라보고 전달하는 예술 문화 행사 포스터. 국정과 경제를 크게 흔들어 대고 화려하게 꽃피워 내는 광고 포스터. 이데올로기를 배경으로 한 창의성과 시대를 앞서 가는 비즈니스 파워, 최첨단 테크놀로지 인쇄는 가장 일반적이면서 강력한 문화 교류의 심부름꾼이라 할 수 있다.

지구는 하나다. 그러나 국경도 사상도 풍습도 천차만별이다. 각국의 디자이너들은 다른 사회 환경 일상 속에서 창조 활동을 하고 있다. 최근 이 울타리를 넘어 세계적인 테마로 경쟁하는 경우가 종종 눈에 띈다.

1989년에 파리에서 열린 프랑스혁명 200년 기념 인권국제포스터대회나 1992년 브라질 리오데자네이루 시에서 개최된 유엔지구정상회의 등에서 기획된 컴퍼티션 포스터전 등이 그 예라 하겠다. 그러한 테마를 통해 지구라는 하나의 공동체를 생각하고 각 나라에 호소할 필요가 있기 때문이다. 세계에는 공통의 문제나 사건이 산재한다. 자연재해, 환경파괴, 테러리즘, 폭동, 그리고 기아…….

그래픽디자이너는 이미 비즈니스 크리에이터로서만이 아니라 인류, 지구의 보안 지킴이가 아닐까? 그래픽이 비즈니스뿐만 아니라

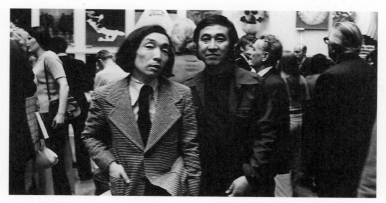

아와즈 기요시와 함께 /
바르샤바국제포스터비엔날레 금상 수상자 3인전(폴란드비라노프포스터미술관), 1974

문화 포스터에 관심을 갖기 시작한 것이다.

트리엔날레토야마가 개최된 1994년. 바르샤바, 브루노, 멕시코,
쇼몽에서도 국제포스터대회가 동시에 개최되었다.

우연일지 모르지만 앞서 말한 4개국 일본 국제심사위원으로
나가이 가즈마사, 마쓰나가 신, 사이토 마코토, 그리고 내가 참석했다.
일본 그래픽 디자인의 수준이 반영된 것이랄까.

당연한 이야기지만, 응모자 스스로가 어느 대회에 작품을 낼까를
결정하기 때문에 경우에 따라서는 한 사람이 같은 작품을 4개국
대회에 응모할 수도 있다. 다른 회원이 심사위원으로 구성되면
같은 작품에 대한 평가가 달라질 수 있고, 결과적으로 입상 작품도
달라질 수 있다. 또한 점차 국제포스터대회 개최국이 해마다

늘어날 전망이다.

만약 올림픽처럼 어느 한 곳에서 세계 규모의 포스터대회를 개최하면 어떨까? 그곳에서 각국의 그래픽 디자인 협회, 관련 업체나 단체가 함께하면 어떨까? 개최는 2년에 한 번 하는 비엔날레 형식이 바람직하지 않을까? 다음 세대의 그래픽디자이너가 될 재학생들이 출품할 수 있도록 말이다. 새로운 물결에 세계적 포스터 문화의 미래가 달려 있다는 사실은 두말하면 잔소리다.

제4회〈세계포스터트리엔날레토야마 1994〉도록,
'국제대회에 대한 생각', 후지현립근대미술관, 1994

거리에 붙는 포스터

그래픽디자이너가 포스터를 디자인할 경우 보통 정해진 크기 안에서
계획을 세우고 구성하고 완성한다. 거기에는 상식과 규칙이
존재한다. 나라에 따라 조금씩 사정은 달라질 수 있겠지만, 실제로
포스터는 한곳에 집중적으로 나붙는 경우가 허다하다. 한 장씩
붙이는 경우도 있고 몇 장씩 이어 붙이는 경우도 있다. 붙이는
방법도 각양각색이다.

　　포스터는 전시공간으로 확보된 게시판에 붙는 경우도 있고,
역 플랫폼을 중심으로 이어 붙여지는 에키바리(역 주변에 지속적으로
붙이기)도 있다. 일본에서는 포스터의 90퍼센트가 에키바리다.
그에 비해 유럽 도시에서는 광고탑 광고가 성행한다. 이 광고탑은
도시의 풍물로 자리 잡고 있다.

　　공사 현장의 간이벽도 좋은 전시 장소다. 널판지나 건조물 벽은
포스터를 이어 붙이기에 적당하기 때문이다. 그에 비해 게시판은
눈 씻고 찾아봐도 좋은 소재를 사용했다고 생각되거나 좋은 형태를
갖추었다고 생각되는 디자인이 없다.

　　물론 행적적인 문제로 치부할 수도 있겠지만, 포스터를 제작하는

그래픽디자이너의 책임 전혀 없다고는 할 수 없을 것 같다.
제작된 포스터가 어떠한 장소에 붙는지 어떤 재질 위에 붙는지
전혀 개의치 않고 제작해 오지 않았는가? 행정 개혁으로 포스터를
전시하기에 좋은 게시판이 제작된다면 더할 나위 없이 좋겠지만,
그래픽디자이너 스스로 상황을 파악하고 새로운 발상을 해야 하지
않을까? 여기서 색다른 디자인이 나올지도 모를 일이다.

하나의 포스터가 광고탑이나 벽면에 나붙어 벽면을 구성하는
경우도 있다. 이것은 그래픽디자이너가 의도한 것 이상의
효과를 발휘하기도 한다. '거리에 나붙는 포스터'의 제작자인
그래픽디자이너로서 한번 눈여겨 볼 필요가 있지 않을까?

《아이디어》123호, '아이디어의 요소 25',
세이분도신코샤, 1974

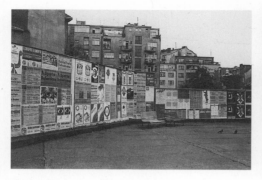

체코슬로바키아 브루노 거리, 1966 스위스, 1980년대

잊을 수 없는 눈 내리던 날의 인연

나의 '젊은 날'은, 국민들의 의사와는 무관하게 국가가 엄청난 규모의
전쟁을 일으켰고 비참한 최후를 맞이한 시기였다. 나는 가족과 함께
대피하라는 말에 쫓기듯 도쿄를 떠나 어머니의 고향인 이와테 현
니노헤 시 후쿠오카초로 이주를 해야 했다. 현립후쿠오카고등학교는
야구로 유명한 학교로, 검도, 궁도 등 스포츠를 통한 굳세고 건전한
사고 교육을 실시하여 씩씩한 학생을 길러 내는 시골 학교였다.

　　도쿄에서 자란 섬세한 소년이었던 나는 도쿄와는 많이 다른
환경에 처해졌고, 장시간의 근로 봉사가 요구되었다. 그 힘든
시기를 버틸 수 있었던 유일한 힘이 디자인이었다. 디자인은
내게 격려가 되고 버팀목이 되어 주었다. 철도75주년기념 포스터
콩쿠르, 독서주간 전국학생포스터 콩쿠르 등에 남몰래 응모하고,
전국 고등학교 부문에서 최우수상을 받고, 동북지역 대표 작품에
뽑히고, 장래 미술가의 길을 걷기로 결심을 굳힌 때였다.

　　초등학교 때부터 그리기 시작했던 만화를 중학교 때
「이와테일보」에 투고했다. 네 컷짜리 만화가 문화란에 게재되었다.
잡지 《게이세쓰지다이》(대학 수험생용 월간 잡지)가 주최한

전국학생만화 콩쿠르 네 컷짜리 만화 부문에도 2년 연속 입상했다.
만화가가 될까 하는 생각이 없지는 않았지만, 부모님의 영향으로
도쿄예술대학에 입학해 본격적으로 디자인 공부를 해야겠다는
쪽으로 마음이 기울어졌다.

　　집에서 학교까지는 4킬로미터 이상 떨어져 있었다. 모두가
그랬던 것처럼 시험날이나 겨울을 제외하고는 굽 높은 나막신을 신고
4킬로미터를 걸어 다녔다. 그 날은 눈이 흩날리는 추운 날이었다.
평소처럼 찻집 앞에서 버스를 기다리고 있었다. 그때였다.
가게 주인이 나와서 말을 걸었다. "후쿠다 군이죠? 버스가 올 때까지
안에 들어와 있을래요?" 주인은 내가 그린 만화를 신문에서 보았다고
했다. 그 가게는 럭키스트라이크의 담뱃갑처럼 현대적인 느낌의
찻집으로, 꼭 한번 들어가 보고 싶었던 곳이었지만 학생 신분으로는
들어갈 엄두를 낼 수 없는 그런 곳이었다. 눈을 털고 가게 안으로
들어갔다. 문화주택처럼 근사한 가게의 입구 근처로 안내를 받았다.
주인이 뭐라고 말을 걸었던 것 같다. 그러나 내 신경은 테이블 위에
놓여진《만가漫画》라는 잡지에 온통 집중되었다. 심장이 터질 것처럼
기뻤다. "이 잡지 내일까지 좀 빌려 주시면 안 될까요?"라고 묻자,
주인은 2층으로 가 보자고 했다. 2층에 올라가자마자 눈앞에 펼쳐진
풍경에 머리가 빙빙 돌고 온몸의 피가 머리로 치솟는 느낌을 받았다.
방안 전체가 미술서적으로 가득했다. 이와테에서 가장 큰 서점도
그 정도로 많은 미술 서적을 보유하고 있지 않았다. 알고 보니
주인은 미술을 사랑하는 사람이라고 했다. 만화가를 꿈꾸면서

독학을 했지만, 꿈을 이루지 못했다고 했다. 그날 나는 스무 권 정도의 책을 빌렸다.

막차는 이미 끊긴 상태였고 썰매를 빌렸다. 썰매 안에 책을 쌓고 주인에게 연거푸 인사를 한 뒤 눈이 얼어붙은 밤길을 몇 시간이나 걸어, 꿈을 꾸는 듯한 설레임으로 가득 차 집으로 돌아왔다. 오는 길에 몇 번이나 멈춰 서서 꿈인가 생시인가를 확인해야만 했다. 썰매가 무거운 것이 너무도 고마운 밤이었다. 도쿄예술대학 수험 공부를 하기는커녕 그날 밤은 빌려온 책들을 밤새도록 뒤적였다.

그 후 몇 번이나 가게에 들락거렸고, 거의 모든 책을 빌려 보았을 때 졸업이 다가왔다. 인사를 드리려 가게를 방문했을 때 "내 대신 미술 공부를 열심히 해 주지 않겠어요? 이 책을 모두 후쿠다 군에게 줄께요."라고 주인이 말했다. 젊은 날의 잊을 수 없는 사건이자 에피소드였다. 오늘날 내가 있는 것도 이 '젊은 날'이 있었기 때문이다. 지금도 이 보물들은 책장에 진열되어 있다. 표지를 넘기면 사젠문고의 책 도장이 찍혀 있다. 거기에는 여전히 그날 내리던 눈이 소복이 쌓여 있다.

『젊은 날의 나』, '잊을 수 없는 눈 내리던 날의 인연',
마이니치신문사, 1986

한 통의 항공우편

그것은 믿을 수 없는 사건이었다. IBM사의 로고마크를 디자인한
세계적으로 유명한 디자이너 폴 랜드의 사인이 들어 있는 항공우편이
도착했다. 뉴욕에서의 개인전 개최를 제안받은 것이다.

1967년, 당시에는 디자인 공모전이 전성기를 누리며 유일하게
디자인계의 등용문으로 주목받고 있었다. 카메쿠라 유사쿠,
하야가와 요시오를 이어 재능 있는 그래픽디자이너들이 등장했다.
나 역시 다나카 잇코, 나가이 가즈마사, 아와즈 기요시, 가쓰이 미쓰오,
호소야 간, 와다 마코토, 니혼센덴미술회의 요코 다다노리와 함께
그 관문을 무사히 통과했지만 똑같은 과정을 되풀이하는 것에
적지 않은 의문을 품고 있을 때였다.

그래픽이라는 평면 세계에서 시행착오를 거듭하면서 입체에
강한 매력을 느꼈다. 문득 정신을 차리고 보면, 스케치에서
도면으로까지 작업이 진행되고, 창작의 즐거움을 억누르지 못한 채
계획을 세우고 있었다. 딸아이를 위해 장난감을 만든다는 명분에서
시작된 일이다. 미완성으로 끝난 작품도 있지만 니혼바시
마루젠화랑에서 전시회를 가질 만큼 충분한 수의 작품이 완성되었다.

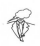

입을 크게 벌린 사람의 입모양을 한 오프너, 달팽이 모양의 펜꽂이 등
완구하고 할 수 없는 작품도 만들어져 전체적으로 장난감이라고
이름지었다.

여러 가지 형태의 새를 나무로 조립하는 입체 그림 퍼즐,
사자 형태를 천으로 직선 재단해 목욕탕 타일에 붙이면서 노는 작품,
낚시 도구의 낚시찌와 추를 낚시줄로 연결해서 물속을 걸어다니는
것처럼 균형을 잡는 푸들도 있었다. 송풍기 앞에서 손발을 움직이며
춤추기 시작하는 종이 원숭이, 전에는 본 적이 없는 독창적인
장난감과 페이지를 펼치면 일러스트레이션이 바뀌는 재미있는
창작 그림책 등을 포함해서 100점 남짓의 작품이었다.

그래픽 디자인의 전성기, 모든 시선이 그곳을 향해 집중했던
시기였다. 장난감 같은 걸 만드는 디자이너는 없었다. 그래서
그랬는지 전시회는 신문과 디자인 전문지에 연일 소개되었다.
그 기사가 지구 반대편의 폴 랜드의 눈에 띈 것이다. 정말 행운이었다.
안면도 없는 무명 신출내기 디자이너의 작품을 갑자기 뉴욕에서
전시하게 한다는 것은 생각할 수도 없는 일이기 때문이다.
그 대담성에는 놀람을 금치 못했다.

해외에서 개인전 개최는 생각지도 못했던 시대였던 만큼
새로운 작품 제작에 정신없이 매달렸다. 폴 랜드 자신이 디자인한
IBM갤러리 안에서 "인간의 지혜로 만들어진 컴퓨터는 새로운
시대를 이끌어 갈 것이지만, 후쿠다의 장남감에 담긴 개성과
유머는 잊혀서는 안 될 중요한 상상력이다."라는 축하 메시지를

남겨 주었다. 그의 인사말은 이후 나의 창작 활동을 결정지었다.

그는 알만한 사람들은 다 아는 엄격한 인품을 가진 사람이다.
만나기조차 어려운 상대였다. 그러한 그가 내게 큰 용기를 주었다.
미국을 방문할 때마다 항상 코네티컷에 있는 폴 랜드의 저택을
방문했는데, 최신작을 보고하고 평가받는 시간을 가졌다. 그리고
폴 랜드가 명예교수로 있었던 예일대학에 해외교수로 초빙되었다.
그때 나는 시각 트릭에 관한 문헌자료를 수집할 수 있었다.
나의 창작 활동에 얼마나 큰 도움과 버팀목이 되었는가는
말로 다 설명할 수 없다.

내게 커뮤니케이션에서의 미개척지인 착시를, 내가 나아가야 할
디자인의 윤활유가 내 안을 흐르는 뜨거운 열정이라는 결론을
확신하게 한 것은 한 통의 항공우편이었다.

『자신과 만나다』, '한 통의 항공우편',
아사히신문사, 1990

라이벌인 아버지, 하야시 요시오

동화작가 하야시 요시오는 나의 스승인 동시에 라이벌이자
아버지다. 하야시 요시오는 맑은 날에도, 비가 오는 날에도, 눈이
오는 날에도, 가족의 생일날에도, 창가에서 새가 울어도, 정원이
하얗게 눈으로 덮여도, 그저 한결같이 동화를 그렸다.

　　동화를 그리지 않는 하야시 요시오를 본 적이 없다. 항상
작업장에서 등허리를 편 채 오케스트라의 지휘자처럼 붓을 움직인다.
물감이 담긴 접시로, 하얀 켄트지로, 물통으로, 다시 접시로,
하얀 켄트지로…….

　　한 해가 절반쯤 저물면 정원의 나무를 손질한다. 나는
육체노동을 하면 손이 저려서 세밀한 선을 그릴 수 없다는, 말도
안 되는 억지를 피우고 작업장에 처박혀 도울 생각도 안하지만,
하야시 요시오는 혼자서 정원용 가위로 나무를 손질한다.
접사다리 위에 서서 등허리를 편 채 동화를 그릴 때처럼 나무를
손질한다. 하야시 요시오는 아침에 일어나 기지개를 펼 때처럼
기분 좋게 정원을 손질한다. 또 정원을 손질하듯 지극히 자연스럽고
즐겁게 동화를 그린다.

일이 잘 풀리지 않을 때 누가 찾아오면 웃는 얼굴로 찾아온 이를
맞이하는 재주가 내게는 없다. 그런데 하야시 요시오는 여지껏
한 번도 '시끄럽다. 방해된다.'라는 얼굴을 보인 적이 없다.
정말 신기한 일이다. 감탄이 절로 나온다. 언제나 기분 좋은
얼굴로 밑그림이나 제작 중인 그림을 보여 준다. "잘 안 그려져서
말이야……."라면서 슬그머니 내 앞에 놓는다.

　그럴 때면 언제나 '또 방해를 하고 말았구나.' 하는 후회를
하고 만다. 그래도 하야시 요시오는 편안한 얼굴을 하고 있다.
하야시 요시오는 동화 이외에는, 다른 사람이나 번거로운 잡일에는
전혀 관심이 없다. 하나의 일을 하나의 목적을 향해서 묵묵히 걸어온
사람의 자신감이라는 생각이 든다. 주변에 일체 신경 쓰지 않고
오늘도 아침부터 등허리를 꼿꼿이 펴고 그림책 그리기에
집중하고 있다.

　벌써 7-8년 전부터 '구운 동화'라는 이름의 도자기 인형을
만들어 동화책과 함께 발표해 왔다. '구운 동화'는 평면 제작 활동에
깊이를 더한다고 생각한다. 그림 액자로는 표현할 수 없는 또 하나의
하야시 요시오의 동화 사랑이 액자를 벗어나 자립했다는 느낌이다.

　하야시 요시오를 일컬어 일본 동화계에서 앞서간 사람,
묵묵히 그 자리를 지켜온 노장의 한 사람이라고들 하지만, 내게는
'老노'가 느껴지지 않는다. 한결같이 동화를 그리고 자기 세계를
만든 지 50년도 더 지난 오늘도 하야시 요시오는 여전히 초심으로
창작에 전념하고 있기 때문이다. 여전히 새로운 기술을 실험하고

과감한 창작을 즐기고 있는 그의 뒷모습을 매일 바라보고 있기
때문이다. 내게 하야시 요시오는 언제나 스승이며,
라이벌이고 아버지다.

『일본의 동화3 – 구로사키 요시스케, 하야시 요시오, 스즈키 도시오』,
'라이벌인 아버지, 하야시 요시오', 다이이치호키, 1981

수도원의 '시각 올가미'
20세기 그리고 나의 비주얼 쇼크

1 20세기 편
 인류 최초로 달 착륙에 성공한 아폴로11호의 성과 /
 가정용 컬러 텔레비전의 보급 / 에어돔의 등장
 레이저 디스크와 콤팩트 디스크 / 바코드의 등장

2 개인 편
 뉴욕의 리처드 하스와 파리의 파비오 리치가 그린
 트릭 벽화(트릭아트) 몇 점 / 심리학 다의도형 '루빈의 항아리'와
 만난 것 / 다의도형 원리를 응용하면서 대표적인 포스터나
 일러스트레이션을 제작한 것 / 도쿄국제판화비엔날레1957에서
 만난 에셔의 작품 〈Bond of Union〉1956 / 비엔나미술사박물관의
 아르침볼도의 사부작과 우타가와 구니요시의 작품
 〈요세에〉(물건을 모아서 다른 물체를 표현한 그림) 작품

금세기 비주얼 쇼크는 인류 꿈에 대한 도전, 초과학 기술 진보, 지구 환경, 경이로운 자연, 우주 섭리 발견의 재인식이라 하겠다. 그러나 개인적 비주얼 쇼크는 4세기도 이전에 바다 건너편에서 완성한 원근법과 아나모포즈(일그러진 상)와 만난 일이다. 뒤늦게나마 시각의 핵심을 발견한 것이다.

　　원근법과 작도법의 선구자이자 시각 과학 이론의 연구자인 수도사 엠마누엘 마니앙의 자필 프레스코 기법(회칠하고 마르기 전 색칠함으로써 오래 보존하는 화법), 벽화 〈파오라의 성 프란체스코 상〉에서 받은 강렬한 시각 체험을 예로 들어 보고자 한다. 이탈리아 로마, 스페인 광장 언덕 위에 있는 트리니타 데이몬티교회에 아나모포즈가 있다.

　　1980년 여름, 시각의 수수께끼라고 전해지는 아나모포즈를 보러 갔다. 당시 수도원은 일반에게 공개되지 않았기 때문에 연구자 자격으로 특별 허가를 받고 관리 수녀의 안내를 받아 컴컴하고 긴 2층 복도를 걸었다.

　　복도를 걸으면서 바닥 타일이 아나모포즈연구서 등의 사진 자료에서 보았던 귀중한 체크무늬인 것을 알아채고 감개무량해 하고 있었다. 귀중한 벽화가 있는 안뜰을 향해 창문 고리가 살짝 열려 있었고, 한줄기 빛이 길게 비추고 있어서 복도를 더욱 황홀하게 보이도록 했다. 그 빛 속에서 인간의 지혜가 만들어 낸 기적의 공간이 340년 긴 잠에서 깨어나 눈앞에 펼쳐졌다. 커다란 나무를 향해 무릎 꿇고 기도하는 하얀 턱수염의

성 프란체스코의 모습이 좌우의 벽에 확연히 나타났다. 그림에
시선을 빼앗긴 채 발걸음을 옮기고 있었다. 성 프란체스코가 옆에서
일그러져 벽면 속으로 사라진다. 성인이 무릎 꿇고 있던 자리는
사라지고 산허리까지 안개가 자욱하다. 중력을 잃은 초원이 우주로
떠내려간다. 벽에 몸을 기대어 보니 배를 띄워 보낸 성인의 고향
칼라브리아 항구로 변모해 있다.

1642년에 만들어진 이 벽화의 시각 올가미에 완전히 마비되었다.
세포 하나하나가 깨어나는 느낌이 들었다. 비주얼 쇼크였다.
그 충격은 오늘까지도 계속되고 있다.

1642년, 350년이나 지난 시각 올가미의 깊이에 빠져 어쩔 줄
모른다는 사실에 기가 막혔지만, 4세기 이전에 살았던 사람의 지혜를
새롭게 발견한다는 것은 결코 이상한 체험이 아니다. 이제껏 일본은
해외 지식을 탐욕스럽게 흡수해 왔다. 그 속에서 쓸데없는 것으로
치부되어 거들떠보지도 않았던 색다른 비주얼 쇼크가 20세기의
인간에게 귀중한 체험이 된다.

《예술신초》1월호,
'20세기 그리고 나의 비주얼 쇼크', 신초샤, 1995

파라오의 성 프란체스코상, 엠마누엘 마니앙, 1642

내 집을 가지고 놀다

평소 조형에 놀이를 표현하는 데 푹 빠져 있어서인지 실제로
내가 사는 공간에서 재미를 찾을 틈도 없었던 것 같다. 그래도
내가 사는 집인데 내 방식대로 표현된 곳은 있어야 한다는 생각을
줄곧 해 왔다. 과거형을 사용한 것은 이런 저런 이유로 제동이
걸려 실행하지 못했기 때문이다.

　　우선 정원 만들기 아이디어부터 기억을 더듬어 보겠다.

각뿔 모양의 초록 정원

남쪽과 동쪽 모퉁이 정원에 사계절을 즐길 공간이 있다. 이웃집은
정원사가 철마다 정원 손질을 한다. 직접 들은 것은 아니지만
그 정원사가 "저 나무는 베어 내야 한다."고 우리 정원 참나무를
지목했다고 한다. 지목받은 나무는 이와테 현 식목일 기념행사의
심벌마크와 포스터 디자인을 도와준 답례로 지사가 보내 준
기념수였다. 이른바 우리집 정원의 보물이었다.

참나무는 처음부터 우리집 정원에서 가장 큰 키를 자랑하고 있었다.
그래서 참나무를 중심으로 정원 만들기를 해 볼까 생각했다.

지금은 전봇대보다 더 큰 덩치가 되어 버렸지만, 당시는
6미터 정도의 아담한 크기였다. 로프를 나무 꼭대기에 걸어 담높이로
정원을 일주하면 각뿔 모양이 만들어진다. 그 각뿔을 중심으로
자라난 나무를 손질하는 것이다. 지금까지 학 모양, 코끼리 모양의
나무 손질은 있었지만 각뿔 모양, 기하학 모양 정원을 만나 본 일은
없다. 재미있지 않은가? 며칠 동안 이 생각에 몰두했던 것이 기억난다.
그러다가 문득 '참나무 주위의 나무들이 참나무 근처까지 자라려면
몇 년이나 걸릴까?' '겨울에는 어떻게 되지?'라는 생각들과 함께
이 아이디어는 물거품이 사라지듯이 머릿속 스크랩에 봉인되었다.

영국식 미로 정원

주저 없이 다음 '정원 만들기'에 도전한 것은 지금의 작업실을
확장할 때였다. 중세 영국 귀족이 정원에 나무로 만든 미로를
만들어, 방문객이 미로 속을 헤매며 쩔쩔매는 모양을 베란다에서
지켜보면서 즐겼다는 이야기를 듣고 계획을 세웠다. 먼저
미로 지도를 완성했다. 그리고 나서 나무 가격을 계산해 보았다.
1미터 정도의 크기가 1만 엔, 필요한 나무 수는 몇 백 그루…….
아무리 후쿠다테마파크라고 해도 망설여졌다. 이런 이유로 재미있는
후쿠다정원은 '하늘의 별따기'가 되어 버렸다.

눈속임 현관

목조 단층집에서 디자인 작업을 하다 보니 어느새 비좁아지고 말았다.
그래서 2층에 작업실을 증축하기로 결정했을 때였다. 나의 관심은
온통 현관에 있었다. '집' 하면 먼저 현관이다. 일본의 건축 용어에
'가도가마에(대문 구조)'라는 말이 있다. 상인들은 손님의 구두를 보고
손님의 수준을 평가한다. 즉 '발밑을 보라(약점을 간파하다).'는 뜻이다.
현관이 없어도 뒷문이 하나 있으면 되지 않겠냐는 생각에 실행에
옮기기로 했다. 새로운 현관에 도전한 것이다.

　　현관처럼 생긴 문을 달았다. 문 오른쪽에 초인종도 달았다.
방문객이 찾아온다. 방문객은 벨을 누르고 기다린다. "누구세요?"라는
목소리가 들린다. 다시 기다린다. 정작 문은 열리지 않고 오른쪽
흰 벽면 일부가 열리면서 주인이 나오는, 그런 구조다. 현관문으로
보이는 문도 열리기는 한다. 그러나 그 안은 하얀 벽이다.
눈속임인 것이다. 우편배달부, 택배배달부는 처음에 무척 놀랐다.
몇 번을 되돌아보면서 돌아가기도 했다. 시간이 지나자 알면서도
일부러 문을 열고 하얀 벽을 향해 물건을 배달하려는 흉내를 내어
오히려 나를 웃게 하기도 했다. 눈속임 현관은 성공적이었다.
눈속임 현관은 너무 유명해져 휴일에는 아이들의 자전거 군단에
습격을 당하곤 했다. "이 문이야. 이 문!" 와글와글 소란스러운 날이
많아져 이웃에게 미안했다. 그러나 미안한 마음도 시간이 지나면
익숙해지는 모양이다.

역원근법을 이용한 현관

나는 그래픽디자이너다. 포스터 제작이 나의 일이다. 50년이나
포스터를 만들었더니 3,000점을 훌쩍 넘었다. 한 작품을 50장에서
100장 정도 보관했더니 그 무게가 상상을 넘어선다. 작업실을
철골 구조로 개축해야 했기 때문에 다시 새로운 현관에 도전할
기회가 찾아왔다.

　그 전에 제작한 포스터 작품을 왜 그렇게 많이 보관할 필요가
있을까 하고 생각하는 사람들에게 설명을 하고 넘어가자.
세계 각국 각 도시에서 열리는 포스터 콩쿠르는 열여덟 곳이 넘는다.
그리고 문화 교류 포스터도 차례차례로 개최된다. 즉 한 작품 수가
이전보다 몇 배 더 필요하게 된 것이다. 그래서 새로 철골 구조로
2층 작업실을 만들어 2미터 높이의 포스터 수납장을 여섯 군데
설치하고 작업장도 넓게 쓰는 계획을 세웠다. 문제는 현관이다.

　이 현관의 아이디어는 17세기 바로크시대 건축가의 시각 트릭을
기반으로 했다. 프란체스코 보로미니가 로마에 세운 스파다궁전의
콜로네이드를 다녀온 건 10년도 더 지났다. 그 아치의 입구 높이는
내 키의 네 배 정도 되었다. 안쪽에 작은 출구, 맞은편 정원의
이탈리아 바로크 고전주의 거장인 잔 베르니니의 조각이 멀리 보인다.
베르니니는 큰 작품을 만드는 작가로 유명했기에 그 정원의 길이는
상상되고도 남는다. 멀리 있다고 생각하며 콜로네이드 안으로
들어갔다. 바닥에 깔린 사각형 돌들도, 좌우에 늘어선 열두 그루의

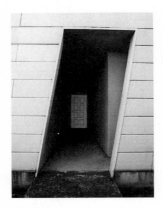
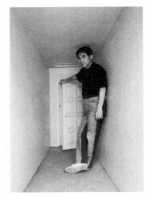

정면 현관 현관은 원근법을 이용

나무도, 천장의 그리드도, 한 발 한 발 걸어 들어감에 따라 확연히
작아졌다. 족히 3미터는 되었던 입구의 폭도 좁아졌다. 높게만
보였던 입구도 손을 뻗으면 천장에 손이 닿을 정도로 좁고 작았다.
역원근법의 응용한 시각 트릭 건축물의 명작이다. 입구에서는
거대할 거라 생각했던 베르니니의 조각은 실제로 70센티미터도
채 되지 않는다. 철저한 트릭 공간이다.

　　언젠가는 역원근법을 이용해 실제 공간에 만들어 보고 싶다고
늘 생각했다. 그래서 새로운 현관을 이 역원근법을 응용하여
재현하기로 했다. 도면에서 표현하지 못하는 시각 효과가 있다는
사실을 현관문을 제작하면서 알게 되었다. 실제 건축이나
건축 자재 등 당시 도쿄공업대학 건축과 조교였던 Y 씨에게 부탁했다.
현관 앞 도로에 서서 각도를 결정하고, 천장의 기울기를 결정하고,

바닥재를 깔고, 시각적 인공 원근을 조절하는 데 며칠이나 걸렸다. 베니어판을 벽면에 대보고 또 대보는 악전고투가 지속되었다. 그러나 그보다 역원근법 현관이 완성되어 가는 기쁨이 더 컸다는 사실은 두말할 필요도 없다. 도로에서 입구 정면에 서면 8미터쯤 앞에 현관이 보인다. 입구는 9도 정도 오른쪽으로 기울어져 있다. 현관 입구를 향해 걸어 들어가면 오른쪽 벽도, 왼쪽 벽도, 천장도 급격히 좁아진다. 문 앞에 서면 머리를 숙이지 않으면 천장에 머리를 부딪치고 만다. 당연히 현관문은 보통 문의 2분의 1 크기다. 또한 도로에서 현관문까지의 실제 거리는 약 3미터다. 역원근법으로 실제보다 훨씬 멀게 느껴진다. 이전 문과 마찬가지로 이 현관문 역시 열린다. 안쪽은 흰 벽면이다. 이 벽에 자화상이라도 그려 넣을까 하고 생각했지만 여전히 흰 벽면뿐이다.

후쿠다 저택의 벽면

찾을 수 없는 진짜 현관

역원근법 현관에 신경을 빼앗기게 되면 실제로 집으로 들어가는
입구가 오른쪽으로 돌아가는 통로에 있다는 사실을 눈치채지 못한다.
그 바로 왼쪽 앞에 있는 빨간 금속 문이 진짜 현관이다. 그러나
왼쪽 통로 막바지에 다다르면 전면 거울에 비친 자신의 모습을
발견한다. '자라 보고 놀란 가슴 솥뚜껑 보고 놀란다.'고 가짜 현관에
놀란 가슴이 한 번 더 놀라게 된다. 겨우 빨간 현관으로 들어서면
거기에는 빨간 벽돌벽과 돌바닥이 보인다. 천장이 없다. 바람이
통하는 정말 '밖'이다. 옥외등의 안내를 받아 눈앞에 펼쳐진 돌계단을
오르면 2층에 진짜 현관이 있다. 그러나 이 계획도 실현되지는
못했다. 이 공간 벽면 가득히 책장이 자리 잡고 있다. 여기까지가
우리집의 현재 상황이다.

작업실 2층

오를 수 없는 계단

도로에 연결된 외벽에 2층 현관으로 통하는 금속 계단이 보인다.
그러나 손님이 이 계단으로 올라오면 2층 현관에 도달하지 못한다.
그 벽 계단은 점점 폭이 좁아져서 벽 속으로 사라져 버리기 때문이다.
다시 뒤로 물러설 수밖에 없다.

　　유감스럽게 이 아이디어도 실행되지 못했다. 실제로 실행 가능한
계획인데도 실현할 수 없었던 계획들이 이 밖에도 많다.

지붕 위의 닭

저녁 무렵 역 앞 파출소에서 전화가 걸려 왔다. "후쿠다 씨
지붕 위에 닭이 있다고 여기저기서 민원이 들어오네요."라고 한다.
민폐가 될성 싶어서 "얼른 잡겠습니다."라고 했다. 사실 그 닭은
윈도 디스플레이를 위해 플라스틱으로 만든 것이었다. 재미있을 것
같아서 지붕 위에 달아 보았는데, 도망칠 생각도 없는 리얼한
프라스틱제 닭은 주택지에서 환영받기 쉽지 않은 모양이다.
이 또한 실현되지 못한 놀이가 되었다. 생각해 보면, 일본은 생활을
즐긴다는 개념이 참 약하다. 일하기 위해서 조금 휴식을 취할 뿐이다.
미국이나 유럽 사람들처럼 놀기 위해 일한다는 생활신조와는 많이
다르다. 이 문제를 거론하면 주택 문제를 넘어서서 문화론이 되므로

여기서는 그냥 넘어가기로 하자.

　이미 오래전에 기능주의 시대는 사라졌다. 지금은 놀이 문화의
세기다. 우리가 살고 있는 집 정도는 자신(가족과 함께)다운
공간이어야 하지 않을까?

계간《주거론》봄호, 내 집을 가지고 놀다,
주택종합연구재단, 2003

장난기와 현대의 닌자

일본인의 생활이 여유로워졌다고들 하는데 나는 전혀 그렇게
생각되지 않는다. 유럽이나 미국 사람들은 꼭 필요한 일만 하는 것이
아니라 쓸데없는 일도 한다. 전혀 도움이 되지 않고 전혀 득이
될 것 같지도 않은 일들을 하면서 즐긴다. 이것이야말로 진정한
여유가 아닐까?

미국 콜로라도에서 열린 포스터비엔날레에 심사하러 간 적이
있다. 돌아오는 길에 덴버공항에서 스위스 디자이너와 작별 인사를
나누면서 어떻게 돌아갈 계획인지를 물었다. 그녀는 피닉스로
간다고 했다. 피닉스는 사막 한복판이다. 이른바 관광지가 아니다.
피닉스에서 비행기를 갈아타는 것이 가장 빠르게 스위스에 돌아가는
길이려니 지레 짐작하고 물어보았다. 그러자 그녀는 피닉스에서
일주일 이상 머물 예정이라고 했다. 비즈니스냐고 묻자, 피닉스에는
아무것도 없다고 한다. 아무것도 없기 때문에 머물 것이라고,
스위스에는 없는 풍경을 보러 간다는 것이다.

그리고 그녀는 어떻게 일본으로 돌아갈 것인지 내게 물었다.
사실은 로스앤젤레스를 경유에서 곧장 돌아갈 생각이었지만,

왠지 부끄러운 마음이 들어 로스앤젤레스에서 며칠 체류할 지는
아직 정하지 않았다고 대답하고 말았다. 돌아오는 비행기 안에서
나는 역시 가난뱅이구나 하는 생각이 들었다. 일을 좋아해서라든가
얼른 가족 품으로 돌아가고 싶다든가 하는 것이 아니라
로스앤젤레스에 가서 마음껏 캘리포니아의 태양을 쐬고 맛있는
술을 마신다는, 그런 생각을 한 번도 해 보지 못했기 때문이다.
내게는 그런 '여유로운' 마음이 없다.

 요즘 부쩍 일본에도 정치, 경제, 교육에 여유와 융통성을 갖자고,
풍부한 생활을 하자는 목소리가 높아지고 있다. 그런 심포지엄에
참석도 해 보지만, 다른 나라가 가진 문화, 사고방식, 생활 방식이
일본에 정확히 전달되지 못했다는 생각이 든다. 어쩌면 일본이
외국에서 배웠어야 했던 것은 사실은 다른 것, 다른 마음이
아니었을까?

 유럽이나 미국 사람들은 노는 것, 즐기는 것을 천국으로 여긴다.
일은 이른바 필요악이다. 사실은 일하지 않고 천사에게 둘러싸여
있기를 바라고, 놀기 위해서 일한다.

 일본에는 즐겁게 생활한다는 개념이 없다. 도쿄 아사쿠사에서
자란 나는 어렸을 때 정월에 연날리기를 해서 아버지에게 꾸중을
들은 적이 있다. 연날리기는 정월이 아닌 1월 10일에 했기 때문이다.
일본인의 정월 휴가는 7일까지다. 나나쿠사가유(1월 7일에 봄철 나물
일곱 가지를 넣어 끓인 죽)를 먹고 나면 바로 일을 해야 한다. 아침부터
밤까지 죽을 힘을 다해 일을 한 사람이 야부이리(1월과 7월 휴가)에

쉴 수 있는 것이다. 이처럼 일본인은 일하기 위해 조금 쉬고, 일하기 위해 조금 논다는 사고방식을 가졌다. 이런 일본인의 생활 태도는 민족학적으로는 어떨지 모르겠지만, 국제적으로는 외국인의 생활 태도와 상당한 차이가 있다. 외국인과 깊이 교류하려 할 때 이런 인생관의 차이가 더욱 눈에 띈다.

이런 생각 또한 나의 직업과 연관이 있을지도 모르겠다. 디자인은 예술이라기보다 사람들의 생활에 직접적으로 영향을 미친다. 인간의 생활 바로 그것, 생활 태도, 삶의 의지, 희망에 관여한다.

일본에서는 무사도 시절부터 얼굴을 마주하고 통성명을 한 후에 결투를 했다. 숨어서 비겁한 짓을 하지 않았다. 그런 역사 속에서도 닌자는 일반인이 생각하지 못한 것을 생각하고 실천했다. 어쩌면 디자이너는 현대판 닌자가 아닐까? 이기기 위해서 최상의 아이디어를 생각한다. 때로는 비겁함도 감수한다. 놀랄 만한 일도 서슴치 않는다. 천장 속에도 숨는다. 결코 남 앞에 나서지 않는다. 그것이 디자이너다.

디자이너 입장에서 생각하면 외국에는 재미있는 것이 아직도 많다. 일본은 메이지시대 이래 서구를 좇아 왔고 경제적으로 앞선 지 100년이 지났다. 생활 면에서는 미국, 프랑스, 영국, 이탈리아와 함께 선진국 대열에 들어섰다 말한다. 사실 일본에서는 거의 대부분의 상품을 손쉽게 구할 수 있다. 그럭저럭 의식주도 걱정 없다.

조금 유행 지난 말일지도 모르겠으나, 한때 '중류中流'라는 말을 자주 했다. 일본 전체가 중류라는 의식을 가지고 세계의 첫 번째 주자가 되었다. 문제는 일본이 골인 지점을 모른다는 사실이다.

골을 모르는 국민이라는 것이다. 골을 모른다는 것은, 앞으로 가야 할 방향을 정해야 하는 첫 주자로서 일본이 세계에 어떤 제안을 하고 어떤 자세를 취해야 하는지에 큰 장애로 작용할 것이다. 정작 오색 테이프로 향하고 있는지, 머리를 부딪칠 벽을 향해 가고 있는지 모르는 말도 안 되는 첫 번째 주자가 되어서는 곤란하다.

쫓아가고 앞지르기만 해서는 안 된다. 이를 위해서 비지니스 교류만이 아닌 문화 교류가 중요한 시기다. 지금까지 잊고 있었던 장난기(여유를 즐기는 마음)를 찾아내야 한다.

왜 일본은 이러한 여유를 외국에서 배우려 하지도 않고, 배우지도 않았을까? 쓸데없다고 판단했기 때문이리라. 일본은 합리적이고 경제적인 것만을 받아들여 왔다. 바다 건너편의 학문, 완성된 지식을 마구잡이로 섭취했지만, 여유에 관한 것, 시시껄렁한 살아 있는 이야기를 등한시해 왔다.

사진에 보이는 빌라 바르바로에 그려진 문을 열고 나오는 하녀의 트릭아트는 르네상스 시대의 이탈리아 화가 파올로 베로네세의 작품이다. 이러한 장난기를 일본은 배우지 않았다. 외국 사람에게 즐긴다는 마음은 삶의 가장 기본이지만 일본 문화와는 거리가 멀다. 장난기를 배제해 온 덕분에 오늘날의 일본이 존재하는지도 모른다. 그러나 사실은 좀 더 이전부터 사람 냄새나는 해외 문화 교류를 시작했어야 했다.

최근 들어 여지껏 없었던 재미있는 의뢰가 들어온다. 일본도 조금씩 바뀌어 가고 있는가 보다. 시즈오카 현의 NTT에서 들어온

트릭아트(파리)

베니스 근교의 빌라 바르바로(베로네세 작)

공중전화박스 의뢰다. 전화박스라 하면 불특정 다수의 사람이
사용하는 것으로, 싸고 기능적이고 합리적이면서 대량생산을
목적으로 해 왔다. 기능주의적이고 경제적 공업 제품, 그것이 좋은
디자인이었다. 그런데 '정말 재미있는 시즈오카 현 전화박스'라는
평가를 받고 싶다고 한다. 그래서 재미있는 전화기로 화제가
되었으면 한다는 것이다.

이제까지 일본스러운 디자인 발상과는 많이 다르다. 드디어
일본도 따듯하고 말랑말랑한 사람 냄새가 느껴지는 쪽을 보기
시작했다 하겠다. 요즘 4-5년 사이에 세계적으로 생각하는 시대,
인간과 함께하는 자연환경이나 생활 환경에 대한 디자인이
부쩍 늘어났다.

계간《민족학》56 봄호, '장난기와 현대의 닌자',
(재)센리문화재단, 1991

서유기와 재유기

아사쿠사에서 자라난 나는 초등학생 때 월요일에는 서도, 화요일에는
주산, 수요일에는 한시를 학원에서 배우고, 여름에는 아라카와
방수로에 있는 공수도장에서 수영을, 겨울에는 검도를 배워야 했기
때문에 좋아하는 그림을 배울 수 없었다.

　　그러던 어느 날 어머니가 『서유기』라는 그림책을 사 주었다.
『서유기』는 중국의 기이한 내용을 다룬 고서로 삼장법사가
세 명이랄까 세 마리랄까, 진기한 요괴를 수행원 삼아 법경의 여행을
떠나는 통쾌한 대모험이다. 기뻐 어찌할 바 모르던 나는 세 살 위의
형과 매일같이 그림책을 배껴 댔다. 원숭이 띠인 내가 열심히 그림을
그린 것은 뭐니뭐니 해도 '손오공' 덕분이다.

　　무게 8,100킬로그램의 여의봉을 자유자재로 휘두르고, 하늘을
찌를 만큼 길게 늘리고, 사용이 끝나면 작게 만들어 귓속에 쏘옥
집어넣는다. 근두운에 올라타면 4만 3,200킬로미터도 재빨리
날아간다. 굉장한 요술이다.

　　한번은 검도 연습 날, 손오공처럼 높게 뛰어 날아 상대를 때리는
멋진 기술을 감행하다가 사범에게 심한 꾸중을 들었다. 생각해 보면

여의봉 기술은 오늘날의 콤팩트 디자인의 원조인 셈이며, 근두운은
제트기의 원조라 하겠다.

반세기를 지나 최근 중국 국제디자인회의나 국제 포스터 콩쿠르
심사위원, 중국 예술대학과 공예대학에서 강의 의뢰가 들어오고
워크숍을 하면서『서유기』의 발상지에 가 보는 행운도 늘어났다.

막고굴, 유림굴, 옥문관, 고창고성 베제크릭 천불동, 키질 천불동
그리고 그 화염산을 방문할 수 있었다. 유림굴 제3굴 벽화에서
삼장법사의 말을 끌고 있는 원숭이 얼굴을 한 손오공을 발견했다.
작년에는 상하이 당대 공예품관에서 리쿠르토가 개최한 일본
에코 디자인전 개전식에 참석하고 돌아오는 길에 복건성 천주의
개원사로 달려갔다. 300밀리미터 전망 카메라를 통해 5층 구조의
팔각탑 4층을 보았다. 울퉁불퉁한 손오공의 얼굴 부조로
만나 볼 수 있었다.

『서유기』의 불교 가르침은 박식한 전문가에게 맡기기로 하고,
그저 인간이 살아가는 데 필요한 지혜를 장대한 이야기로 즐기고
있다. 직업병이랄까, 그 안에서 역시 내가 주목하고 즐기는 부분은
조형의 지혜다.

돈황막고굴 제205의 천장화 〈삼토三兎〉에는 세 마리 토끼가
그려져 있다. 이 조형을 보는 순간 이 반세기 동안 내가 무엇을
바라고 무엇을 보고 살아왔는가 하는 전율과 함께 충격에 빠졌다.
좀 더 밝게 비출 수 없을까 하고 손전등을 계속해서 흔들어 댔던 것을
기억한다. 이 천장화에 표현된 도형의 재미를 말로 설명하는 것은

148

쉽지 않다. 세 마리 토끼가 각각 서로 한쪽 귀를 다른 토끼와
공유하면서 삼각형을 이루고 있다. 불교의 윤회설이다. 생물이
태어나고 죽음을 되풀이한다는 의미의 그림이다. 당대라고
기록된 것으로 보아 6세기부터 8세기의 작품이다. 아주 단순하고
간결한 도상에 감탄이 절로 난다.

　　나는 국제디자인회의와 심사, 대학 강의, 워크숍 참가 때문에
유럽과 미국 출장을 자주 간다. 여행을 할 때 막고굴 토끼 같은
조형의 지혜를 발견하는 데 신경을 많이 쓴다. 그것을 나는
'재유기 여행'이라고 부르기로 했다. 올해에도 타이완 타이난,
오스트레일리아 맬버른, 미국 시카고, 한국 대구, 멕시코, 몽고리아,
프랑스 노르망디에 초대되었다. 이런 창조의 지혜를 발견하는 것을
낙으로 삼고 있다. 그렇다. 나의 '재유기'는 이미 시작되었다.

　　중국에는 춘절(음력 정월)을 맞이하면 '올해도 행복하고
좋은 해 되기를'이라고 길상 판화, 니엔화(연화)라고 하는 그림을
문기둥이나 방에 장식하고 즐기는 풍습이 있다. 니엔화 속에서
세 명의 아이가 연결되어 여섯 명이 되어 야채나 과일을 바치고 있는
그림을 발견했다. 이것은 풍작을 기도하는 것이다. 돈황막고굴의
어두운 천장에서 조용히 돌고 있는 '세 마리 토끼'가 현대로
계승된 것에 감개무량해졌다.

　　이 그림은 일본의 우키요에에도 나타난다. 〈오자십동도
五子十童図〉라는 작품에서 보여지는 다섯 아이의 머리 형태는 중국의
니엔화에서 비롯되지 않았을까 하는 생각이 든다. 다섯 아이의

머리 부분이 비슷하게 몸에 연결되어 열 명으로 보인다.

풍자와 익살이 담긴 재미있는 그림을 다수 남긴 막부 말기의
우키요에 화가였던 우타가와 구니요시가 있다. 그의 제자였던
요시후지파가 서양화의 병사나 여체를 다양하게 변형시켜 '머리 다섯
몸체 열', '머리 셋 몸체 여섯' 등 재미있는 그림을 제작했다. 불교의
'윤회'를 상징하는 토끼 그림이 격동의 막부 말기에 트릭아트로
꽃피워진 것을 생각하면, '재유기'의 첫 페이지를 장식한 것도
필연이 아닐까 하는 생각이 든다.

또 하나의 그림 역시 그 기원은 중국이다. 중국의 벼룩시장에서
'才'를 만났다. '머리 둘에 몸이 넷인 남자아이와 여자아이',
높이 30센티미터의 입체 도자기 조각이었다. 여자아이 머리의
왼쪽과 오른쪽의 둥근 머리 형태와 좌우의 세 지점에 서 있다.
아주 잘 정해진 세 지점이다.

이후 브론즈 작품, 몇 센티 안 되는 브로치를 발견하고 수집하고
있다. 국제디자인회의의 공식 포스터에 21세기의 스물한 명을
둥근 고리 위에 연결시키기도 하고, 지구와 로봇, 생물을 연결한
작품을 제작하는 등 '재유기' 여행은 아직도 계속되고 있다.

「긴자하쿠텐」 7·No. 644,
'서유기와 재유기', 긴자하쿠텐카이, 2008

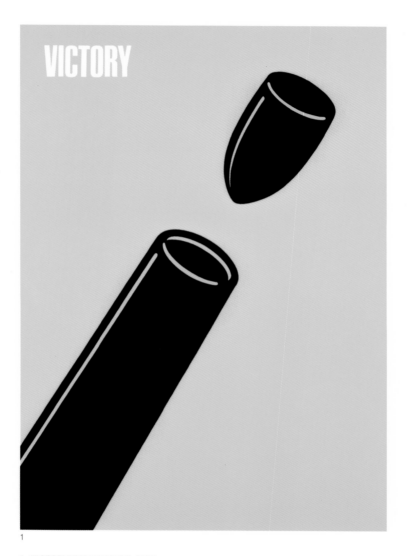

1

1 VICTORY(종전 30주년 기념), 1975

2 후쿠다 시게오의 일러스트 트릭, 1990

3 평화 포스터전, 1985

4 후쿠다 시게오의 일러스트 트릭, 1990

5 HIROSHIMA APPEALS, 1905

6 후쿠다 시게오의 포스터, 1982

7 후쿠다 시게오의 포스터, 1982

8 도쿄 일러스트레이터즈소사이어티, 1992

9 JAGDA WATER전, 1989

10

10 제2회 환경과 개발에 관한 국제연맹회의, 1992

11-15 FUKUDA C'EST FOU후쿠다 시게오전, 1991
16 일본 IBM DOS / V Power Forum, 1991
17 AIDEX 후쿠다 시게오 장난기 트릭관, 1992
18 Ecology: 회심지(絵心知)의 궤적 후쿠다 시게오전, 1992

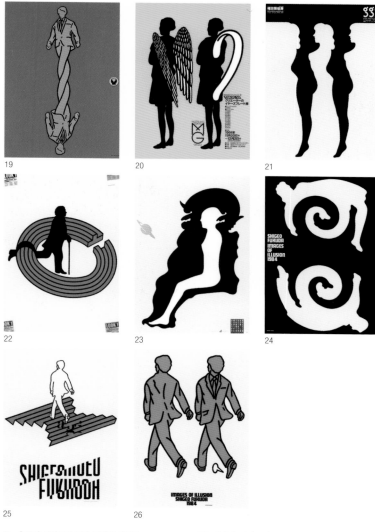

19 후쿠다 시게오의 유기 백배전, 1988
20 크리에이터의 이야즈 프레이트전, 1991
21 후쿠다 시게오전, 1986
22 LOOK 1전 12인의 아티스트, 1984

23 후쿠다 시게오전 EARTHING, 2003
24 SHIGEO FUKUDA IMAGE OF
ILLUSION, 1984
25 AGI, 1984
26 SHIGEO FUKUDA IMAGE OF
ILLUSION, 1984

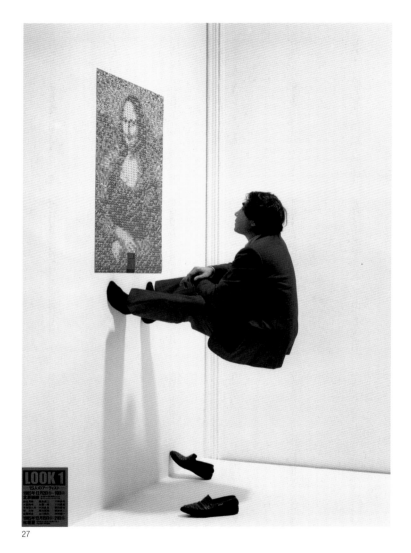

27

27 LOOK 1전 15인의 아티스트, 1984

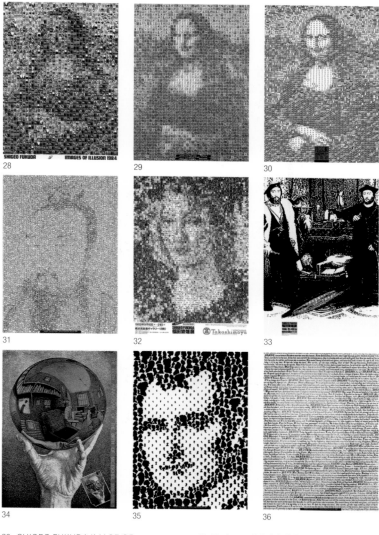

28 SHIGEO FUKUDA IMAGE OF
 ILLUSION, 1984
29 JAPON-JOCONDE, 1989
30 LOOK 1전 15인의 아티스트, 1984
31 후쿠다 시게오 FACE전, 1987

32 Ecology : 회심지의 궤적
 후쿠다 시게오 전, 1992
33 후쿠다 시게오전, 1986
34 에서 100주년 기념, 1998
35-36 후쿠다 시게오 FACE전, 1987

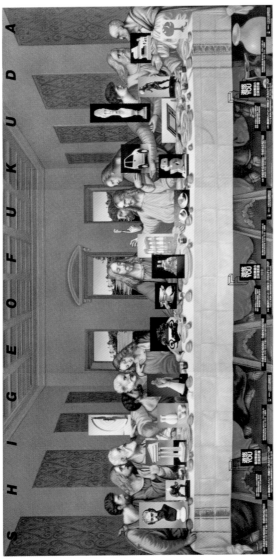

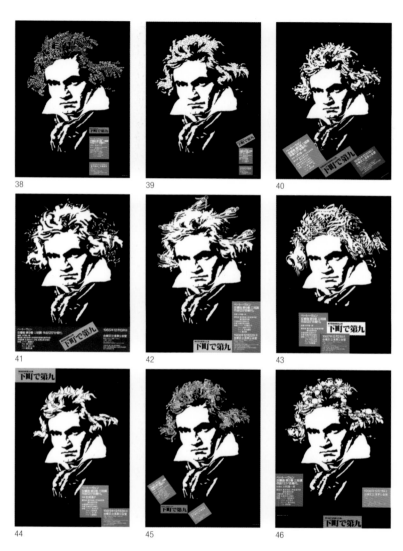

37 遊 悠 YOU 후쿠다 시게오의 입체조형전, 1993
38 제25회 다이토구 변두리에서 제9, 2005
39 제24회 다이토구 변두리에서 제9, 2004
40 제10회 다이토구 변두리에서 제9, 1990
41 제5회 다이토구 변두리에서 제9, 1985

42 제6회 다이토구 변두리에서 제9, 1986
43 제7회 다이토구 변두리에서 제9, 1987
44 제9회 다이토구 변두리에서 제9, 1985
45 제26회 다이토구 변두리에서 제9, 2006
46 제8회 다이토구 변두리에서 제9, 1998

47

48

49

50

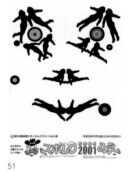

51

52

47 국제교류기금영화제 남아시아의
 명작를 추구하며, 1982

48 후쿠다 시게오의 포스터전(SUPPORTER), 1997

49 세계 유산·THE WORLD HERITAGE, 1997

50 국제포스터 SHOW, 1999

51 제14회 전국 스포츠 레크레이션제, 2001

52 형무소의 국제적 인권 감시, 1992

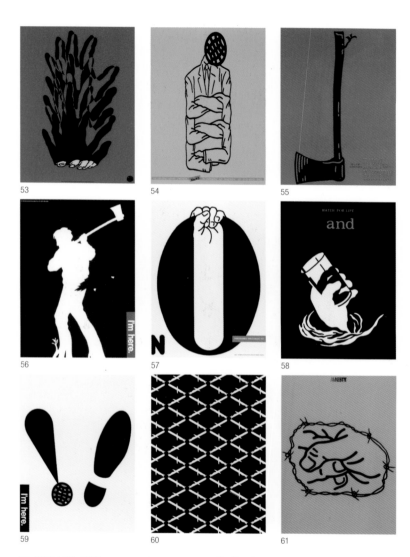

53 SOS AIDS, 1993
54 제2회 환경과 개발에 관한 국제회의, 1992
55 HAPPY EARTHDAY, 1982
56 평화와 환경 포스터전 I'm here, 1993

57 Hiroshima-Nagasaki 50, 1995
58 JAGDA 포스터전 Water for Life, 2005
59 평화와 환경 포스터전 I'm here, 1993
60 전쟁 반대, 1984
61 AMNESTY, 1980

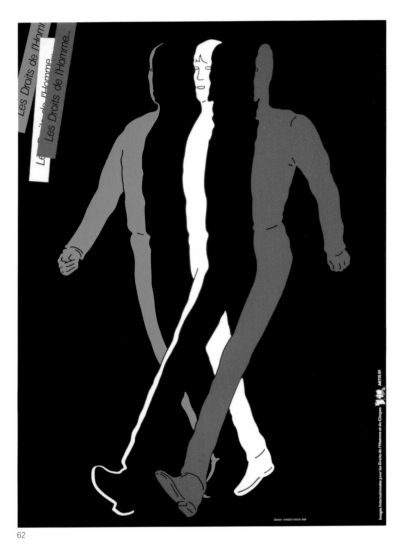

62

62 프랑스혁명 200년제, 1989

63

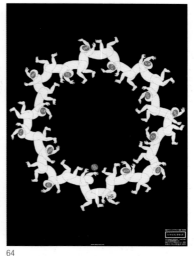

64

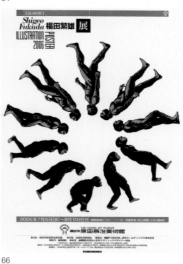

65

66

63-64 세계그래픽디자인회의 나고야전, 2003
65 EXPO 2005 AICHI, JAPAN 캠페인 포스터전, 2003
66 후쿠다 시게오전, 2006

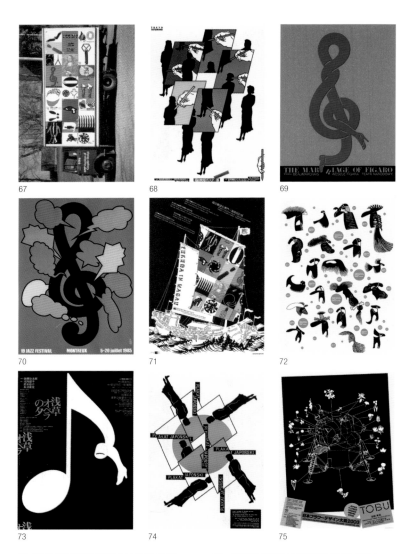

67 DNP그래픽디자인아카이브 설립전, 2000
68 후쿠다 시게오 포스터전, 1994
69 THE MARRIAGE OF FIGARO, 1981
70 제19회 몽트뢰재즈페스티벌, 1985
71 후쿠다 시게오 포스터전(마카오), 2003

72 사락참상(寫樂參上) 200주년 기념전, 1994
73 아사쿠사 오페라의 밤, 1983
74 일본 포스터전, 1994
75 일본플라워디자인 대상, 2003

76

77

78

79

80

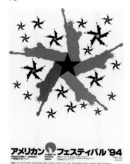

81

82

83

84

76 제5회 국민문화제 에히메'90, 1990
77 이노치 이키이키 천왕사전, 1987
78 제13회 국민문화제 오오이타 98, 1998
79 제6회 국민문화제 치바'91, 1991
80 제9회 국민문화제 미에'94, 1994

81 아메리칸페스티벌'94, 1994
82 제18회 국제문화디자인회의'97,
 이와테, 1997
83 영화 속 배우들(미국영화주간), 1994
84 '89 바다와새의박람회 히로시마, 1989

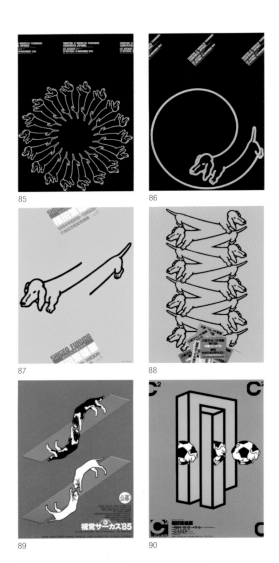

85

86

87

88

89

90

85-86 전통과 현대 기술 일본의
 그래픽 디자인 12인전, 1984
87 후쿠다 시게오전 MORE 형상의 세계, 1984

88 미쓰비시다이렉트제판 인쇄 콘테스트, 1985
89 시각 서커스 '85, 1985
90 후쿠다 시게오전, 1994

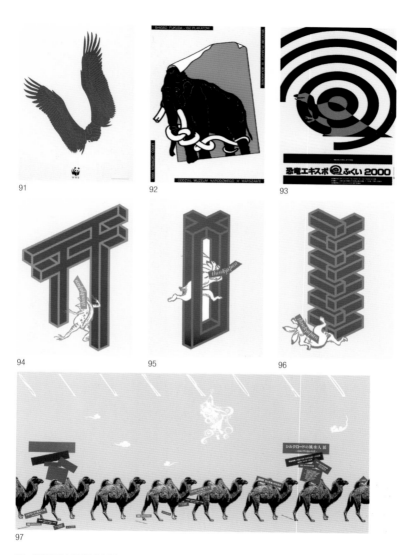

91　세계자연보호기금 WWF, 1997

92　후쿠다 시게오 150 포스터전(폴란드), 1995

93　공룡엑스포 후쿠이 2000, 2000

94-96　Think Japan전, 1987

97　실크로드의 바람·물·사람전, 2006

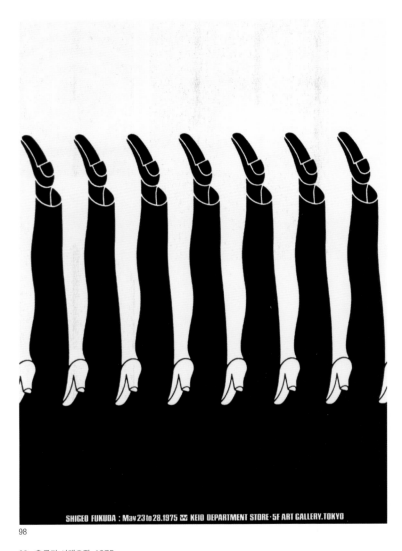

SHIGEO FUKUDA : May 23 to 28.1975 ✺ KEIO DEPARTMENT STORE · 5F ART GALLERY.TOKYO

98

98 후쿠다 시게오전, 1975

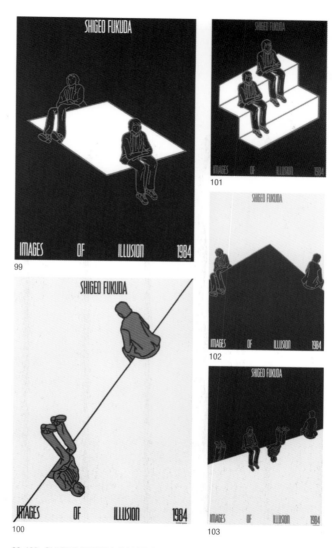

99-103　SHIGEO FUKUDA IMAGE OF ILLIUSTATIO, 1984

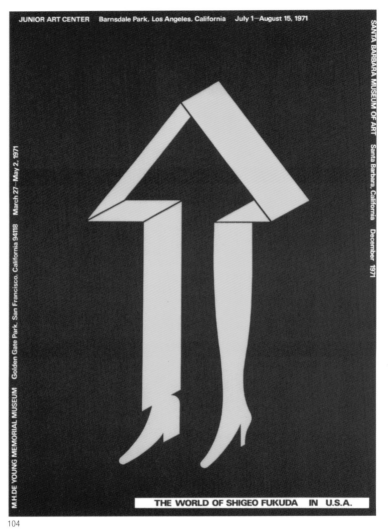

104 후쿠다 시게오 세계전(미국), 1971

105

106

107

108

109

110

111

112

113

105 후쿠다 시게오의 장난기 충전전, 1987
106 후쿠다 시게오 강연회, 1994
107 환경오염, 1973
108 테이블 35의 대향연전, 1992

109 쓰쿠바과학박람회'85 커피관, 1984
110 AGI, 2006
111 모리사와, 1993
112 후쿠다 시게오의 프리즘전, 1994
113 제5회 트릭아트대회, 2001

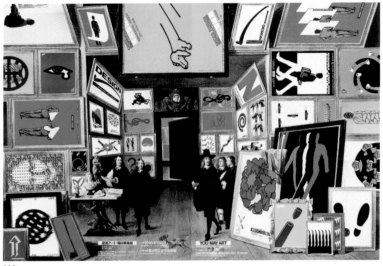

114

114 YOU MAY ART 후쿠다 시게오전, 1995

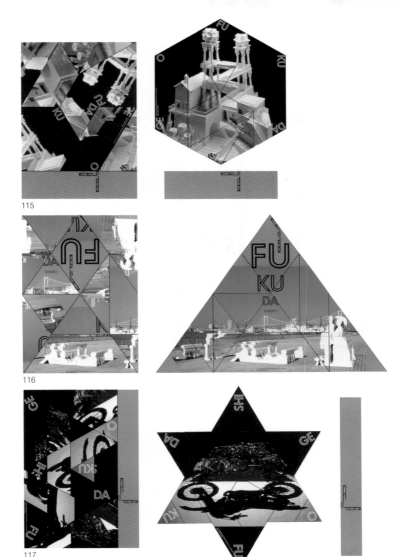

115

116

117

115-117 SHIGEO FUKUDA IN USA, 2001

118

118 EXPO'70 일본만국박람, 1970

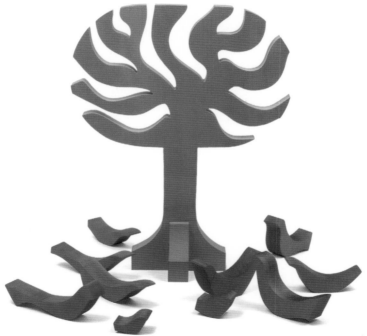

119

119 Bird Tree, 1965

120 사용할 수 없는 식기(문어발 컵), 1981
121 사용할 수 없는 식기(안쪽에 손잡이가 있는 컵), 1981
122 사용할 수 없는 식기, 1981
123 사용할 수 없는 식기(안쪽 분할), 1981

124

125

124　제멋대로 스푼, 포크, 1986
125　나가노동계올림픽 오륜 기념 머그컵, 1998

179　object

126

127

128

129

130

131

126 소프트 아이스 크림 의자, 1995

127 양배추 의자, 1995

128 책 의자, 1995

129 병뚜껑 의자, 1995

130 캔디 의자, 1977

131 트렁크 의자, 1977

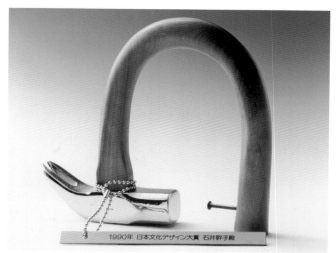

132

133

132 일본문화디자인 대상 트로피, 1990

133 〈매킨토시 의자〉처럼 앉을 수 없는 의자, 신체는 쉴 수 없지만,
 마음은 쉴 수 있는 의자, 1986

134 티셔츠(카메라), 1978
135 티셔츠(넥타이), 1978
136 티셔츠(정장), 1978
137 운동복(운동화), 1978

138 재킷, 1978
139 넥타이, 1978
140 연미복, 1978
141 재킷, 1978

142

143

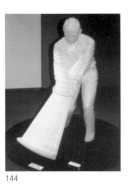
144

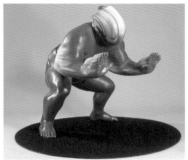
145

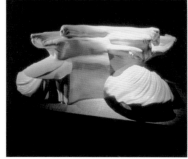
146

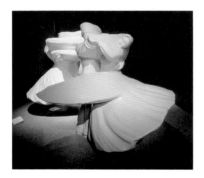

142 노 타임(축구), 1987
143 스트라이크(야구), 1987
144 포맷(골프), 1987
145 승부(쓰모), 1987
146 탱고, 분간의 꽃, 1988

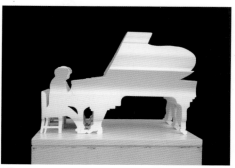

147

147 앙코르, 1976

148

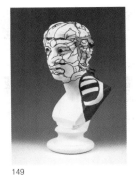
149

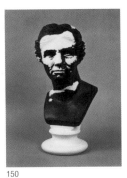
150

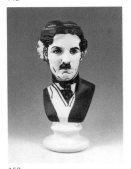
151

152

153

154

148 에셔의 비너스, 1984
149 이치류사이 구니요시의 비너스, 1984
150 링컨의 비너스, 1984
151 세익스 피어의 비너스, 1984

152 찰리 채플린의 비너스, 1984
153 쇼토쿠태자의 비너스, 1984
154 오른쪽은 볼록 거울에 비친 미로의 비너스,
　　왼쪽은 원주 거울에 비친 미로의 비너스, 1984

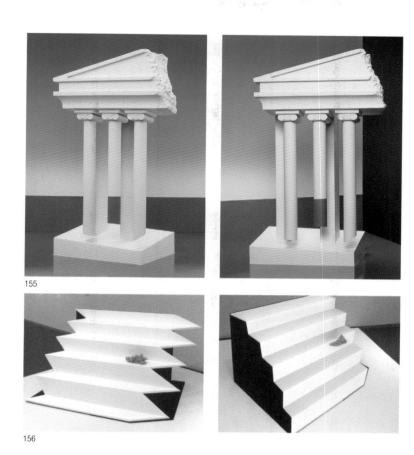

155

156

155 사라진 기둥 〈있을 수 없는 형태의 입체화〉 /
　　세 개의 기둥이 두 개의 각기둥이 된다, 1984
156 후쿠다의 계단 〈초현실주의의 계단〉 / 수평에 놓여진
　　포도송이가 시점을 바꾸어 보면 수직면에 붙어 있다, 1985

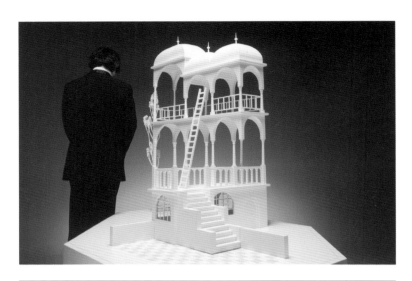

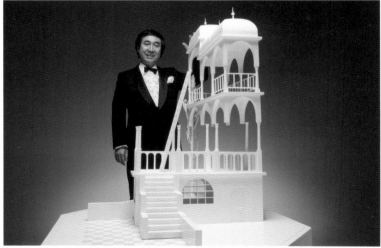

157

157　Belvedere(3차원의 에서), 1982

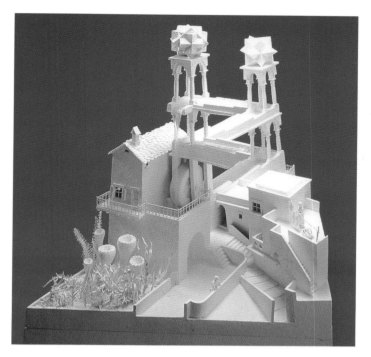

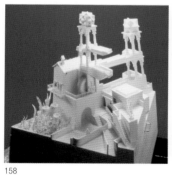

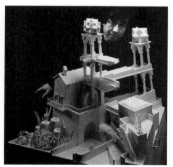

158

158 Waterfall(3차원의 에서 NO.2), 1985

159

160

159 점심엔 헬멧을 쓰고, 1987
160 헤엄치는 문자의 수족관, 1988

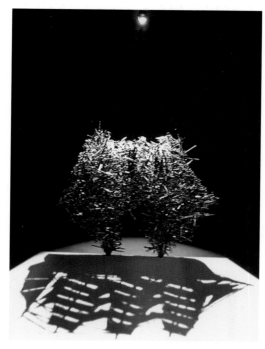

161

161 바다는 갈라놓을 수 없다(아동 공작용 가위 2,084개), 1988

162

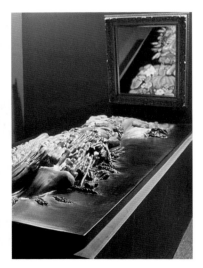

163

162 언더 그랜드 피아노 / 세타가야미술관·히로시마시현대미술관 소장, 1984
163 거울 속 아르침볼드, 1988

164

165

164 하트 퍼즐 / JR히로시마역 정면 / 도자기, 1988
165 태양의 보행로(원근감의 해바라기) 기타큐슈 / 타일 디자인, 1992

166

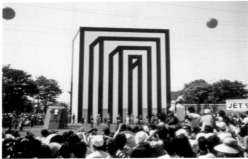

167

168

166 요코하마국제스타디움·경기장 정면 입구 배너, 1997
167 재미있는 문 / 제1회 제팬엑스포토야마 '92 / 메인 게이트, 1992
168 Ecology : 회심지의 궤적 후쿠다 시게오전 /
　　　요코하마 다카시마야 / Botticelli(봄)의 꽃신 플라워 / 현수막, 1992

194

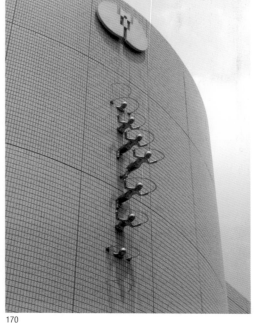

169 170

171

169 TIME / 가와사키시민뮤지엄, 1988
170 111,112,113 / 고도모노시로 정문 입구, 1985
171 의자가 되어 쉬어 보자 / 삿포로예술의숲 야외 미술관, 1983

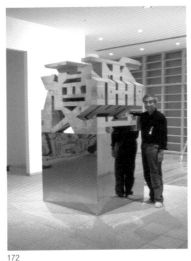
172

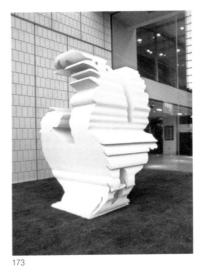
173

174

172 만화 / 요코야마류이치기념만화관 입구 홀, 2002
173 호쿠사이의 챠보, 피카소의 샤모 / 긴자 소니프라자, 1992
174 파리 디자인 1세기전 / 그랑팔레 / 포스터, 1997

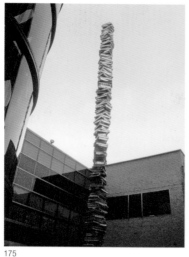
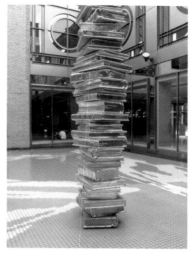

175

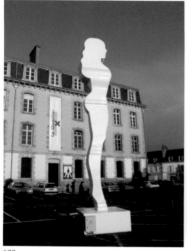
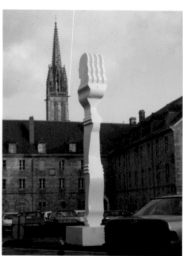

176

175 하늘까지 닿아라 / 이치카와시립종합도서관 도서 153권을
　　쌓아 올린 모뉴먼트, 1993
176 재미있는 여신 / 캄페르시(프랑스) / 젊은 여성의 누드가
　　시점을 바꾸면 포크가 되는 모뉴먼트, 1995

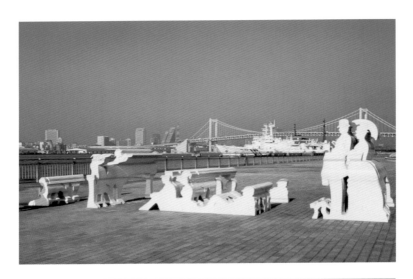

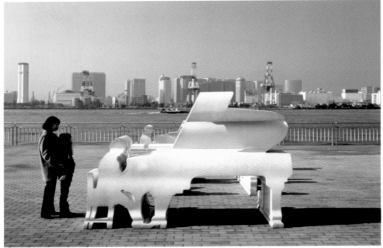

177

177 시오카제공원의 일요일((그랑드자트섬의 일요일 오후)의 오마주) /
 오다이바 시오카제공원 광장에 설치,
 바다쪽을 향해 바라보면 아래 사진에서는 피아니스트로 변모한다, 1998

178

178 로마자의 우주 / 니노헤시시빅센터 / 가늘고 긴 기둥을 나열하여 멀리서 보면
 일본식 로마자를 국제적으로 연구 창제한 다나카다테 아이키쓰 박사의
 얼굴이 나타나는 모뉴먼트, 2001

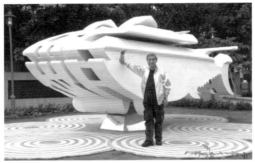

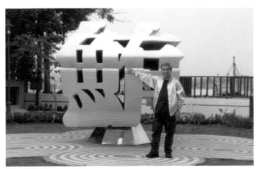

179

179 흑돔 / 타이완 다카오 동쪽 항구 / 돔의 글자와 형태를 합체한 모뉴먼트, 2004

《HQ high quality》와의 인터뷰

HQ 오늘은 국제적으로 활약하시면서 무수히 많은 참신한 작품을 발표하시고 일본뿐 아니라 세계적으로 주목받고 계신 그래픽디자이너 후쿠다 선생님을 인터뷰하고자 합니다. 세계적인 명성이 본인에게 미친 영향이 있다면 어떤 것이 있는지 말씀해 주시겠습니까?

후쿠다 시게오(이하 후쿠다) 창작 활동을 하는 일상은 10년이 하루와도 같았기 때문에 전혀 변하지 않은 것 같습니다. 생활 공간 그 자체를 즐겁다고 느낄 수 있게 한 나의 작업실이 있었기 때문이랄까요.

HQ 작품을 제작하실 때 마지막 판단은 감성적으로 하십니까? 아니면 이성적으로 하십니까?

후쿠다 디자이너에게는 감성도 이성도 꼭 필요합니다. 사물의 본질을 파악하는 것, 현상을 발견하는 것, 디자인의 콘셉트를 찾아내는 것은 감성입니다. 그리고 각 과제의 모든 조건을 정리하고 결론에 도달시키는 것은 이성입니다.

HQ 후쿠다 선생님의 포스터 디자인 작품 중에는 M.C.에서, 레오나르도 다빈치, 다비트 테니르스 등의 미술작품을 참조한 것들이

있습니다. 선생님에게 미술사란 어떤 의미를 가지며, 또 미술사 관점에서 본인은 어느 위치에 있다고 생각하십니까?

후쿠다 유명한 미술작품은 세상 사람이라면 누구나 알고 있지 않습니까? 이처럼 많은 사람들이 공유하는 상식 혹은 요소를 사용하는 것은 시각 커뮤니케이션의 기본입니다. 일본의 무술인 '유도'의 기본은 상대방의 힘을 역이용하는 것입니다. 모나리자를 모르는 사람에게 모나리자를 보여 준들 무슨 의미가 전달되겠습니까?

HQ 선생님의 작품에서도 〈YOU MAY ART 후쿠다 시게오전〉 포스터(작품 114)는 다비트 테니르스의 작품에 선생님의 작품을 짜깁기함으로써 이제까지 미술사가 명확하게 답변하지 않았던 문제점을 제시하고, 미술에 대한 풍자적이고 신랄한 메시지를 담은 것으로 보입니다. 선생님에게 디자인과 예술의 경계선은 어디이며, 미래지향적인 시점에서 경계점의 필요성 유무에 대한 의견을 주셨으면 합니다.

후쿠다 예술은 작가 개인의 정신세계를 표현하는 것이라고 생각합니다. 작가에게는 그들만의 유토피아가 있습니다. 생존을 위해 외치고, 색과 모양을 변화시키고, 평면으로 때로는 입체로 작가의 흔적을 만들어 가는 것입니다. 디자인과 예술은 다릅니다. 디자인은 사회에 대해서 발언하고 칭찬하고 고발하는 행위로, 세계를 살아가는 사람들을 이해시키는 수단입니다. 예술은 때때로 일반 대중에게 이해되지 않는 명작도 있습니다만, 이해되지 않는 디자인은

디자인이라 할 수 없습니다. 의사가 환자의 맥을 짚어 진단하듯이
오늘의 세계를 읽어 내고, 오늘의 문화를 이해하고, 오늘의
생활을 공유할 수 없다면, 오늘의 커뮤니케이션 디자인은
만들어 낼 수 없습니다.

HQ 선생님은 국가나 문화를 뛰어넘는 스타일을 확립했습니다.
세계의 많은 사람들이 선생님의 디자인을 좋아하고 많은 디자이너가
선생님의 스타일을 본받고 있습니다. 이 점에 대해서 어떻게
생각하십니까?

후쿠다 사람들의 감정은 '희로애락'으로 이해할 수 있습니다.
기쁜지 화나는지 즐거운지 슬픈지, 이것뿐이라면 시각적으로라도
재미있어야 하지 않을까 하는 것이 나의 생각입니다. 어떤 어려운
주제라 할지라도 보는 사람을 웃음 짓게 하고 싶다는 것이
내 창작의 출발점입니다.

HQ 선생님 작품 중에는 시대성이 느껴지는 작품도 있으며, 시대를
넘어서는 완성도 높은 작품도 있습니다. 선생님이 생각하시는
우수한 디자인이란 어떤 것인지요?

후쿠다 건축이나 공업 제품에는 길든 짧든 공정 기간이 필요합니다.
그러나 그래픽 디자인에서는 내일 아침 신문광고, 다음 주 발간될
잡지 디자인을 제작하기도 합니다. 디자인에도 디자인사에 남을
많은 명작들이 있습니다만, 지금 이 시점에서 만나는 걸작이 역사에
남을 디자인이라고 생각합니다. 디자인의 시기를 논하는 것은
통용되지 않습니다.

HQ 선생님은 커뮤니케이션 수단으로 이메일이나 인터넷을
사용하지 않고, 편지와 팩스를 사용하고 계신 것으로 알고 있습니다.
새로운 미디어에 대해 어떤 의견을 가지고 계신지요? 생활 속에서나
일을 하시면서 전혀 컴퓨터를 사용하지 않으시는지요?

후쿠다 우리는 컴퓨터시대, IT시대를 살고 있지요.
생각해 보면 컴퓨터는 조수 혹은 어시스턴트라 할 수 있습니다.
물론 어시스턴트를 잘 다루는 디자이너들도 많습니다. 또 만능
어시스턴트를 잘 사용할 필요가 있다고 생각합니다. 예를 들어
먹색 하나로 그리는 수묵화가 있습니다. 매화를 그릴 때 어떤 가지에
꽃을 피울까, 봉오리를 어디에 그릴까, 생각에 생각을 거듭하고
붓을 듭니다. 수정할 수 없기 때문입니다. 그러나 컴퓨터 작업은
몇 번이고 지울 수 있고 수정할 수 있습니다. 나는 생각하는 행위가
작업 뒤로 미루어질 것 같아 조금 걱정이 됩니다. 내 작업실은
나만의 성城입니다. 조수도 어시스턴트도 없고, 바쁜 일상 중에
이메일이나 인터넷의 필요성도 전혀 느끼질 못합니다.
매일 하얀 종이 앞에 앉아 있는 것이 최고의 행복입니다.
몇 가지 작업 아이디어가 떠오르면 퍼즐을 풀어낼 때와 같은
즐거움이 있습니다.

HQ 선생님은 1, 2차 세계 대전이 있었던 1932년에 완구를 만드는
가정에서 태어나셨다고 들었습니다. 유년기 시절의 경험이
선생님의 조형 표현과 관련이 있습니까?

후쿠다 초등학교 때는 만화가가 되는 것이 꿈이었습니다.

만화를 그리는 것 또한 기초가 필요할 것이라는 부모님의 설득으로
도쿄예술대학 도안과에 진학했습니다.

HQ 긴 세월 동안 제일선의 크리에이터로서 활약하시면서 훌륭한
작품들을 발표해 오셨습니다만, 이후의 일정이나 포부를 말해 주시면
감사하겠습니다.

후쿠다 이집트시대나 그리스시대부터 만들어져 온 조형을
생각해 보면 아직도 미지의 조형 세계가 존재함을 알 수 있습니다.
화가나 조각가 그리고 도예가들이 생각하지 않는 창작의 세계,
그리고 환경 공간. 16세기에 완성된 원근감 또한 아직 현대사회에
응용되지 못하고 있습니다. 인간은 만들어진 에너지를 사용하지
않고 있습니다. 그래서 태어나면서부터 지니는 시각 에너지,
시각 능력만으로 즐기는 시각 트릭 유원지를 구상 중입니다.

HQ 마지막으로 선생님 인생에서 소중한 것은 무엇인지요?

후쿠다 '도전'을 발견한 나의 인생은 훌륭했노라고, 그렇게
스스로에게 점수를 줄 수 있는 마음입니다.

2008년 2월 생일날

《HQ high quality best of advertising, art, design, photography, writing》,
Heidelberger Druckmaschinen AG, 2008

《HQ high quality》지에 등장했던 작가 중에서 30인의 아티스트를 선발하고
그들의 작품과 인터뷰를 실었다. 일본인으로는 후쿠다 시게오와 무라카미 다카시가 선발되었다, 2008

창작의 기쁨

데이터가 아니라 맥을 짚어야 한다

2000년 싱가폴에서 열린 디자인포럼에 초대를 받아 프레젠테이션을
했다. 그리고 한국에서 열린 세계그래픽디자인대회에 참석했다.
요즘 들어 베이징이나 상하이의 국립미술대학 등에서 요청하는
강의나 워크숍이 늘어나고 있다.

여지껏 우리들은 디자인을 이야기할 때 바우하우스나 미국,
유럽을 떠받들었다. 그러던 것이 갑자기 아시아의 생활문화나
커뮤니케이션 사회에 눈을 돌리기 시작한 것이다.

지금도 IT니, 디지털 방송이니 열심히들 떠들어대고 있다.
세계의 비즈니스, 국정의 움직임을 따라가지 않으면 안 되는 것이
바로 기업의 실정이다. 여하튼 사회와 일상생활을 구분하지
못하는 면이 없지 않다.

왜 이 이야기를 하는가 하면, 일상생활에서 일어나는 현상을
이해하지 못하면 성공적인 광고를 만들 수 없기 때문이다.

?

국제회의에서 오래간만에 만난 각국의 디자이너들은 서로 포옹하며
그간의 안부를 묻는다. 우리식으로 치면 악수 정도라고 할 수 있다.
그런 사람들이 컴퓨터 화면을 쳐다보면서 "잘 지내고 계십니까?
지금 뭐 하십니까?"라는 식의 대화로 끝낼 리가 만무하다.
겪어 보지 않고는 알지 못한다고 생각할지 모르지만 결국은
이해를 하게 되리라.

　붓으로 세밀하게 매화 잎을 그려 가는 일본화처럼 창작의
기쁨과도 같은 일이 없어질 리 없다. 컴퓨터로 노을진 하늘을
파란 하늘로 바꾸는 일은 간단하다. 하지만 석양으로 해야 할까,
푸른 하늘로 해야 할까, 생각에 생각을 거듭하는 것은
크리에이터에게 빼놓을 수 없는 즐거움이다. 만약 그 즐거움이
없다면 하얀 가운을 입은 시험관과 무엇이 다를까? 만들어 내는
기쁨을 느끼지 못하는 크리에이터는 어떤 시대에서도 환영받지
못한다. 또 만드는 사람이 느끼지 못하는 감동을 보는 사람이
느낄 리 없다.

　재미있는 사실은, 여지껏 열 개의 광고를 만들어 온 기업이
시대가 시대인지라 광고를 세 개로 줄이고, 그 세 개의 광고로
어떻게든 과거 열 개와 같은 효과를 내야 한다고 말한다. 점점 더
사고하는 능력이 요구되는 시대다. 그래서 나는 데이터가 아니라
맥을 짚어 내지 않으면 안 된다고 생각한다. 시대를 읽어 내고
광고주를 파악하지 않으면 안 된다. 진료카드로만 생각하는 것이
아니라 회사 책임자의 살아 있는 혈을 파악해야 한다. 더욱 깊이

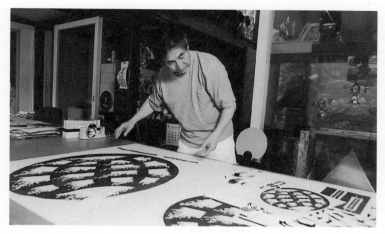

작업장에서, 1994

관여해야 한다. 지금 논해지는 IT, 인터넷은 이런 시대에 어긋난다. 그러나 이것이 없으면 구원받지 못할지도 모른다.

　　그래서일까? 유명한 아트디렉터가 되고 싶다라든가, 텔리비전에 나오는 연예인 같은 아티스트가 되고 싶다라든가, 나는 지금의 젊은이들이 그렇게 말할 여유가 없다고 생각한다. 왜냐하면 세계 속에서 지금의 나를 연구하고 조형 능력을 개발하는 것만도 바쁘기 때문이다.

　　중국이나 한국의 젊은 인재들이 바짝 뒤쫓아 오고 있다는 사실을 인식해야 할 때다.

희로애락은 세계에 통용된다

컴퓨터시대가 열리고 무엇이든 가능한 시대가 되었다. 현재 지구상의
인간들이 모두 인터넷을 향해 허둥대며 마우스를 움직여 대고 있다.
그래서 어느 나라에 가도 학생들의 작품은 전부 비슷하다. 지금은
뛰어야 할 때다. 인터넷이라는 거미줄 속에서 다들 거북이걸음을
하고 있지는 않은가? 무엇이든 가능하다지만, 나만의 기술에 심혈을
기울여 보리라는 남다른 생각에서 개성은 표출된다. 그렇기 때문에
즐겨야 할 때다. 컴퓨터를 무기로 삼은 디자이너가 스스로의 손으로
표현할 수 있는 능력을 갖춘다면, 사고능력은 한층 더 깊어지고
개성 있는 훌륭한 작품을 만들어 낼 수 있다. 나는 그렇다고 믿는다.
다만 서둘러야 한다. 이미 세계가 눈치채기 시작했기 때문이다.

세계에 통용되는 재미, 희로애락은 세계에 통용된다. 일본의
'와비사비(일본의 미의식의 하나로 한적과 고담을 의미)'는 통용되지
않는다. 예를 들면 옷깃 스치는 소리에 성적 매력을 느낀다거나
작은 꽃병 하나로 동백 화원을 상상한다는 것은 지극히 동양적인
감각이다. 이런 크리에이터가 생각하는 광고는 외국에 통용되지
않는다. 이제껏 일본은 용감하게 미국이나 유럽까지 치고 들어갔지만,
남은 마지막 숫을 골대를 향해 정확히 날려야 하는 것이다.

또 하나, 나는 인간의 '시각'이라는 능력에 관심을 가지고 있다.
제작한 작품이 상대방에게 어떻게 보일까 하는 현실적인 문제도
있지만, 내가 말하는 것은 '시력이란 무엇일까?'라는 본질적인

FUKUDA IN FRANCE(에투알 개선문), 1996 　　FUKUDA IN FRANCE(에펠탑), 1996

문제다. 포스터도, TV광고도, 인간의 불안정한 시력에 호소하는
셈이다. 사람들의 시력은 국가와 상관없이 비슷하다. 2미터 앞의
신문은 읽을 수 없다. 시력은 이처럼 석기시대부터 진보하지 않았다.
이것이 재미있다. 이렇게 생각하면 시각 커뮤니케이션 또한
보여 준다는 측면에서는 같다.

　　포인트는 역시 '놀이'다. 슬픈 것은 그다지 다시 보고 싶어지지
않기 때문이다. 가령 반전 메시지라고 해도 말이다.

　　사회인으로 성장하기 위해서는 제대로 된 농담 한마디 정도는
할 줄 알아야 하는 것이 일반 상식이다. 그것을 그림으로 바꾸어
표현해 볼 때 유럽에서도 미국에서도 통용되지 않을까? 물론

어려운 부분도 없지 않지만, 일본 특유의 단순하게 만드는 특기를 발휘한다면 어떨까? 이케바나(일본식 꽃꽂이)나 꽃 한두 송이를 꽂는 작은 꽃병, 하이쿠(5·7·5의 3구 17음절로 된 일본 고유의 짧은 시)처럼 말이다. 일본은 5·7·5모라의 시로 철학까지 논하는 감성을 지니고 있다. 그것을 형태나 구체적인 그림으로 표현하지 못할 이유가 없지 않은가?

아트디렉터의 기능은 변함없다

기업은 점점 현실 사회에 밀접하게 발전하고 직원을 늘려 가고 비즈니스 성과를 확대시킨다. 기업 이념을 어떤 식으로 사회에 결부시킬까, 아니 결부시킬 수 있을지가 관건이다. 그러므로 아트디렉터의 기능에는 변함이 없다.

　단 정말 재능 있는 사람이라면 광고 형식보다는 연극이나 뮤지컬의 대본을 쓰는 편이 나을지도 모르겠다. 그것을 본 소비자가 그 기업 상품을 사고 싶어진다든가……

　그러므로 더욱 새로운 분야로 넓혀 가야 한다. 명칭은 달라져 아트디렉터라 불리지 않을 수도 있다.

　새로운 기능을 발견하거나 세계의 동향을 짚어 내고, 사회에 환원시키기 위해서는 어떻게 해야 할 것인가를 생각하는 것, 사회 현상이나 생활의 맥을 진단하는 것이 바로 아트디렉터의

역할이다. 일반인의 양심과 상식에 호소하는 역할을 담당하며,
사회를 발전시켜 가는 사람들이 바로 아트디렉터다. 이 숙명에는
끝이 없다. 즉 앞으로도 아트디렉터는 중요한 전문가 역할을
담당하게 될 것이다. 축구 유니폼이나 올림픽 유니폼, 사회로
연결되는 모든 것은 아트디렉터의 손을 거쳐야 할 필요가 있다.

　이제 우리는 일본이라는 우물 안의 개구리일 필요가 없다.
영화라는 분야에서도 중국, 한국의 작가들이 속출하고 있다.
점점 뒤처져 가는 감이 없지 않다. 그러나 직업으로서 이처럼
좋은 직업은 없다. 회화, 조각, 공예라는 창작의 세계는 얼마나
힘이 드는가? 아트디렉터는 좋아하는 일을 하면서 생활할 수 있다.

　광고주가 이해를 못한다거나 불경기라든가, 이렇게 말하기보다는
자신이 정말로 좋은 일을 하고 있는가를 생각할 때다. 좋은 일이란
어떤 일인가? 스스로가 만족할 수 있는 일이어야 하지 않을까?
그렇지 않다면 살아 있는 보람도 긍지도 없지 않을까?

《브레인》1월호, '아트디렉터의 일과 작품 24: 후쿠다 시게오',
센덴카이기, 2001

당신답게 놀아 보라

집은 놀이터다

내 작품의 지속적인 주제는 '시각 트릭'이다. 인간 시각의 애매함을
이용한 창작 활동이다. '어떻게 보이고 싶은가? 어떻게 보이는가?
어떻게 보이게 만들 것인가?'

그것이 작품 주제였기 때문에 내가 살고 있는 집에 대해서도
이런 저런 생각을 해 보았다. 어떻게 놀아 볼까? 진지하게 계획을
세웠다. 현관문을 열면 거기에는 하얀 벽이 가로 막고 있어 집 안으로
들어갈 수 없고, 현관문 옆에 벽으로 보이는 부분을 통해서 실내로
들어갈 수 있다든가…….

집 안의 책장 한 부분도 중력을 바꾸어 본다. 보통은 책장 위에
책을 수직으로 늘어놓지만, 일부분만 책들을 수평으로 늘어놓았다.
붙박이로 말이다.

현관은 '원근감 트릭'을 이용하여 보통 문의 절반 크기로
장식문을 제작했다. 실제로는 3미터도 채 안 되지만, 7미터 정도
떨어져 있는 것처럼 보이도록 제작했다. 건축가는 처음에는

"그런 거 바로 싫증납니다."라고 말했지만 실행에 옮겼다. "어떻게 그런 일을 하실 수 있습니까?"라고 종종 사람들이 묻지만, 역시 제대로 놀아 보고 싶었다.

이전에도 어느 칼럼에선가 '조형 활동의 발상은 주변의 생활 속에서 묻어나는 것'이라고 쓴 적이 있다. 확실히 그런 효과도 있지만 그냥 놀아 보고 싶었다는 것이 속내다. 집을 찾는 손님들이 어디로 들어와야 할지 몰라 쩔쩔매는 집이말로 유쾌하지 않는가?

다른 사람 집이 아니라 내 집이니까 기존의 가치관에 얽매이지 않고 신나게 즐겨 볼 일이다. 물론 집에서 무엇을 하고 싶은가에 따라 달라지겠지만 말이다. 역시 사람이 살아가는 중심에는 집이 있다. 이처럼 생활 주변, 집에 대한 디자인을 생각한다는 것은 중요한 문제다. 일본에는 이런 문화가 없다. 회사가 있는데 무슨 상관이냐는 생각이 팽배해 있다.

비가 오건, 눈이 오건, 정전이건, 전철 회사가 파업을 하건, 하루도 빠짐없이 회사에 가는 것이 일본 사람들이다. 회사를 중심에 놓고 생활하기 때문에 집 같은 건 안중에도 없다. 집안일 따위 부인에게 맡겨 놓으면 그만인 것이다. 이처럼 집에 무관심하기 때문에 국제 교류를 한다고 해도 생활에 대한 가치관의 차이를 보일 수밖에 없다.

예를 들어 외국 사람과 현관문에 대해 이야기할 때에도 전혀 다른 문제의식을 갖는다. 그들의 생활의 중심은 바로 자신이 살고 있는 집에 있다.

넥타이 하나를 못 골라

생활에는 사람마다 개성이 있고 취미가 있는 것이 당연한데도
우리들 세대는 물건을 코앞에 두고도 스스로 넥타이 하나를
못 고른다. 센스는커녕 미의식조차 없다. 집에 달려 있는 커튼이나
커피잔 하나도 고를 줄 모른다. 직장에 매달리는 것이 가족을 위한
것이라고 생각하고 살아온 삶 속에서 생활 자체가 모두 비즈니스가
되어 버렸기 때문이다. 커피잔 디자인 같은 건 안중에도 없다.
그런데도 회사에서는 프로모션이라면서 그림 그려진 커피잔,
화병 등을 골라서 배포한다. 그런가 하면 결혼식 답례 선물로 작은
사발 세트를 준다. 솔직히 말해 그런 걸 어디에 쓸까 싶다. 서로의
생활 공간을 이해하고 있다면 그런 쓸데없는 짓은 하지 않을 것 같다.

 넥타이 하나를 못 고르는 남자가 많다는 현실을 생각해 보면,
교육에도 문제가 있다는 생각이 든다. 우리들이 학교에서 배워 온
미술 교육은 액자 속에 들어갈 무엇, 미술관에 전시될 무엇인가를
열심히 만드는 것이었다. 어떻게 하면 생활이 즐거워지는지는
전혀 가르쳐 주지 않았다. 미술대학에서 가르치지 않은 것을
일반 대학에서 교육할 리 없다. 그래서 이런 현상이 벌어진 것이다.

 이탈리아의 디자이너 브루노 무나리는 화가이자 시인이고,
조각가이자 음악가다. 그가 1930년대에 〈문자판 없는 시계〉를
발표했을 때 일본 디자인계는 무척 당황스러워했다. "디자이너의
놀이 나부랭이를 대량 생산하다니 있을 수 없는 일이다."라고

말이다. 지금이야 〈문자판 없는 시계〉는 특별할 것도 없지만, 당시는
디자이너들조차도 놀랄 만한 것이었다. 물론 국민성의 차이도
있겠지만, 역시 교육받은 적이 없어서가 아닐까 하는 생각이 든다.
생활 속에서 아름다움과 놀이를 느낄 수 있는 감각은 일본
미술교육의 커다란 과제가 아닐까 싶다.

'한길'의 큰 문제

일본 디자인 문화를 생각할 때 교육을 넘어서 또 하나 부딪히는
문제가 '한길'이다. 무사도, 유도, 화도, 다도 등 어디에든 '道'를
뒤에 붙인다. 정해진 한길을 묵묵히 가는 것을 아름답다고
생각한다. 그 길을 벗어나는 것을 '사도邪道'라 하고, 벗어난 사람을
'외도外道'라고 한다.

　　닌자로 말하자면 '외도'다. 수리검을 던지고, 사라지고,
존경받지 못할 행위를 한다. 눈을 마주할 정도로 가까이 다가가서
상대방에게 당당히 이름을 알리는 것이 무사도이기 때문에 멀리서
물건을 던지거나 변신을 하거나 하는 것은 역시 보기에 좋지 못하다.
그래서 여러 가지 얼굴을 가진 사람이나 닌자와 같은 존재를
인정하지 않는 문화가 면면히 이어지고 있는 것이다.

　　조각가라도 돌을 조각하는 사람은 그저 돌만 파고들 뿐 나무를
조각하지는 않는다. 목조 조각을 하는 사람 역시 돌은 생각하지도

않는다. 그저 한길을 간다. 하나의 일에 목숨을 걸고 정진하는 것을
일본이라는 나라는 장려해 왔다.

그래서 아무리 재능 있는 조각가라 해도 어떤 이는 석조만
고집한다. 작가가 생각하는 이미지를 만들어 내는 데 돌을 조각하는
기간은 몇 달이나 걸리기 때문에 조수를 고용하고 기계를 사용한다.
그래도 소재가 돌이기 때문에 작업이 간단히 진행되지 않는다.
만들고 싶은 것이 많으면 광폭해지기 마련이다. 다른 소재를
사용하면 좋으련만, 도통 받아들이려 하지 않는다.

미국에서는 프로 농구선수가 돌연 프로 야구선수가 되기도
하고, 이탈리아에서는 건축가가 패션 디자인을 겸하기도 한다.
그 사회에서는 다양한 재능을 높이 평가하지만, 유독 일본에서는
그렇지 못하다.

나는 재능이 있다면 무얼 해도 좋다고 생각한다. 일본화를
그리든, 유화를 그리든, 조각을 하든, 분야를 굳이 나눌 필요없이
다양하게 활동해도 좋지 않을까? 다양한 활동이 이루어질 때
기존의 장르에도 자유로운 바람이 분다는 사실을 사회도 인정할
필요가 있다.

얼마 전에 의뢰를 받은 오다이바 시오카제공원 광장에
환경조형물(작품 177)을 제작했다. 이런 조형물은 금속작가에게는
의뢰하지 않는다. 바닷바람에 금속이 녹슬기 때문이다. 그렇지만
금속작가라 해도 "플라스틱 소재는 어떻습니까?"라든가
"도자기로 해 보면 어떨까요?"라고 서로 물어볼 수 있는 것도

좋지 않을까? 물론 이것은 미술계에 국한되지 않고 일반사회에서도 통용되는 이야기다. 분야가 다르다 해도 재능 있는 사람은 인정할 필요가 있다.

새삼스럽게 놀아라 한들

묵묵히 '한길'을 좋아하는 일본에서도 최근 들어 사람들이 '놀이의 중요성'을 인식한 듯하다. 재미있는 일이다.

　왜냐하면 일본에서는 옛날부터 '놀이란 쓸데없는 짓이다.'라고 생각해 왔기 때문이다. 사전을 찾아보면 '백수(노는 사람)'는 일하지 않고 살아가는 사람이거나 도박을 하는 사람이다. 그다지 좋은 이미지가 아니다. 그러나 외국의 '플레이보이'는 수입 많고 건강하고 박식하고 교양 있는 사람, 스포츠에 능하고 파티에서도 능수능란한 사람이다. 일본의 대책 없는 백수와는 천지차이다.

　그런데 이제 와서 놀아 보자라니……. 정치에서도, 경제에서도, 교육에서도 무슨 국가 정책처럼 '이젠 좀 놀자. 주말은 쉬자.'라고들 말한다. 몇몇 회사에서는 '캐주얼 프라이데이'라고 해서 금요일에는 넥타이를 매지 않는다. 그렇게 갑작스레 소란을 피운들 직장인은 정작 어째 해야 좋을지 모를 따름이다. 역시 교육의 부재다. 인생에서 취미나 취향의 중요성을 배우지 못한 부모, 오랜 기간 동안 학교 교육은 모두 평균치에 가깝게 길러 내는 것이었다. 새삼스럽게

이제 와서 놀아라 한들 그게 될까? 관리직을 보아도, 정치가를 보아도 본인 취향으로 넥타이를 골라 맨 사람을 본 적이 없다. 집단 속에서 눈에 띄는 행동을 하고 싶지 않게만 보인다. 그들은 그저 집단에 소속되는 것이 중요한 것이다.

요즘 '평생학습'이라는 것이 유행이다. 여러 클럽을 만들고 공부하고 취미를 익힌다. 하지만 정작 직장이 없어지거나 가족이 없어져 혼자가 되어도 즐겁게 살아갈 수 있는 교육은 빠진 것 같다.

동창 중에 은행지점장을 은퇴한 친구가 있다. 요즘 뭐하냐고 물으면 종종 골프를 치러갈 뿐이란다. 그저 죽을 날만 기다릴 뿐 스스로 끝났다고 생각하는 것 같다. 물론 스스로가 선택한 길이므로 주변에서 이러쿵저러쿵 말할 수는 없다. 그것이 그 사람의 인생인 것이다. 소설을 쓴다고 해도 본인에게 글을 쓰고 싶다는 의지가 없다면 헛것이다.

혼자서 즐거움을 추구해 가는 기쁨을 알게 된다면, 색다른 인생이 거기에 있다는 것을 이야기해 주고 싶다.

체내 컴퓨터

놀이 정신을 생활에 반영해서 풍부한 인생을 살아 보자고 해도, 1만 명에게 효과 있는 제안을 하기란 쉽지 않다. 사람들은 각기 다른 개성을 가지고 있기 때문이다. 그러나 무엇인가 새로운 행동을

한번 해 보면 기분이 달라지는 건 사실이다. 텔레비전을 보는 것도
그저 기분 전환을 하고 싶어서지, 특별히 지식을 원해서 보지는
않는다. 입원한 환자가 얼른 퇴원하고 싶다고 느끼는 것도 새로운
기분을 맛보고 싶어서일 것이다. 이러한 새로운 기분을 만들어
내는 것이 바로 크리에이터의 사명이다. 그러나 일반인이라 해도
기분 전환을 위해서 '생활 장소'를 바꾸어 보는 것이 좋지 않을까?
피아노 위에 놓인 물건, 예를 들면 인형, 웨스트민스터의 아름다운
소리가 나는 시계 같은 것을 모두 치워 버리는 것이다. 그 대신
결코 그 위에 놓여 있어서는 안 될 것 같은 꽃신 하나를
올려놓는다면 어떨까?

　　과감하게 지금까지 사용해 본 적이 없는 벽지로 완전히 바꾸어
보는 것도 효과적이다. 방 분위기가 완전히 바뀔 것이다. 또 응접실
벽에 걸린 유화를 위아래 반대로 걸어 놓고 하루를 지내 본다든지
해 보는 것도 좋다. 지금껏 써 온 무엇인가를 내다 버리는 것도
기분 전환이 된다. 10년 전에 산 소파라면 충분히 본전을 뽑고도
남았다. 그 대형쓰레기를 버리고 새로운 가구를 들여 보자.

　　남편이 아내의 잠옷을 하룻밤 정도 입어 보는 것도 재미있고,
마당에 나갈 때 한쪽은 슬리퍼, 한쪽은 장화를 신어도 좋지 않을까?
단지 그대로 집 밖으로 나가면 정신 나간 사람으로 보일테니 주의할
필요가 있겠다. 누가 뭐라든 본인만 확고하면 상관없지만 말이다.
젊은이들은 이미 실천하고 있다. 젊은이들의 금발 염색도 그저
외국인 흉내가 아니라 기분 전환이라고 본다. 좀 더 나이가 들면

나도 일곱 가지 색으로 염색해 보고 싶다고 했더니, 왠지 다들 만류한다. 어쨌든 기분 전환을 하고 싶을 때는 이처럼 패션이나 인테리어로 놀아 보는 것도 하나의 방법이다.

사람들은 태어날 때부터 각각의 체내 컴퓨터를 가지고 있기 때문에 모두들 스스로 자신에게 걸맞는 놀이를 찾을 수 있다고 생각한다. 사람들이 느끼는 온갖 감정은 모두 체내 컴퓨터의 작동으로 생겨나는 것이기 때문이다. 예술에 대한 기호, 음악에 대한 기호, 사람에 대한 기호도 모두 태어나면서 생성된 체내 컴퓨터의 독자적인 반응이다. 스스로 체내 컴퓨터의 반응에 귀 기울이면 자신에게 걸맞는 놀이를 찾을 수 있다. 그 후에는 좋아하는 걸 계속하면 된다.

친구 하나는 '거미'에 미쳐 있다. 다카오 산에 아침 일찍 가서 거미가 집 짓는 모양을 시종일관 관찰한다. 이상해 보일지 모르지만 그 친구는 행복해 보인다. 역시 좋아하는 놀이를 찾았기 때문이다. 실로 활력 있어 보인다.

좋아하는 대상은 무엇이든 좋다. 유별난 것을 모아도 좋고, 나비를 찾아 여행을 다녀도 좋고, 야구에 대한 지식이라면 절대로 어느 누구에게도 지지 않을 정도로 몰두해도 좋다. 사회적 결속으로부터 자유로워져서 체내 컴퓨터가 '이것은 진짜 맘에 든다. 놀아 보자.'라고 판단할 무언가를 찾아서 놀아 볼 일이다. 물론 하나가 아니어도 좋다.

각기 다른 사람들의 각기 다른 놀이, 그러한 취미나 놀이를 가진 상대방을 이해할 수 있는 사회가 되면 더 재미있어질 것 같다.

어쩌면 이것이 사회에서 가장 중요한 일일지 모르겠다는 생각이 든다.
'풍부한 생활'이라고 한마디로 말하지만, 그것이야말로 한 사람
한 사람이 자신의 인생이나 생활을 얼마나 즐기고 있는가에
달려 있지 않을까?

『생활이 즐거워지는 예술가의 이야기 - 미적인 생활 입문』,
'당신답게 놀아 보라', 니혼테레비방송망주식회사, 1997

직함 없는 창작인

후쿠다 시게오 + 요네쿠라 마모루(미술 평론가)

이삭줍기를 통한 상상력

요네쿠라 후쿠다 씨는 그래픽디자이너라기보다 외길 인생의 창작인,
놀이의 달인이라 할 정도로 보다 넓은 의미에서 일과 놀이를 하나로
연결시키고 있는 것 같습니다. 또한 전체적으로 유머 정신으로
통일되어 있다고나 할까, 일본인에게 가장 부족하다고도 볼 수 있는
'유머'와 '한길 인생', 이 두 가지가 작품 전체에서 느껴집니다.
후쿠다 스스로는 잘 느끼지 못하지만 디자인 세계 속에 살고 있다는
것만으로 다른 문제에 대한 관심을 자연스럽게 갖게 되는 것
같습니다. 예를 들면 심리학에 나오는 착시라든가, 일상생활에서는
연결 고리가 별로 없어 보이지만, 시각을 통해 커뮤니케이션을 하는
그래픽 디자인 세계에서는 '컴퓨터나 당신 눈은 믿을 만한 게
못 된답니다.'라는 것을 시각적 효과로 이야기할 수 있습니다.
전혀 싫증 나지 않는 분야이며, 지속할 가치가 있는 분야입니다.

요네쿠라 어떤 면에서 보면 일을 놀이로 생각한다는 것, 놀이를
일로 생각할 수 있다는 것은 최고의 철학이 아닌가 싶습니다.
정말 누구라도 그렇게 살고 싶겠지만, 그런 생각은 좀처럼
하기 힘들기 때문입니다.

후쿠다 디자인 세계에서 커뮤니케이션이라는 수단은 중요한
요소입니다. 만약 커뮤니케이션이 존재하지 않는다면 단순한
조형일 뿐이며, 의미를 전달한다는 확실한 목적성이 사라지기
때문입니다. 그래서 그래픽 디자인의 사고에는, 만약 도자기라면,
만약 장난감이라면, 이러한 변화무쌍한 흥미와 주제가 끊이질 않는
것입니다. 그런 생각을 하다 보면, 나는 스스로 재능 있는 많은
조각가들이 흘리고 간 자리에서 조각들을 주워 담는 이삭줍기를
하고 있는 게 아닌가 싶습니다. 조각가에게는 그들만의 법도가
있겠지만, 커뮤니케이션 세계에서는 약이 되기도 한다고 느껴집니다.

놀이의 달인

요네쿠라 이론에 따르는 것이 공부와도 같다는 약도적 회화라는 것이
있습니다. 후쿠다 씨는 이것을 일찍 터득하신 것 같습니다.
후쿠다 나야 잘 느끼지 못하지만 좀 지나친 면이 있을 수 있습니다.
이삭줍기를 하다 보면, 창작의 정도를 가는 작가들의 고뇌나
절망 같은 것은 느끼지 못한다고 봅니다.

요네쿠라 무한 번식이란 말씀이신가요?

후쿠다 건축을 예로 들어 생각해 보아도 건축가가 하지 않은
일, 즉 그곳에서 이삭줍기를 해 보자면 현관문 하나, 컵 하나,
재떨이 하나를 가지고 이런 생각 저런 생각으로 사물을 다르게
생각해 볼 수 있는 것입니다. 나는 혼자서 무인도에 떨어진다고 해도
전혀 지루함을 느끼지 못할 것 같습니다. 하나씩 하나씩 무언가를
만들어 가고, 거기에 놀이를, 유머를 입혀 가지 않을까 싶습니다.

요네쿠라 특정 사람을 두고 '창작인'이라는 표현을 합니다만,
사실 모든 사람들이 창작인인 셈이지요. 그중에서 후쿠다 씨는
한발 앞서 가는 창작인이라고 생각됩니다.

후쿠다 어릴 때부터 그랬던 것 같습니다. 연필깎이로 깎으면
편할 것을 일일이 연필을 깎았습니다. 청소년 시절을 보낸
시골 생활도 영향을 미쳤다고 봅니다. 특히 마야지와 겐지나
야나기타 구니오의 『도오노 이야기도遠野物語』에 등장하는
좌부동자(다다미방에 사는 신)의 픽션 세계가 그랬다고 봅니다.
그런 재미있는 세계가 나의 조형 세계에 반영되고 있는 것입니다.
시각 효과를 노린 장치나 속임수에 대한 아이디어는 이상하다
할 만큼 작품으로 연결됩니다.

요네쿠라: 미야자와 겐지는 우주인 같은 느낌이 듭니다. 별을 보고
무엇이든 생각해 내고, 전선을 보고 전기현상을 알아낸다든지……,
아마도 놀이의 달인이겠지요. 혼자서 노는 놀이의 달인.
어떤 시인의 말이 '일을 놀이로 삼는 사람들은 종종 있지만, 놀이를

일로 받아들이는 기발한 생각을 하는 사람은 없다. 놀이를 일로
삼았을 때는 놀이의 달인이라는 경지에 오른다.'라는 것이 있습니다.
오랜 전통 속에 그런 생각이 있나 봅니다. 삶 자체를 목적 없는
놀이로 해석하고 놀이를 일로 삼는 놀이의 달인. 미야자와 겐지,
후쿠다 시게오가 대표적이지 않을까 싶습니다.

후쿠다 예를 들어 사람의 기쁨 속에 문학이, 음악이, 미술이 있기도
하지만, 그것을 감상할 수 있는 사람은 행복한 것이라고 생각해요.
감상하는 사람이 아니라 노래를 부르는 가수라면, 다른 가수가
부르는 노래에 감동을 한다면, 만약 만담가가 다른 만담가의
이야기를 듣고 감동한다면, 그것은 지옥과 같을 것입니다. 사람들에게
즐거움을 주는 행위를 하는 것에 대한 두려움을 사람들은 본능적으로
알고 있는 것 같습니다.

혼자하는 밭갈이

요네쿠라 후쿠다 씨에게는 요코 다다노리 씨와는 다른 의미에서
대단한 예술 세계가 있다고 생각합니다. 단면적으로는 이해하고
있는 것 같습니다만, 그 비밀의 세계가 잘 풀리지 않네요. 예를 들면
여기에는 세 개 혹은 여섯 개의 패턴이 있습니다. 그 패턴을 반복하는
숨은 기법으로 예술과 디자인의 경계선을 유지하고 있다고 할까요.
그래서 자연스럽게 예술적 요소가 나타나는 것 같습니다.

매번 바꾸기보다 하나의 패턴을 제법 긴 시간 동안 추구하고 나서
다음으로 나아가고, 그 진행 방향보다는 반복의 시간이 재미있습니다.
그 속에서 예술과 디자인의 경계선을 유지하고 있는 것처럼 보입니다.

후쿠다 그런 생각에 몰두해 본 적이 있습니다. 도용이라는 말이
있습니다. 다른 사람의 것을 흉내 내거나 훔친다거나 하는…….
제 생각에는 스스로 자신의 것을 도용하는 것이 더 나쁘지 않을까
싶습니다.

요네쿠라 그것은 지당하신 말씀입니다. 명작이나 명품은
태어나는 것이 아니라 대부분 보는 사람이 발견해 내는 것이
아닐까요?

후쿠다 씨의 작품에도 보는 사람에게 판단을 맡겨 주는 면이
있다고 생각합니다. 스스로를 도용하는 것이 가장 나쁘다고 생각하는
사람은 그리 많지 않을 것 같습니다. 대부분 아무도 하지 않은
분야를 개척한다는 생각에서 작업을 할 테니까 말입니다. 그러나
그것은 지속적이지 못합니다. 말씀하신 대로 계속해서 새로운
작품을 만들어 내야 한다는 것은 지당한 논리이고, 그 점에 대해서
후쿠다 씨는 어느 누구보다 강인하게 자신의 밭에서 홀로
서 있는 것 같습니다.

후쿠다 저도 잘 알고 있습니다. 밭의 여기에는 질소가 부족하고,
저기에는 비료를 너무 많이 주어서 잡초가 자라고 있다는 사실을.
그래서 더욱 거기서 얻어지는 수확의 기쁨은 무엇과도 바꿀 수
없다는 사실을 말이죠.

요네쿠라 수상 작품만 전시하는 후쿠다 씨의 전시도 재미있습니다. 작품에 대해서는 스스로 자신감을 가지고 계실텐데도, 외부에서 평가된 것을 전시한다는 것은 스스로를 더욱 객관적으로 보려는 기획이겠지요?

후쿠다 지금까지 아무도 하지 않았기 때문입니다. 또한 이 길을 가는 작가에게 이 상들은 훈장과 같은 것이기도 하고 말입니다.

요네쿠라 처음 소개를 할 때 후쿠다 씨를 '창작인'이라 했습니다. 왜냐하면 후쿠다 씨는 그래픽디자이너로만 소개할 수 없고, 동시에 만화가, 동화작가라고도 할 수 없는, 결코 어느 하나의 영역에 속하지 않기 때문입니다. 후쿠다 시게오는 역시 후쿠다 시게오, 직함 없는 완전한 창작인이면서 배움의 자세를 잃지 않는 사람. 그것이 후쿠다 씨에게 가장 어울리는 표현인 것 같습니다.

대담: 1991년 10월 27일 고에쓰소도미술관
후쿠다 시게오 〈장난기와 웃음전〉에서

《월간 미술》11월호 No. 194,
'직함 없는 창작인', 선아트, 1991

작가의 작업실·20세기 디자인의 증언

후쿠다 시게오 + 사야마 이치로(논픽션 작가)

사야마 현대시를 논할 때 다무라 류이치가 돌아가고 나서는
다니가와 슌타로뿐이라고들 합니다. 실례되는 말이지만
후쿠다 씨의 이미지는 디자인계의 다니가와 슌타로 같은 존재가
아닐까 싶습니다.

후쿠다 그가 저희 집에 한번 들른 적이 있습니다. 빙 둘러보고
"안녕히 계세요." 하고는 돌아갔습니다. 역시 '시인이구나.' 하고
느꼈습니다.

사야마 난해하지도 않으면서 세상의 시선과 타협하지도 않고,
그러면서 기술도 가지고 있고, 감정도 가지고 있다는 것은
정말 어려운 일이라 생각됩니다. 그런데 조수를 두지 않는다고
들었습니다만.

후쿠다 많이들 이야기합니다. 꽤 많은 일을 하고 있어서 그런지
조수가 없다는 게 다들 신기한가 봅니다.

세계포스터트리엔날레토야마의 심사위원들이 일본에 왔을 때
집을 방문했던 적이 있습니다. "오늘은 쉬는 날인가요?" 하고
묻더군요. "아니요. 여기에서 혼자서 합니다."라고 말했더니
전혀 믿질 않더군요.

사야마 "후쿠다 시게오의 작업은 고뇌가 없다. 쓸데없는 굴절도
없다. 유머나 놀이 감각은 레이몽 사비냐크, 앙드레 프랑수아,
솔 스타인버그에 버금간다."라고 평한 사람이 다나카 잇코였습니다.
이 말은 동시에 무의식에 의존하지 않는 참신한 작품이라는
뜻이기도 하겠습니다.

후쿠다 끙끙거리며 만담 대본을 쓰는 것과 마찬가지로, 재미있으면
그것으로 족하기 때문입니다. 어제 야나기다 구니오 씨가 『말의 힘,
살아가는 힘言葉の力生きる力』이라는 신간을 보내 주었습니다. 거기에
'유머 추천'이라는 코너가 있더군요. 살아가기 위해서는 유머를
빼놓고 생각할 수 없다. 즉 매일 즐겁게 살기 위해서는 역시 유머가
필요하다는 것이지요. 또 『사락, 고흐 살인사건写楽, ゴッホ殺人事件』을 쓴
소설가 다카하시 가쓰히코와 트릭이나 속임수에 대해 서로 많은
부분을 공감하고 있습니다. 야나기다 구니오는 말로 인간의
생명을 노래하고, 다카하시 가쓰히코는 소설의 재미로 상식을
뒤집고 있습니다.

사야마 피난처였던 이와테에서의 생활은 어떤 영향을 주었습니까?

후쿠다 이와테에서 중학교, 고등학교 시절을 보냈습니다. 먼저
미야자키 겐지와 만났습니다. 그의 작품은 이 세상에서 벌어지는

일이라기보다 4차원 세계를 연상하게 합니다.

『은하철도의 밤銀河鉄道の夜』의 삽화를 보아도 그렇습니다.
아무리 그래도 그 시절은 별로 기억하고 싶지 않습니다. 먹을 것도
없고 노동 봉사에 시달렸던 시절이었으니까 말이죠. 그 시절에는
만화가가 되고 싶었습니다.

사야마 실제로 고등학교 시절, 이와테일보에 네 컷짜리 만화
「이상한 남녀 평등 권리変な男女同権」를 게재한 바 있고, 1977년에는
제23회 문예춘추 만화상도 수상하셨지요.

후쿠다 '주택에서 장난감에 이르는 국제적 유머'가 수상 이유였기
때문에 만화는 아니었어요. 요코야마 다이조, 스기우라 유키오,
가토 요시로 이외에 선발위원으로 이이자와 타다즈나
기타 모리오가 있었습니다.

사야마 스케치를 많이 그리면서 아이디어를 얻는 것으로
알고 있습니다. 지금도 그 방법을 고집하십니까?

후쿠다 많이 그리지요. 그러나 아이디어가 떠올라도 메모나 수첩에
그리지 않습니다. 왜냐하면 그러고 나면 더 이상 발전이 없으니까요.
될성 싶으면 일단 잊고 있다가 아침에 작업실에 와서 연필을 잡고
지금까지 생각해 온 것을 끄집어냅니다. 그래서 여러 장을 그리게
되는 것 같습니다. 올해는 오키나와가 반환된 지 30주년이 되는
해입니다. 오키나와에서 평화상 트로피를 만들어 달라는 의뢰가
있었습니다. 생각에 생각을 거듭하고 오키나와의 역사, 산물, 산업,
인구, 현을 대표하는 꽃을 전부 조사했습니다. 사용할 색상은

데이고 꽃의 빨간색이 좋겠구나 하고 생각했습니다.

이처럼 생각하는 것보다 대상의 맥을 짚어보고, 이 사람은 약을 마시지 않는 편이 좋겠구나 하는 등의 판단을 할 수 있을 때까지 하는 것입니다.

사야마 트로피라면, 1983년부터 2년간 NHK홍백노래자랑 개인상 금배를 만드셨지요. 높은음자리표와 악보의 음표를 이용해서 만든 세련된 디자인이었던 것으로 기억합니다만.

후쿠다 말로 설득하는 것과 마찬가지로 필연성을 가지는 것이 디자인이라고 봅니다.

사야마 20대 후반부터 수차례 세계를 돌아다니셨는데, 작년 9·11테러 직후에도 뉴욕에서 남아프리카까지 다녀오셨더군요. 해외를 다니는 것이 힘들지 않으십니까?

후쿠다 힘들지 않습니다. 최근에는 중국에서의 디자인회의가 많아졌습니다.

사야마 방문한 지역의 문구점에 필히 들리는 이유는 무엇입니까?

후쿠다 가난해서 그런가 봅니다. 그곳에 가면 일본에 없는 무언가가 있지 않을까 하는 생각이 들어서 말입니다.

사야마 어디라도 꺼리지 않고 가실 수 있는 이유는 무엇입니까?

후쿠다 발견이 거기에 있기 때문입니다. 그래도 외국에 살고 싶다는 생각은 하지 않습니다. 모든 것이 일본에서 충족되니까요. 옛것에서 새것까지…….

사야마 브루노 무나리의 제자가 되고자 생각했다고 들었습니다만,

직접 '제자로 들여 주십시오.'라고 말씀하셨나요?

후쿠다 말했습니다. 1960년대의 일입니다. 브루노 무나리가
디자인회의차 처음으로 일본을 방문했을 때였습니다. 다이렉트
프로젝션으로 운모의 빛이 변하는 것을 말 없이 보여 주기만
했습니다. 무나리는 〈문자판이 없는 시계〉를 1950년대에
발표했습니다. 많은 일본 디자이너들이 그것을 비판했지만, 나는
굉장히 충격을 받았습니다.

사야마 강렬한 영향을 받은 사람은 미야자와 겐지와 브루노 무나리
두 사람뿐입니까?

후쿠다 그런 셈입니다. 학교를 졸업한 1950년대 후반에는
〈그래픽 55〉전이 일본 그래픽계의 유일한 등대와도 같았으며,
그 빛 속으로 들어가기 위해서 고민하던 시기였습니다.
고노 다카시, 하야가와 요시오 등 일본 그래픽계의 7인 안에
들어가기 위해 몸부림쳤었지요.

사야마 반전 포스터의 명작인 〈VICTORY〉는 1975년 작품으로
알고 있습니다. 그 시기에 이르기까지 무엇을 하셨습니까?

후쿠다 성공하려면 센다이를 넘어 도쿄로 상경해야 한다는
젊은 시절의 부담감이 있었습니다. 1950년대 말경에는 학교가
학생들의 취업을 결정하던 시기였습니다.

　　학교에 안 가고, 공부 안 하고, 도중에 자퇴를 하는 것이
멋지다고 생각했던 시절이었습니다. 그러면 결국 해외밖에 없지요.
1960년대 후반부터는 해외 공모전에 열중했습니다.

사야마 공모전에 참가하기 시작한 것은 언제입니까? 학창 시절부터 산케이신문 학생 광고 공모전, 전일본 관광 포스터 공모전, 니카전 상업미술 부문, 니혼센덴미술회 등에서 입선을 하신 걸로 알고 있습니다.

후쿠다 관광 포스터 공모전에서 상금으로 5,000엔을 받은 적이 있습니다. 그 돈으로 해외 서적을 샀습니다. 당시엔 산업 디자인이 주류였기 때문에 모두들 서부극에서 보는 것처럼 오토바이를 끌고 도쿄예술대학을 누비고 다녔습니다. 그래픽 디자인은 소수파였습니다. 그래서 더욱 해외에 대한 지식에 굶주려 있었고 동시에 동경의 대상이었습니다. 국제회의에 참석 의뢰를 받는 등 지금은 해외에서 나를 더 잘 알지만 말입니다. 아무래도 포스터의 제작 의도나 제작 방법에 대해 작가 본인에게 듣는 것이 더 재미있기 때문일 것입니다. 지금은 중국에서도 디자인 이론보다는 작가를 초청하는 등 디자인 현장에 더 집중하고 있습니다.

사야마 유머를 지속적인 주제로 하는 이유는 무엇입니까?

후쿠다 해외에 가서 어느 책방을 둘러보아도 유머 코너가 있습니다. 대단합니다. 그것도 만화나 일러스트레이터, 비주얼 책도 아닌 모두 글로 쓰여져 있습니다. 왜냐하면 농담 한마디 정도는 할 줄 알아야 사회인의 한 사람으로서 인정을 받기 때문입니다. 재미있는 이야기로 사람들에게 웃음을 줄줄 알아야 합니다. 그것이 사회 통념입니다.

사야마 동유럽권이 특히 그렇습니까?

후쿠다 글쎄요. 유럽뿐만 아니라 미국도 그렇습니다. 유머라는 것은

세계 공통어인 셈입니다. 다시 말해 인간의 희로애락은
세계 공통입니다. 주제에 따라서는 블랙 유머도 좋습니다.

반전 혹은 에이즈 박멸이라는 어두운 주제도 비참하게
그리기보다는 밝은 모티프나 요소로 표현해야 한다고 생각합니다.
슬픈 것보다 재미있는 쪽이 좋지 않습니까? 그런 면에서 보면,
하이쿠(짧은 시구)처럼 짧은 말로 사람들의 삶의 모양을 잘 표현한
것도 없다고 생각합니다. 센류(짧은 시)는 풍자입니다. 인간의
악함과 오만함, 힘든 일을 웃어 넘겨 줍니다.

만담은 모두 인생론이라 해도 과언이 아닙니다. 알기 쉬운
이야기를 통해 인간이 살아가야 할 도리를 가르치고 있습니다.
그렇다면 언어가 아닌 그림으로 인생을 담아 표현할 수도 있지
않을까요? 시각 커뮤니케이션이라고 간단히 말하지만, 제목도
선전 문구도 없이 그림만 보고도 구매욕으로 연결시키는
포스터야말로 대단하지 않습니까? 그런 것들이 가능하다고
믿는 것이 작업의 기본입니다.

사야마 다른 일도 겸하고 계신다고 들었습니다.

후쿠다 일본그래픽디자이너협회 회장을 맡고 있습니다.
지금 그래픽 디자인계는 변혁의 시기로, 2003년 10월 나고야에서
개최하는 국제디자인회의를 통해 그래픽 디자인을 업으로 해서
좋다고 느낄 수 있는 협회를 만들고 싶습니다. 힘들어도 누군가는
해야 할 일이니까요. 오키나와에서 홋카이도까지 2,200명의 회원이
있습니다. 그 회원들이 그래픽디자이너라는 단체에 참가하고 있다는

사실을 자랑스럽게 생각하지 않으면 안 됩니다. 자랑스럽게 생각하면
긍정적인 사고로 자신의 일에 임할 수 있는 계기가 되기 때문입니다.
국제디자인회의는 더 이상 아시아에서 개최되지 않을 테니 이것이
마지막 기회일지도 모릅니다. 그래서 나는 그래픽 디자인계의
피날레라고 부르고 있습니다. 새로운 커뮤니케이션의 팡파레가
울리기 시작할 것이라는 의미에서 말입니다.

사야마 그것을 지휘하는 일은 여간 힘든 일이 아니라는 생각이 듭니다.

후쿠다 나고야세계그래픽디자인회의는 내게는 중요한 고비입니다.
새로운 활동이 시작될 조짐이라고, 그래서 우리의 사명이 끝나 가고
있다고 생각합니다. 언젠가 역 주변에 붙은 포스터가 사라질 수도
있고, 전철 안 광고가 없어질 수도 있습니다. 불안은 어디에나
존재하며, IT 산업에도 역시 존재합니다.

　미술관에 가서 지킴이가 없다면 고흐의 작품을 손으로 만져 보고
이렇게 그렸구나 하고 느껴 보고 싶다고 생각하는 것이 사람입니다.
전화상으로 수억짜리 사업을 결정할 수 없습니다. 사장들끼리
모여서 최종적으로 악수를 해야 일이 성사됩니다. 그것은 정치도
마찬가지입니다. 대단히 감성적인 부분과 아주 형식적인 부분이
커피 속 하얀 크림의 이중 소용돌이처럼 잘 섞이지 않아서
혼란스러운지 모릅니다.

　이제 새로운 커뮤니케이션의 그래픽 디자인 세계가 시작될
것입니다. 그래픽 디자인 전공자가 도쿄라는 도시에서만도
해마다 2만 명씩 졸업하고 있기 때문입니다.

사야마 일주일 동안의 생활에 대해 말씀해 주십시오.

후쿠다 아침 7시 반에 온 가족이 아침을 먹습니다. 전날 아무리 늦어도 아침은 항상 함께합니다. 그 다음엔 생각했던 일들을 진행합니다.

사야마 의식주와 여흥의 균형은 어떻습니까?

후쿠다 글쎄요. 먼저 건강을 생각해야겠지요. 그다지 나쁜 곳은 없습니다. 건강진단을 해도 나쁜 곳이 없어 다들 신기해하지요. 단지 운동 부족입니다. 좀 어디가 아프다고 하면 주의를 하련만은……. 이렇게 아무 일도 없다가 어느 날 갑자기 쓰러지지 않을까 걱정입니다. 사실은 그것도 그다지 걱정을 하지 않지만 말입니다.

사야마 여흥은 어떻게 즐기시는 편인가요?

후쿠다 바다가 있는 지역으로 강연이나 심포지엄을 가면 아침 4시나 5시에 깨워 달라고 해서 낚시를 갑니다. 주최자는 필히 낚시를 좋아하는 사람이어야 하고, 배를 타고 아무 생각 없이 태양이 떠오르는 것을 기다립니다. 못 낚아도 상관은 없는데, 그래도 내가 제일 잘 낚는 편입니다.

　　사람들이 "파칭코는 어떻습니까?"라고 묻습니다만, 파칭코를 하고 있는 사람들의 얼굴이 맘에 들지 않아서 하지 않습니다. 왠지 넋을 빼앗긴 것 같아서 싫더군요. 놀이란 명목으로 유원지를 만드는 것과 같습니다. 하이테크가 아니라 인간의 오감으로 느끼는 즐거움, 사람들이 눈으로 발견하는 즐거움, 그게 좋지 않습니까? 좁아도 상관없지 않을까요? 정원사에게 부탁을 해서 미로정원으로

만들까도 생각했습니다. 2층에서 보면서 '아, 저 손님은 저기에서 헤매시는구나.'라든가, 생활을 즐기는 진정한 즐거움은 그런 게 아닐까 생각합니다.

2002년 7월 19일

초고:《DESIGN NEWS》259 가을호,
작가의 작업실·20세기 디자인의 증언: 제18회 후쿠다 시게오,
일본산업디자인진흥회, 2002

재고:『디자인과 사람 25 interviews by 사야마 이치로』,
마블트롬, 2007

디자인이란 생활을 즐겁게 하는 것

후쿠다 시게오 + 나카무라 메이코(여배우)

현관문이 두 개인 집

나카무라 '놀이의 달인' 후쿠다 시게오 씨의 집을 방문해 봤는데,
디자인 놀이의 천재로 불리는 만큼 집에서도 이런 저런 눈속임이나
장치가 있었습니다. 2층은 후쿠다 씨의 작업실입니까?
후쿠다 2층은 전부 제가 쓰고 있습니다. 아랫층은 딸아이의
유화 작업실입니다.
나카무라 멋지네요. 정원을 향한 벽면 전체가 유리로 되어 있던데,
도쿄에서 이런 공간을 소유한다는 것은 대단한 일이라고
생각합니다. 여기로 이사하신 지 얼마나 되셨나요?
후쿠다 25년 되었습니다. 이사할 당시는 주변이 전부 논밭이었답니다.
나카무라 정원도 넓고 나무도 많네요.
후쿠다 저는 정원수보다 잡목림 나무를 좋아해요. 정원에 잡목림이

많은 이유입니다.

나카무라 저는 일본식 정원을 좋아하는 편입니다만, 그래도 정원사가 만든 정원은 왠지 맘에 들지 않아요. 이발소에서 머리를 깎고 나온 남자를 보는 것 같아 어색하거든요.

후쿠다 정원에 있는 굵은 나무는 참나무입니다. 이와테 현의 식목일 심벌마크를 디자인했을 때 선물로 받은 묘목입니다. 1미터 정도 되던 것이 23년이 지난 지금은 훌쩍 커 버렸습니다. 요즘은 지역 환경 문제에 관심이 많아졌기 때문에 그늘이 생긴다는 둥, 낙엽이 떨어진다는 둥, 주변 사람들에게 여러 가지 핀잔을 듣고 있습니다.

나카무라 이 나무가 훨씬 먼저 심어졌는데도 말이지요.

후쿠다 얼마 전까지만 해도 잔디 너머 푸른 자연이 펼쳐지는 풍경을 보고 살았는데 이 집을 개축하고 나서는 이렇게 가까운 곳까지 이웃이 생겼습니다.

나카무라 현관이 재미있어요. 길에서 들어오면 문이 보이는데 사실은 문이 아니더군요. 진짜 문은 그 옆에 있었습니다. 그래도 그 가짜 문으로 들어가 보고 싶네요.

후쿠다 그 문은 거실로 통하는 곳입니다. 원근감을 이용해서 만들었기 때문에 도로에서 보면 크게 보이지만 사실은 절반 크기랍니다. 보통 크기로 보이지만 문 앞에서 보면 무릎을 꿇지 않으면 들어갈 수 없습니다. 문을 열어도 하얀 벽뿐인 문을 만들고 싶었습니다.

나카무라 마그리트의 그림 같아요. 사람들 반응은 어땠나요?

후쿠다 먼저 "부인은 뭐라고 안 하세요?"라고 묻습니다. 그러나
아내도 이런 것을 싫어하지 않습니다. 나나 딸아이는 더 하구요.
내 집이니까 어떻게 만들든 우리 마음이라는 생각이지요.
사실은 더 재미있는 속임수를 많이 장치하고 싶었습니다. 예를 들면
거실을 찻집처럼 만든다든가, 작은 테이블을 일고여덟 개 배치하고
메뉴를 올려놓고, 아내는 저쪽 테이블에서 뜨개질을 하고, 딸아이는
이쪽 테이블에서 책을 읽고, 손님이 오면 "어서오세요."라고
하면서 예약석으로 안내하는 겁니다.

나카무라 그거 좋네요.

후쿠다 그리고 자동판매기를 설치해서 좋아하는 음료를 자유롭게
마시게도 하고 말입니다.

나카무라 재밌네요.

후쿠다 그리고 현관입니다. 현관으로 들어오면 거기가 안이 아니라
밖인 거지요. 유럽식으로 현관 안에 안뜰을 만들고 싶었습니다.
거기서 다시 집 안으로 들어가는 벽돌 계단이 보이고 말입니다.
그러나 그렇게 하면 책 수납 공간이 부족하다, 법규상으로
안 된다는 등의 이유로 지금의 것들이 전부입니다.

예술대학에서는 벽지 고르는 법을 가르치지 않는다

나카무라 일반적으로 사람들은 자기 집을 재미있게 만들어 보고
싶다고 감히 생각지도 못하는 것 같아요. 이제껏 본 적 없는
발상 아닐까요?

후쿠다 제가 잠깐 동안 도쿄예술대학의 교원이었습니다만,
자기 집을 어떻게 개축할지, 집안의 커튼을, 벽지를, 커피잔을
어떻게 선택할지, 어떻게 하면 생활이 즐거워질지에 대한 교육은
전무합니다.

나카무라 듣고 보니 그렇네요.

후쿠다 디자인은 이제껏 문화청도 아닌 통산성의 감독하에
있었습니다. 성능 좋은 텔리비전이나 자동차를 만들어서 생산성을
높이고 수출로 외화를 벌어들이는 100년이었지요. 도쿄예술대학
디자인과는 지방산업을 발전시키는 기술원 양성소인 셈이었습니다.
그 후 우리 세대가 교편을 잡으면서 그래픽 디자인을 동경하는
학생들이 많아졌습니다. 그들은 졸업 후에 기업 선전부에
들어갔습니다. 국가 자금으로 교육을 받은 인재가 일반 기업에
들어간다는 것은 이전 민족의식을 존중하던 교육과는 많이 달라진
것이지요. 그런 걸 보면 예술대학을 한번 해체해 볼 필요도 있다는
생각이 들어요. 생활을 즐겁게 하는 디자인교육에 눈을 돌릴
필요가 있지요.

나카무라 생활을 풍요롭게 하는 것은 조형이 아니라 교육에서

비롯된다는 말씀이시군요.

후쿠다 그렇습니다. 집에 대한 이야기로 다시 돌아가, 작품을 보관하는 방 기둥은 핑크색, 작품을 제작하는 방 기둥은 파란색, 둥근 기둥은 형태가 다르니까 초록색으로 칠하고 싶다고 했습니다. 공사 중에 슬쩍 어떻게 되어 가나 보러 왔을 때 페인트공이 투덜거리는 소리가 들렸습니다. "뭐야, 이 집은? 이 색들 하며, 이건 완전 러브호텔이잖아."라고 말하더군요.

나카무라 어머, 저는 유치원이라는 말을 들을 줄 알았는데요.

후쿠다 이곳은 제가 온종일 있어야 하는 공간입니다. 제가 창작을 하는 환경은 제가 편하도록 만들어야 한다고 생각해서 이런 색상을 골랐노라고 설명을 했더니 이해해 주더군요. 그 후론 열심히 칠해 주었습니다. 생각해 보면 이전 집에도 열어도 안으로 들어갈 수 없는 현관문을 만들었습니다. 안으로 연결되는 현관은 벽면에 설치했었습니다. 안쪽에서만 열 수 있도록 말입니다. 그 문을 설치하기 위해 상의를 했을 때 "열리지 않는 현관문은 왠지 불길한데요."라는 말도 들었습니다.

나카무라 그렇군요.

후쿠다 그때 "그 옆문에서 가족이 웃으며 손님을 맞을 것이고 손님도 껄껄 웃게 될 것이니, 내놓은 홍차 맛이 덜하다 해도 열리지 않는 현관문 때문에 즐거운 마음으로 돌아가게 될 테니 해 주셔야만 합니다."라고 했더니 밤새 만들어 주었습니다. 추운 날이었습니다만, 밖에서 대패질을 하면서요.

나카무라 아마 그 사람에게도 평생에서 가장 재미있는 의뢰가 되었을 것 같은데요.

아름다운 것보다 재미있는 것

나카무라 일본에서 그래픽 디자인에 트릭을 도입한 최초의 인물이라고 들었습니다. 후쿠다 씨의 트릭론에 대해서 말씀해 주시겠습니까?

후쿠다 트릭은 일본 조형 교육 중에서 눈여겨본 적 없는 문제라고 생각합니다. 미술로 예를 들자면 고흐나 세잔이 어떤 시기에 그 그림을 그렸는지를 모르면 결국 그림을 이해할 수 없습니다. 그런데 디자이너가 디자인을 할 때 시각 커뮤니케이션이라는 독선을 부려서는 안 됩니다. 즉 누가 보아도 바로 이해할 수 있도록 제작되어야 하는 것입니다. 연극도 마찬가지겠지요.

시각적으로 거짓을 입힌다고 해도 결과론적으로 알기 쉽지 않으면 안 되는 것입니다.

나카무라 그렇지요.

후쿠다 나는 꼭 제작해 보고 싶은 포스터가 있습니다. 전철을 탄 상태에서 역에 붙은 포스터를 볼 때, 메이코(크립톤퓨처미디어가 2004년 발매한 음악 소프트웨어 캐릭터)의 얼굴이 보입니다. 전철을 내리고 보니 메이코의 얼굴은 온데간데없고 그저 글자만

가득할 뿐입니다. 심리학에서는 착시현상이라고 말합니다.
만약 그걸 만들 수 있다면 죽어도 여한이 없겠습니다.

나카무라 정말 재미있겠는데요. 하지만 돌아가시면 곤란하죠.

후쿠다 미국 필립모리스빌딩의 사원 식당 창문 너머로 맨해튼
스카이라인이 보이는데 사실 식당은 지하 2층입니다.

나카무라 네?

후쿠다 착시를 이용한 것이지요. 이런 재치 좋지 않습니까?

나카무라 멋지군요!

후쿠다 반면 일본 직원 식당은 컴퓨터 시스템을 이용해서 드나들기
편하게 하는 것만 생각하고 있습니다. 왠지 잘못된 방향으로
가고 있지 않나 싶습니다.

나카무라 작은 변화이긴 합니다만, 요즘 구름이 그려진 블라인드가
나왔습니다. 일본에도 드디어 이런 작은 재미를 느낄 수 있게 되어서
다행이라고 생각합니다. 별것 아닌 것에서부터 놀이 정신의 즐거움을
만날 수 있게 된다면 없는 것보다는 낫겠지요.

　이전 미키노리 헤이 씨가 연출한 무대에 나간 적이 있습니다.
아무리 봐도 그린 냄새가 너무 나는 후지산을 바라보면서
"정말 멋진 후지산이야."라는 대사를 해야 했습니다. 그래서 이건
좀 너무한 것 같다고 용기 내서 말했습니다. 그러자 미키노리 씨는
"정말 멋진 후지산이야! 하고 말하세요. 그리고 나서 조금 있다가
정말 그림 같아! 하고 말해 주세요"라고 했습니다. 그 장면에서
관객은 폭소를 터트렸습니다. 이런 재미를 이해할 수 있는 사람들이

늘어난다면 생활은 좀 더 즐거워지겠지요.

후쿠다 미국에서는 이미 기능이나 아름다움, 대량생산이라는
과제 외에 재미있지 않으면 안 됩니다. 일본의 현대 문화는
쓸데없는 것을 철저히 배재하고 경제성과 양산성을 중시하면서
아름다운 형태와 격조를 갖추었습니다. 앞서 말씀드린 것처럼
그러한 것을 철저하게 추구한 100년간이었던 것입니다. 그래서
그래픽 디자인계도 획일적입니다. 개성을 중시하는 외국의 교육에
비해서 일본 교육은 전혀 그렇지 못합니다. 특히 창작을 하는
인간은 색다르게 생각하지 않으면 안 되는데도 미술대학이
그렇지를 못합니다.

푸른 하늘에 비행기 구름 – 무슨 광고

나카무라 후쿠다 씨가 이상적이라고 생각하는 그래픽 디자인은
이제부터 어떤 방향으로 가야 할까요?
후쿠다 그래픽 디자인은 광고를 주로 합니다. 그래서 사람들에게
커뮤니케이션이란 무엇인가를 알리지 않으면 안 됩니다. 세계는
일본의 커뮤니케이션에 주목하고 있습니다. 일본에서 무언가
새롭게 시작하리라고 기대하고 있는 것입니다. 그러나 실상 일본은
전자산업과 같은 다른 분야에만 힘을 쏟아 왔습니다.

광고계는 국내에서 경쟁이 심한 분야이기 때문에 재능 있는

아티스트들이 모여 있는데도 세계에 통용되지 않는, 그저 일본 내에서 통용될 만한 광고를 만들어 대고 있습니다. 미국은 생명보험 포스터 하나를 보아도 가족과 함께 웃고 있는 사진이 있는 반면, 국내 포스터는 파도가 잔잔히 밀려오고 푸른 하늘에 구름이 예쁘게 떠다니는 사진 위에 무슨무슨 생명이라고 써 놓습니다. 이래서는 외국 사람들이 알아볼 리 없습니다. 민족의상을 입은 여자가 서 있거나 상품명도 거의 보이질 않습니다. 이해될 리 있겠습니까?

나카무라 우리들이 그런 것을 선택하고 있는 것일까요?

후쿠다 한마디 말이 중요하다고 하지 않습니까? 전부 말하지 않아도 통용되는 국민성 때문이기도 한 것 같습니다. 세부적인 것, 구체적인 것까지 설명하지 않아도 상대방이 이해한다고 생각하는 것에서 광고도 조금씩 그렇게 변해 온 것 같습니다.

나카무라 원점으로 돌아가야 할까요?

후쿠다 그렇게 되면 사운을 걸 필요가 있는 기업은 생각을 달리할 필요가 있게 되지요. 단순히 광고가 시대를 앞서 간다고 될 일은 아니니까요. 지금 은행을 비롯한 여러 기업이 마크를 바꾸고 있지만, 정말 바꾸어야 할 때라서 바꾸고 있는 것이 아니라 너나없이 뒤지지 않기 위해서 바꾸고 있습니다. 외국에서는 생각할 수도 없는 일입니다.

나카무라 거기에 세계 디자이너가 주목하고 있는 거군요.

후쿠다 도쿄 내 그래픽 디자인 전공자는 매년 2만 명 정도입니다. 어디에도 이런 엄청난 숫자는 없습니다. 역시 여기에도 소용돌이는

존재한다 하겠습니다. 다들 같은 생각으로 같은 일을 반복해서는
안 된다는 사실을 인식해야 할 때입니다.

나카무라 그 2만 명 중에서 몇 명이 스타가 되나요?

후쿠다 한 세대마다 열 명의 우수한 인재가 있다고 했을 때 그 안에
속할 수 있다면 성공이라 하겠습니다. 나의 세대를 예로 들자면
요코 다다노리로부터 와다 마코토까지라고 할까요. 그들은 정말이지
다른 사람들이 하는 것을 하지 않았습니다. 같은 세대가 문화를
역동적으로 만든다고 할 수 있지 않을까요?

나카무라 그렇다면 그래픽 디자인의 주류는 아직 후쿠다 씨의
세대에 있는 셈이겠네요. 흐름을 유도하는 차세대 열 명의 대두를
기대하면서, 그리고 후쿠다 씨의 더욱 큰 활약을 기대합니다.
오늘은 여기서 마치겠습니다. 대단히 감사합니다.

《BCS》제30호, '디자인이란 생활을 즐겁게 하는 것',
건축업협회, 1989

듣고 쓰는 디자인사 후쿠다 시게오

**만화에서 시작된 창작 행위라 더욱 살아 있는 사람의 '맥'을
느끼면서 풍부한 커뮤니케이션을 하고 싶다**

어릴 때부터 만화를 그렸습니다. 지금도 만화가그룹 회원이고,
문예춘추 만화상도 소노야마 슌지 씨가 수상한 다음 해에 상을
받았습니다. 죄송한 마음에 삭발을 하고 시상식에 나갔더니 나의
민둥머리를 보고 접수처에서 "수상자인 후쿠다입니다."라고 해도
도무지 믿어 주질 않더군요. 보통 디자이너는 디자인 이외에는
한눈을 팔지 않지만, 나는 꽤나 자유롭게 살아왔습니다.

　　내게는 세 명의 누이가 있었는데, 모두 어린 나이에 세상을
떠났습니다. 하나뿐인 형도 전쟁 중에 결핵으로 눈을 감았습니다.
그래서 부모님이 하나 남은 막내에게는 엄하지 못했던 모양입니다.
초등학교 때 형과 함께 만화가를 꿈꾸고 상영 중이던 〈모모타로의
바다 독수리〉(일본 최초의 장편 만화영화)나 중국(당시 만주)의
〈서유기〉를 보았습니다. 애니메이션에도 관심이 많았었지요.
헌 책방을 뒤져《영화 평론》이라는 초등학생에게는 어려운

잡지에서 〈서유기〉를 제작한 작가의 작업실을 소개하는 기사를
찾아내곤 했습니다.

형은 그림에 재주가 있었지만, 저는 그다지 소질이 없었습니다.
그저 그림 그리는 데 솜씨 있는 아이들이 주변에 많지 않아서
내 그림이 강당에 전시되었을 뿐이지요. 당시 아사쿠사의 어린이들은
대체로 월요일에는 서도, 화요일에는 주산을 배우는 등 매일 학원에
다녀야 했습니다. 한시 학원에서는 「채찍 소리 조용히 조용히 鞭聲肅肅」를
목청 높여 읽어야 했고, 여름에는 아라카와 방수로에 있는
공수도장에서 수영을, 겨울에는 검도를 배워야 했습니다.
상인 마을에서 한 사람으로 살아가기 위해 필요한 지식을 배워야
했던 것이지요. 그래서 좋아하는 그림을 배울 수 없었습니다.
그림은 독학으로 시작한 셈입니다.

어머니의 고향인 이와테 현에서 중학교, 고등학교를 다녔습니다.
그때 「이와테일보」에 네 컷짜리 만화를 투고하기도 하고,《게이세쓰
지다이》에서 주최하는 전국학생만화 콩쿠르에서 2년 연속 입상을
했습니다. '스네오 가지루 형제'의 스토리를 생각하는 것만으로도
즐거웠던 시기였습니다. 학생 때답게 학예회에서 '노래 통조림'라는
이름으로 유행가를 전부 이어 부르는 등 자잘한 재미를 즐겼어요.
그런 와중에《게이세쓰지다이》에서 상을 받자, 마을 사람들과
선생님들은 내가 만화가가 될 거라고 생각했습니다. 그러나 부모님은
정말 그림을 하고 싶다면 미술대학에 진학해야 한다고 하셨습니다.
그림을 좋아하는 어린이는 누구나 한번쯤 미술대학 진학을 꿈꾸지요.

그러나 일본의 북쪽 끝 아오모리와 어깨를 나란히 하고 있는
시골 학교에 미술대학에 대한 정보가 있을 리 만무했습니다.
그저 들어본 이름이라고는 도쿄예술대학뿐이었지요. 그렇다고
유화를 전공하겠다는 것도 아니고, 일본화도 아니고, 조각도
아니었습니다. 그래서 도안과, 지금으로 말하면 디자인과를
선택하게 되었습니다.

어렸을 때부터 미야자와 겐지의 영향을 받았습니다.
그도 그럴 것이 그밖에 없었습니다. 읽어 보면 4차원적이랄까,
정말이지 특이한 세계에 빠져 들었습니다. 하쓰야마 시게루(다양한
화풍으로 그림을 그린 동화작가)의 번진 듯한 삽화도 열심히 흉내 내곤
했습니다. 그래서 대학에 입학하자마자 일본동화전람회에
출품했습니다.

당시 학교에서 규정한 외부 전람회에 출품할 수 있는 자격은
대학에 2년간 재학한 다음이었습니다만, 비밀리에 작품을
출품했습니다. 다른 학생들은 일단 도쿄예술대학에 입학이 결정되면
졸업 전부터 대기업에서 스카웃된다는 사실을 알고 있었기 때문에
학교에 오지 않았어요. 다들 아르바이트를 하거나 했지 그다지
공부는 하지 않았습니다. 교실에서 혼자서 붓그림 수업을 한 적도
많았습니다. 그래서 일본동화전람회에 전적으로 매달렸고
안데르센 탄생 150주년기념 기념상을 타기도 했습니다. 그 후
내게 자극을 받은 몇몇 후배와 함께 출품을 하기도 했습니다.
그 때문인지 스기우라 한모는 아직도 동화 분야에서 활약 중입니다.

일본동화전람회에 대학생이 출품을 한다고 해서 하쓰야마 시게루,
나의 의붓 아버지인 하야시 요시오, 구로사키 요시스케, 다케이
다케오 같은 동화작가들과 친분을 쌓았습니다.

　같은 학년의 나카죠 마사요시나 에지마 다모시 등과 함께
그래픽 디자인에도 열중했습니다. 당시는 디자인 분야에서
일러스트레이션이 가장 주목받던 시기였으며, GK디자인 그룹이
생겨난 시기입니다. 에쿠안 겐지는 한참 선배입니다만, 우리들과
함께 졸업했습니다. 오랜 시간 학교에 있었던 에쿠안 겐지 선배는
고이케 이와타로 교수와 함께 GK디자인 그룹을 만들었습니다.
그 영향을 받아 주변에는 산업 디자인을 전공하는 사람이 많았습니다.
일편단심 그래픽에 관심을 가지고 니카공모전과 니혼센덴미술회에
열심히 응모했습니다. 나카죠 마사요시가 '그럼 나도 한번 해볼까?'
하고 출품해 단번에 장려상을 받았었지요. 주변에 이런 천재들이
많아서 늘 초조한 시기였습니다.

　니카의 상업미술부문(현재의 디자인 부문)에 전원이 출품하고
당시 회장이었던 도고 세이지 집에 돌을 던지고 돌아온 일도
있었습니다. 당시는 입상을 하면 스폰서에게 기여한다는 명목으로
작품이 돌아오지 않았습니다. 학생이었던 우리들은 액자를 만드는
돈이 만만치 않으니 액자라도 돌려 주십사 해도 돌려 주지 않았기
때문입니다. 그 길로 니카에는 두 번 다시 출품하지 않았습니다.
그렇다고 해도 니카와 니혼센덴미술회는 누구나 출품이 가능하기
때문에 승부를 해 볼 수 있다는 점에서 매력적입니다.

승부수, 이를테면 유도를 한다면 전국체전에 나가고 싶고, 올림픽에도
나가고 싶지 않습니까? 지방에서 청소년 시절을 보냈기 때문에
줄곧 도쿄에서 생활한 사람보다 이런 생각이 강했는지 모르겠습니다.
저 같은 북쪽 출신은 센다이를 이기지 않으면 출세하기 힘들다고
생각했습니다. 그렇게 센다이보다 큰 도쿄로 나오자, 다음은 세계가
있었습니다. 교토나 오사카에는 관서지방의 문화가 있습니다.
관서에서 자라난 사람은 게이샤가 들어오면 뒤를 돌아보듯이
언제나 되돌아보는 문화가 있습니다. 그러나 북쪽 지방에는
아무것도 없습니다. 바람이 불 뿐입니다. 바다 반대편의 세계를
생각할 뿐입니다.

　당시에는 1만 5,000엔이나 했던『그래픽 연감グラフィク年鑑』도
아르바이트를 해서 샀습니다. 당시 몇 권 안 되는 해외 정보였습니다.
많은 포스터가 원색으로 인쇄되어 있었기 때문에 무척이나
비쌌습니다. 에지마 군이 먼저 산 것을 보고 배 아파했을 정도로
강한 열정을 가지고 있었던 시기였습니다.

　지금은 세계 무대에 서 있습니다. 작품을 만들 때면 뉴욕의
시모어는 어떻게 생각할까? 프랑스의 피에르는 '아, 후쿠다도
같은 작업을 하고 있구나.' 하고 생각할 거라고 상상하면서 작업을
합니다. 우물 안 개구리는 적성에 맞지 않는 모양입니다.

　이야기가 좀 건너뜁니다만, 졸업한 지 20년 정도 지났을 때
도쿄예술대학에 초빙되었습니다. 1년 동안 전임강사를 하고 바로
조교수가 되었습니다. 유화나 조각 교수님들과 안면이 있었던 지라

꽤나 환영받는 분위기였습니다. 학부 간의 정보를 교환하며 가르치던 것이 화근이었습니다. 다른 영역과 활발히 교류하면서 히비노 가쓰히코 같은 새로운 크리에이터를 배출하며 그래픽 디자인은 상승 기류를 탔지만, 도쿄예술대학에 진학하는 학생들의 대부분이 그래픽 디자인을 전공하겠다고 나섰습니다. 다른 전공으로는 도통 가려 들질 않았습니다. 학교 당사자들은 곤란해졌고 강제로 전공을 나눌 수밖에 없었습니다. 학생들은 반발하기 시작했고 마치 그 맨 앞에 내가 있는 것처럼 보였던 것입니다.

도쿄예술대학에 몸담았던 것은 결국 7년이라는 짧은 시간이었습니다. 지금은 교육보다는 그래픽 세계에 대한 고민을 더 많이 합니다만, 옳고 그르고를 떠나 대학은 의외로 치외법권 안에 존재한다는 사실을 깨닫는 계기가 되었습니다. 100년 전통을 자랑하는 도쿄예술대학에서 건강상의 이유가 아닌 이유로 학교를 떠난 사람은 나 하나라는 사실에 어이없는 웃음이 납니다.

옻이라면 옻을 연구하는 지방 공예연구소에 학생을 파견하는, 도쿄예술대학은 그런 공립 미술교육 학교였습니다. 학생들의 졸업 후 진로를 메이지시대1868-1912와 별 다를 것 없이 교관이 정했습니다. 나의 경우에는 시세이도에 있는 나카무라 마코토의 고향이 이와테라는 이유로 입사가 결정되어 졸업 전부터 줄곧 아르바이트를 했습니다. 졸업 후 바로 입사할 생각이었으나 아지노모토의 월급이 2,000엔 많아서 진로를 변경했습니다. (나카무라 선배님 죄송합니다!)

1만 1,000엔은 『그래픽 연감』을 사기에는 모자란 돈이었지만,
그곳에는 학교 선배도 없고 오오치 히로시가 아트디렉션을 하고
있었기 때문에 새로운 디자인을 개척할 수 있으리란 마음에서
가쓰이 미쓰오와 함께 입사했습니다. 회사에서는 대학 졸업생을
처음 채용했던 지라 모두들 무척 아껴 주었습니다. 미쓰이는
사진을 공부한 사람이었고, 나는 일러스트레이션을 그렸기 때문에
작업 전표가 오면 이건 사진으로 하자, 이건 일러스트레이션으로
하자라고 마음대로 정해서 일을 했습니다. 그래서 나중에 상사에게
심한 꾸중을 들은 적도 있습니다.

　입사하자마자 가와사키 공장에 견학을 갔을 때, 대두를
저장하는 저장탑에 간판을 만들자고 제안했습니다. "이렇게
바람이 심하게 부는데 간판이 붙어 있겠어?"라는 질문에 "그러니까
바람을 이용하면 재미있는 간판이 만들어지지 않겠어요?"라고
응수했습니다. 일주일 뒤 공장장이 광고기획 부장에게 "후쿠다를
이쪽으로 보내 주지 않겠소?"라고 말했다고 합니다. 그래도 역시
그래픽 디자인 분야의 일을 하고 싶다는 마음에, 다음날 아침
서둘러 공장으로 가서 정중히 거절을 했습니다. 지금 생각해 보면
공장 건축 계획도 재미있었을 것 같습니다. 다양한 트릭아트를
해 볼 수 있는 기회였을지도 모르겠습니다.

　당시 아지노모토는 4대 기업의 하나로, 거래처 인쇄회사가
공장을 비롯하여 여러 곳을 견학시켜 주었고, 이는 많은 공부가
되었습니다. 3년 정도 지나자 광고 제작이나 회사 돌아가는 정세를

파악할 수 있었습니다. 그러는 사이, 니혼센덴미술회는 더욱 수준이 높아져만 갔고, 몇 번이나 미끄럼을 탔습니다. 그런데도 가쓰이는 니혼센덴미술 상을 탔습니다. 그 즈음에 고노 다카시 선생이 사무실을 열었고 나는 창립 회원이 되었습니다.

고노 선생은 도쿄예술대학의 선배로 '그래픽 55'에 참가했습니다. 대학 4학년 때의 일이었습니다. 전시 기간 일주일 동안 열 번은 족히 보러 간 것 같습니다. 그때 우연히 세이부백화점 일을 하고 있던 선배 마에자와 겐지가 고노 선생을 소개시켜 주었습니다. 전시회장에서나 작품을 대할 수 있는 그런 대선배였으나 마음이 잘 맞았습니다. 나, 나카죠 마사요시, 에지마 다모시, 그리고 스기우라 한모, 가타오카 오사무, 아라이 료 등 도쿄예술대학 출신 후배들과 함께 1958년에 '데스카'라는 회사를 설립했습니다. 정확히 말하자면 'Design Kono Association'였습니다만 전화로 "여보세요? 데스카입니까?"(일본어로는 '데스카데스카'가 된다.)라고 불리는 것이 재미있었습니다. 아마도 나카죠의 아이디어였던 것으로 기억합니다.

고노 선생은 역시 천재였던지라 우리들 작업이 마음에 들지 않을 때가 많았던 모양입니다. 하룻밤 사이에 전부 수정되어 정성껏 제작한 작품이 다음날 크라이언트에게 전해질 때는 선생의 작업으로 바뀌어 있곤 했습니다.

결국 모두가 함께한 시간은 1년 남짓이었습니다. 그때 일본디자인센터가 생겼고 대부분은 거기에서 다시 모였습니다.

정말 놀라운 일이었습니다. 관서지방에서 엄청난 기운이 일어나 태풍처럼 모두가 소용돌이에 휘말렸고 이제 끝났나 싶었더니 다시 일본디자인센터가 만들어진 것입니다. 함께하지 않은 이는 아즈키 기요시와 나정도 였습니다. 가쓰이는 그대로 아지노모토에 남았습니다.

일본디자인센터에 참가하지 않았던 에지마, 나가죠, 나 세 명을 당시 회장이었던 하라 히로무 선생이 무척 아껴 주었습니다. 하라 선생은 편집 디자인을 하는 에지마를 특히 마음에 들어했었습니다. 대학 때부터 분카복장학원 디자인을 함께 진행해 왔기 때문에 우리도 함께 아르바이트를 하곤 했습니다. 술자리가 벌어지면 항상 함께해 주었습니다. 나가이 가즈마사도 마음이 잘 맞는 친구였습니다. 나처럼 덜렁거리지는 않았고 술도 잘 마시고 춤도 잘 추고…….

데스카를 그만두고 사무실을 차렸을 때 야마시로 료이치는 사진 잡지의 특집호를 맡겨 주었습니다. 일본디자인센터 사람들과는 그렇게 즐겁고 편안한 관계였습니다.

독립하고 나서 고단샤의 디즈니 동화의 신문광고를 담당했고, 토요코의 신문광고도 제작했습니다. 하라주쿠의 센트럴아파트에 사무실을 두고 내가 디자인을 하고 일본디자인센터의 니시오 다다히사와 고이케 가즈코가 광고문구를 써 주고, 광고사진가협회의 스기키 나오와 구리카미 가즈미가 사진을 담당했습니다. 그로부터 1년 반이 지나고 도요코가 도큐가 되고 도큐에이전시가 될 때까지

세 명이 함께 생각하고 함께 작업했습니다. 그때까지는 모두 조수를
한 명 두고 있었지만 그 이후로는 혼자서 일을 하고 있습니다.

그러던 와중 1965년 개인적으로 참가한 〈페르소나persona〉라는
전람회가 있었습니다. 페르소나는 가면과 개성을 의미합니다.
나는 스스로 꽤나 날카로운 시선을 가졌다고 자부하고 있었던 반면,
남보다 더 열심히 그리지 않으면 뒤처진다고 느끼고 있었습니다.
그러나 그 전시회 덕분에 내가 다른 사람들이 생각하지 않는 것을
하고 있다는 것을 깨달았습니다. 바로 착시였습니다. 인간의 시각은
어떤 조건에 따라서는 실제로 보이지 않는 것도 볼 수 있고, 당연히
보여야 할 것도 전혀 볼 수 없게 되기도 합니다. 인간의 시지각은
사람의 의지와 상관없이 착시에 따라 좌우되는 것입니다.
착시는 이탈리아 크리에이터인 브루노 무나리가 말하는 디자인의
'놀이'와도 통하는 것입니다. 그러나 참가했던 열 명의 다른 작가는
착시에 관심이 없었다고 생각했습니다.

동화전시회에 출품할 때부터 브루노 무나리의 생각,
조형 철학에 관심을 가졌었습니다. 종이 질감을 화면 안에 살려 내는
브루노 무나리는 그림책 만들기로 유명했습니다. 1960년 그가
국제디자인회의 건으로 일본을 방문했을 때, 그리고 다음 해
내가 밀라노에 여행을 갔을 때 만나서 함께 이야기할 기회를
가졌습니다. 그는 일본 디자인에는 기능만 있고 '놀이'가 없다고
했습니다. 자동차 핸들을 생각해 보아도 '놀이'가 없으면 "급하게
꺾어 사고가 나요."라고 그는 말했습니다. 핸들에 있는 '놀이'를

'놀이'라고 할 때, 일본의 '놀이'라는 개념이 다르다고 했습니다.
그가 국제디자인회의에서 〈문자판 없는 시계〉를 발표했을 때 나는
굉장히 재미있는 작품이라 생각했지만, 대부분의 일본 디자이너들은
'의미 없는 장난'이라고 혹평했습니다. 그런 브루노 무나리가
그림책을 펴낸 것을 보고 다른 세계가 있다고 생각했더니, 히치콕
영화의 타이틀 제작으로 유명한 솔 바스와 뉴욕 폴 랜드와 같은
그래픽디자이너가 차례차례 그림책을 출판했습니다. 그런 시기였기
때문에 나는 〈페르소나〉에서 무얼하면 좋을까, 무얼 할 수 있을까를
확인할 수 있었다고 생각합니다.

　'인간의 눈에 호소하는 조형은 인간의 눈으로 만드는 조형'입니다.
그렇게 생각하자 아티스트가 작업해 오지 않은 틈새가 보였습니다.
그림자에 의미를 부여하기도 하고, 거울에 의미를 부여하기도 하고,
전람회에는 그래픽만이 아닌 오브제, 모뉴먼트도 제작합니다만,
나는 조각가나 화가의 흉내를 낸 적은 없습니다. 그냥 이런 게 있으면
좋겠다, 재밌겠다라는 생각으로 만듭니다. 내 안에 숨어 있던,
조형에 대한 열정을 작품으로 끌어내 준 것이 〈페르소나〉의
회원들이었습니다. 대학을 졸업하고 여러 가지 경험을 했습니다.
도쿄올림픽, 오사카만국박람회를 경험했고, 어찌 되었던 디자인으로
떠들썩했던 참 바쁜 시대였습니다.

　〈페르소나〉의 다음은 디자이너와 아티스트가 활발히 교류한
시기였습니다. 나 역시 현대미술 작가들과 함께 소게쓰회관에서
전람회와 스테이지 퍼포먼스를 했습니다. 그래서 지금도 그들 중에는

나를 디자이너라고 생각하지 않는 사람이 있습니다. 그래도 나는 디자이너입니다. 그래서 조각이나 도자기 세계에 심취하지는 않습니다. 그러나 '놀이'는 효과 만점입니다. 아티스트들도 하지 않는 분야이기 때문입니다. 물론 최후의 보루로 디자이너라는 도망칠 구멍도 놓치지 않습니다. 여하튼 창조를 한다는 것은 즐거운 일입니다. 그림에 그려진 떡은 먹을 수 없지만, 먹을 수 있게 만들고 싶습니다.

이렇게 생각하는 이유는 아마도 만화라는 세계에서 시작했기 때문일 것입니다. '가지루'라는 동생이 '스네루'라는 형이 공부할 때 방해하는 내용의 네 컷짜리 만화가 어디가 어떻게 재미있는지, 이야기가 정말로 재미있는지는 그리는 본인이야 알지만, 정작 읽는 사람에게 어떻게 전달될지, 그들이 웃어 줄지는 고심할 수밖에 없습니다. 그래서 구체적으로 여러 가지 아이디어를 만들어 갑니다. 추상적인 만화는 없습니다. 구체적인 사람의 감정, 살아가는 모양새, 그들의 정신을 표현합니다. 네 컷짜리 만화는 보통 사람이 보고 웃어 주지 않으면 안 됩니다. 거기에는 사람들의 견해와 사고방식이 반영되지 않으면 안 됩니다.

작품에 모나리자나 미로의 비너스를 자주 인용하는 이유도 세계의 많은 사람들이 이미 알고 있기 때문입니다. '알고 있다'는 것은 절반 이상 커뮤니케이션이 해결된 것을 의미합니다. 내 어머니의 얼굴을 아무리 재미있게 그린들 누가 흥미를 가지겠습니까? 요즘 몇 년 새에 해외에서 초대받는 일이 부쩍 늘었습니다. 올해만 해도

이란, 터키, 이스라엘, 중국의 미술학교를 방문했습니다.

내 작품은 누가 보아도 쉽습니다. 테헤란의 여성들은 검은 베일로
얼굴을 가리고 있어서 확인할 길은 없었지만 모두가 웃어
주었으리라고 믿습니다.

　　나는 아직도 '눈'에 깊은 관심을 가지고 있습니다. 아무리
IT혁명이 전부인 양 떠들어 대고 컴퓨터가 발전한다 해도
시각 커뮤니케이션은 변하지 않습니다. 인간의 눈 구조는
석기시대에서 지금까지 진화도 진보도 하지 않았습니다. 천리안을
가진 사람도 없고 2미터 이상 떨어지면 신문도 읽을 수 없습니다.
우리는 살아 있는 생물과 커뮤니케이션을 하기 때문에 항상
그 '맥'을 진단하는 것은 매우 중요한 일이라 생각합니다. 게다가
시각 커뮤니케이션은 이제 우리 생활문화 자체에 깊숙이 침투해 있어
그 기능도, 중요성도 확대되고 있습니다. 그런 속에서 디자이너의
책임이 무엇인지 다시 한번 생각하게 됩니다. 그것은 우선
생활하고 있는 사람들의 '맥'을 짚어 보는 것부터 시작합니다.
그렇지 않고 처방전만으로 약을 제조해서는 안 됩니다.

《다테쿠미 요코쿠미》55호, '듣고 쓰는 디자인사',
후쿠다 시게오, (주)모리사와, 2000

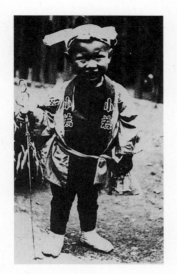

세 살 때 축제 참가, 1935

로봇, 1942(10살 때)

이와테후쿠오카고등학교 졸업 앨범 사진, 1951

도쿄예술대학 도안과에 입학, 1951

스네루 카지루 형제, 1949

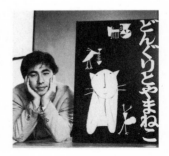

미야자와 겐지의 동화가 테마인
포스터,1953

그래픽 디자인전 〈페르소나〉의 회원. 왼쪽부터 호소야 이와오, 나가이 가즈마사,
아와즈 기요시, 와다 마코토, 요코 다다노리, 가쓰이 미쓰오, 우노 아키라,
다나카 잇코, 기무라 쓰네히사, 후쿠다 시게오, 1965

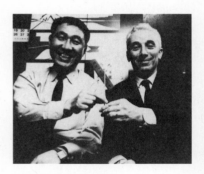

브루노 무나리와 함께, 1965

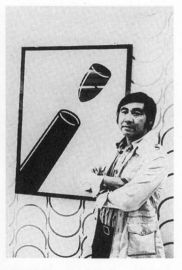

바르샤바전승30주년기념국제포스터대회에서
최고상을 수상한 〈VICTORY〉 앞에서, 1975

딸과 함께(문예춘추 만화상을 수상하고
머리를 밀었을 때), 1977

새로운 용기를 전해 받다

후쿠다 시게오 선생은 선천적인 나그네다. 70대 후반에 접어든
지금도 매년 열 번 이상 해외 출장을 간다. 세계 각국에서 초청되어
세계로 나간다. 초청 의뢰는 지구 반대편에서 이웃나라까지
다양하다. 2008년 후반부터 2009년 초반까지의 선생의 일정표에는
중국, 미국(시카고), 한국, 몽고, 타이완, 프랑스(노르망디), 멕시코,
쿠바(하바나), 콜롬비아(보고타)가 굵은 연필로 적혀 있다. 대부분이
선생의 개인전과 포스터 공모전 심사 그리고 디자인회의다.

　　일본에서도 바쁘기는 마찬가지다. 일본그래픽디자인협회
회장을 지내면서 셀 수 없을 정도로 많은 일을 겸임하고, 초빙 또한
계속된다. 동분서주의 매일 속에서 얼마 안 되는 시간을 쪼개어
포스터와 입체를 제작하고 원고도 쓴다. 지금까지 혼자 제작한
포스터는 3,000점이 넘는다.

　　후쿠다 선생의 행보를 되돌아보니 현대에 존재하는
손오공의 모습이라는 생각이 든다. 선생은 세계에서 부르면,
근두운인 제트기를 타고 여의봉인 디자인(포스터와 입체)으로
세계를 감동시킨다.

『서유기』는 후쿠다 선생이 어릴 때부터 언제나 함께하는 존재였다고 한다. 올해 3월 선생에게 『서유기』의 의미를 물었다. "『서유기』는 불교에서 시작되었습니다. 인간에게는 일생에 여든한 가지의 고민이 있습니다. 마음에 들지 않는 여자를 만나고, 먹고 싶은 음식을 먹지 못하는 그런 고민이 죽을 때까지 여든한 가지나 됩니다. 아홉 가지 괴로움과 아홉 가지의 번뇌를 곱해서 여든한 가지입니다. 그래서 고민 하나둘 정도는 당연한 것으로 받아들일 줄 알아야 한다는 사실을 삼장법사가 여행을 통해서 이야기해 주는 것입니다. 삼장법사는 진리 추구의 마음, 손오공은 자아(에고), 저팔계는 인간의 욕망, 사오정은 오만함을 상징합니다. 『서유기』는 불교의 가르침이 기본입니다. 제야의 종소리 역시 108번, 번뇌의 숫자입니다. 이 모두가 중국에서 전해진 교리입니다. 재미있지 않습니까?"

후쿠다 선생에게 괴로움이나 번뇌는 디자인 문제 해결과 인간관계의 다양한 문제라고 한다. 선생은 고민을 창작의 근원으로 바꾼다. 어려운 문제를 하나하나 해결해 나가는 것이 바로 선생의 즐거움이다. 반복적인 훈련을 통해 한 걸음씩 착실하게 홀로

그 길을 걸어온 것이다. 『서유기』는 선생에게 원점이며, 종교이며, 삶의 태도이다.

후쿠다 선생은 식사도 잘하고 약주도 잘하고 노래도 즐긴다. 전람회 파티나 뒤풀이에 나타나면 2차, 3차까지 함께한다. 언제나 만남의 중심에서 분위기를 띄워 준다. 선생처럼 여기저기서 인사말을 해 본 사람도 드물다. 작품처럼 재미있는 선생의 인사말에는 위트와 유머가 넘친다. 즐겁다. 대단한 서비스 정신으로 회의장에는 웃음이 끊이질 않는다. 무엇보다 노래방이 압권이다. 풍부한 성량으로, 게다가 정열적으로 불러 주는 선생의 노래는 우리에게 힘을 전해 준다.

후쿠다 선생의 '18번'은 오구라 게이 작사 작곡의 우메자와 도미오가 부른 '꿈속의 연극夢芝居'이다. 4월 1일 만우절 라디오 프로그램에서 오자와 쇼이치, 우메자와 도미오 세 사람이 정담을 나눈 다음 우메자와 토미오 씨가 선생에게 직접 노래 지도를 해 준 곡이라고 한다.

사람의 꼭두각시 꿈속의 연극, 대사 하나라도 잊을 수 없어
누가 쓴 줄거리인가 꽃의 무대 행선지의 그림자는 보이질 않아
남자와 여자는 가느다란 인연의 끈에 이끌려
사랑의 연습 부족을 연극의 막은 기다려 주지 않아
사랑은 언제나 첫 무대

첫 가사에 나오는 '사람의 꼭두각시'. '꼭두각시'는 후쿠다 선생의
비중 있는 키워드 중 하나다. '꼭두각시'에는 '구조'가, '장치'가,
'교묘하게 짜인 무언가'가 포함된다. 선생의 작품을 이야기할 때
빼놓을 수 없는 '착시' '트릭' '눈속임'도 포함된다.
　　'그림자' 또한 후쿠다 선생 작품의 키워드다. 스푼이나 포크를
이용해 배나 오토바이의 그림자를 만들어 내는 마술을 발휘해 왔다.
그리고 '남자와 여자'는 여자의 다리와 남자의 다리를 모티프로 한
명작 포스터, 정면에서 보면 여자의 형태이고, 옆에서 보면 여자라는
글자로 보이는 즐거운 입체 작품으로 연결되었다. 진정 아무도
흉내 낼 수 없는 선생의 화려한 디자인 인생을 잘 말해 주는 노래다.

조금 억지를 부리자면, '꿈속의 연극' '꽃의 무대' '첫 무대'는 선생의 작품을 발표하는 미술관이나 공원 등 다양한 장소로 이해할 수 있다. '무대'나 '연극'은 작품 발표이며, 선생의 '꿈'을 실현하는 '꽃'이 있는 장소다.

　　그리고 후쿠다 선생의 또 하나의 '18번'은 마쓰야마 치하루의 '넓은 하늘과 대지 속에서果てしない大空と広い大地のその中で'이다.

끝없이 넓은 하늘과 대지 속에서

언젠가 행복을 품에 안으려

(중략)

얼어붙은 두 손에 입김을 불어

꽁꽁 언 몸을 녹여 가면서

사는 것이 힘들다거나

괴롭다고 말하기 전에

들판에 핀 꽃처럼 있는 힘껏 살아가리라

후쿠다 선생은 도쿄 아사쿠사에서 태어났다. 그리고 전쟁 중에
어머니의 고향인 이와테 현 니노헤 시로 피난을 갔다. 작년 10월
환경포스터 심사 때 후쿠다 선생과 함께 이와테 현 니노헤 시를
방문했다. 그때 모교인 후쿠오카고등학교와 유년과 청년 시절을
보낸 집을 둘러보았다. 작은 온천 마을에 있는 단층집 독채가 빗속에
촉촉이 젖고 있었다. 선생은 형님 한 분과 누이 세 분을 너무도
빨리 저세상으로 보냈다. 선생의 청춘은 우리의 상상 이상으로
힘든 시절이었음에 틀림없다. 그래서 마쓰야마 치하루 노래는
선생의 유년과 청년 시절의 마음을 단적으로 표현하고 있다는
생각이 든다.

선생의 작품에는 기쁨, 즐거움, 장난기, 유머가 넘친다. 그러나
작품 저변에는 끝없이 넓은 하늘과 넓은 대지 속에서 먼저 간
형제의 몫까지 있는 힘껏 살아가리라는 강인한 운명과 의지가
숨어 있는 것 같다.

이 책은 그러한 후쿠다 선생을 『서유기』의 주인공 손오공에게
중첩시켜, 반세기 이상에 걸친 선생의 삶과 작업을 정리했다.

책의 내용은 이제까지 발표한 선생의 저작물과 인터뷰, 그리고
신문, 잡지, PR 잡지 등 약 200점의 원고로 구성되어 있다.
후쿠다 선생이 크리에이티브 인생에서 무엇을 표현하고, 무엇을
주장하고, 또 어떻게 평가되어 왔는지를 편집했다. 수록 작품은
포스터 118점, 입체 작품 88점, 흑백도록(사진 포함) 70점, 그리고
작은 일러스트레이션 194점, 되도록 많은 작품을 수록했다.

마지막으로 본서 발행을 맞이하여 귀중한 시간을 할애해 준
후쿠다 시게오 선생과 편집, 논고, 연보를 담당해 준 가타기시
쇼지 씨, 평론이나 인터뷰, 대담에 참여해 준 모든 분들, 이 책을
위해서 새로 원고를 제공해 준 출판사, 신문사의 모든 분들,
사진을 제공해 준 사진작가 여러분에게 진심으로 감사의
말씀을 드린다.

기타자와 에이지 北沢永志

(재) DNP문화진흥재단

1932년 0세 2월 4일 도쿄 출생

1943년 11세 '다나카국민학교 성적품 전람회' 그림 그리기 1등.
 형에게 영향을 받아 다양한 그림을 그림.

1944년 12세 다나카국민학교 졸업 후 다이토쿠 이마도고등소학교 입학.
 1학년 재학 중에 어머니의 고향 이와테 현 니노헤 시 후쿠오카초로 피난.
 후쿠오카초립후쿠오카중학교 편입.
 미야자와 겐지宮沢賢治의 책을 애독하고
 하쓰야마 시게루初山滋의 삽화를 모사.

1947년 15세 철도75주년기념 콩쿠르 응모, 그림 그리기 2등 입선.

1948년 16세 후쿠오카중학교 졸업. 신세이이와테현립후쿠오카고등학교 입학.
 이와테일보岩手日報 네 컷짜리 만화
 「이상한 남녀 평등권리ヘンな男女同権」 게재.

1949년 17세 '독서주간 전국학생작품 콩쿠르' 고등학교 부문 1등상 수상(포스터 응모).
 '전국학생만화 콩쿠르'(《케이세쓰지다이蛍雪時代》지 주최)에
 네 컷짜리 만화「스네오 카지루 형제脛夫·蚊汁兄弟」에 응모하고
 게이세쓰신문蛍雪新聞에 연재.

1950년 18세 제4회 '이와테현예술축제 제5회 현내 학생그림 그리기' 가와토크상 수상.

1951년 19세 제1회 '전국고중초등학교학생 국토녹화운동 포스터 그림 그리기 콩쿠르'
 동북지방 대표작 입상.
 이와테현립후쿠오카고등학교 졸업.

1952년 20세	사이타마현 와라비시의 와라비미술학원에서 목탄 데생을 배움.	
1953년 21세	도쿄예술대학 미술학부 도안과 입학.	
	'전일본관광 포스터 콩쿠르' 입선	
	(일본국유철도日本国有鉄道, 전일본관광연맹全日本観光連盟 주최).	
1954년 22세	제1회 '전국 학생 광고작품 콩쿠르' 입선	
	(산교케이자이신문産業経済新聞 주최).	
	'전일본관광포스터 콩쿠르' 입선.	
	제38회 '니카전상업미술 부문' 입선.	
1955년 23세	제5회 〈니혼센덴미술회전日本宣傳美會〉 입선.	
	〈일본 동화회전〉 안데르센 탄생 150년 기념상.	
	제2회 '전국 학생 광고작품 콩쿠르' 준 산케이광고상.	
	제23회 〈산업디자인진흥운동 상업 디자인전〉 가작상.	
	도쿄예술대학 미술학부 아타카상.	
1956년 24세	도쿄예술대학 미술학부 도안과 졸업.	
	주식회사 아지노모토 광고부 제작실 입사.	
	제6회 〈니혼센덴미술회전〉 입선.	
	'전일본관광포스터 콩쿠르' 입선.	
	쉘 석유 디자인상 입선.	
1957년 25세	제7회 〈니혼센덴미술회전〉 입선.	
	〈디자이너 3인전〉(에지마 다모시江島任, 나카죠 마사요시中條正義,	
	후쿠다 시게오福田繁雄) 출품 니혼바시 마루젠화랑(도쿄).	
	이 전시가 《센덴카이기宣伝会議》No. 41에 소개	
	(집필: 무카이 히데오向秀男).	

1958년 26세 주식회사 아지노모토 퇴사.

고노 다가시河野鷹思를 중심으로 주식회사 데스카 설립 참가.

제8회 〈니혼센덴미술회전〉 특선 '에스산 비료(텔레비전CF)',

〈니혼센덴미술회전〉 회원으로 추천.

1959년 27세 주식회사 데스카 퇴사, 이후 프리랜스 그래픽디자이너로 활동.

'그래픽21의 모임'에 참가.

1961년 29세 미국과 유럽 여행, 이탈리아 밀라노에서 브루노 무나리 아틀리에 방문.

놀이 기능 필요성을 재확인.

1962년 30세 처음으로 해외여행을 그림으로 그린

『나와 나라들私と国々』(형태를 읽는 책) 출판 아사히출판사朝日出版社.

1963년 31세 그래픽 디자인 작업 외의 그림책, 나무 퍼즐 장난감,

바람을 이용한 장난감, 물을 이용한 장난감 등을 제작.

그래픽 이외의 일을 '&'라고 명명.

1965년 33세 그래픽 디자인전 〈페르소나〉 출품 긴자마쓰야 (도쿄).

개인전 〈후쿠다 시게오 디자인전 "&"〉 마루젠화랑(도쿄).

'국제 타이포만다스 20' 입선(미국).

『ROMEO AND JULIET』(선을 읽는 책),『고부토리 일본 옛이야기

こぶとり日本昔話』(다섯 형태의 그림책),『SCHOOL』(표지 없는 그림책),

『긴 이름長い名前』(여러 나라 옛날이야기),『볼ボール』(접는 그림책),

『Hamlet』(선을 읽는 책),『의자いす』『바람風』등 출판.

『ROMEO AND JULIET』가 브루노 무나리의 추천으로

밀라노, 뉴욕에서 출판.

해외용 관광포스터 〈TOKYO〉를 제작.

1967년 35세 〈일본의 그래픽 디자인전〉 출품 암스테르담시립미술관(네덜란드).

〈Artypo 그래피컬한 조형전〉 출품 암스테르담시립미술관(네덜란드).

〈종이 조형전〉 출품 근대공예미술관(뉴욕).

〈포스터 세계전〉 출품(밀라노).

〈단편 해프닝 모자이크〉 출연 도요코홀(도쿄).

〈불가사의한 나라의 예술전〉 출품 도쿄화랑.

〈일러스트레이션 '67전〉 출품 예술센터 무라마쓰화랑(도쿄).

개인전 〈Toys and Things Japanese: The Works of
Shigeo Fukuda〉 IBM갤러리(뉴욕).

일본만국박람회 공식포스터 지명 컴피티션 참가,

국내용 1호, 국내용 해외용 2호 포스터 입선 채용.

캐나다, 몬트리올만국박람회 시찰.

1968년 36세 제3회 〈브루노제국그래픽디자인비엔날레전〉 출품(체코슬로바키아).

〈일본 현대미술형광국화전〉 출품 현대예술연구소ICA(런던).

〈세계 14개국 포스터전〉 출품 올리베티사 주최(밀라노).

〈인간과 그 세계전〉 출품(캐나다 몬트리올).

〈더 그래픽전〉 출품 갤러리오카베(도쿄).

〈입체 아웃인전〉 출품 긴자다지마(도쿄).

〈일본 포스터 100년전〉 출품 긴자마쓰야(도쿄).

〈오리지널 악세사리 오브제전〉 출품 세이부백화점(도쿄).

〈생활을 위한 디자인 굿 디자인 '68전〉 출품 긴자마쓰야(도쿄).

〈포스터 살롱 '68전〉 출품 나혼바시화랑(도쿄).

개인전 〈후쿠다 시게오전 – 평면과 입체의 정신적 관계〉,
이치반칸화랑(도쿄).

개인전 〈후쿠다 시게오전 PLAYTIME〉 이마하시화랑(오사카).

'공중전화 표식판 디자인 컴피티션' 제1위 입상.

일본만국박람회기념 동메달 디자인.

'삿포로 눈축제' 삿포로올림픽동계대회 설상 디자인 제작.

미국 샌안토니오 헤미스페어(서반구세계박람회) 시찰.

1969년 37세　〈일본의 그래픽디자인전〉 출품　파리뱅크노트갤러리(로스앤젤레스).

〈일본의 그래픽전〉 출품　트론트맨튼갤러리(캐나다).

〈매혹하는 종이전〉 출품　취리히산업미술관(스위스).

〈근대 디자인의 전망전〉 출품　교토국립근대미술관.

〈오늘의 작가 69년전〉 출품　요코하마시민갤러리.

〈오늘 문제점전〉 출품　이치반칸화랑(도쿄).

〈개와 환경전〉 출품　긴자마쓰야(도쿄).

〈장난감전〉 출품　니혼바시플라자딕화랑(도쿄).

〈윈도 파이브전〉 기획, 출품　긴자마쓰시카야(도쿄).

개인전 〈Toys and Things Fukuda〉 아리에테갤러리(밀라노).

개인전 〈신도판전〉 긴자마쓰야(도쿄).

일본만국박람회 사이니지 계획 참가, 시설 사이니지 픽토그램 제작.

1970년 38세　〈신그래픽과 신포스터전〉 출품　뉴욕근대미술관.

〈디자인과 어린이전〉 출품　루브르장식미술관(파리).

〈현대 일본의 포스터전〉 출품　더럼대학(영국).

〈나카무라 마코토 + 후쿠다 시게오 모나리자100미소전〉

이치반칸화랑(도쿄).

개인전 〈Shigeo Fukuda〉 쿠바국제문화협의회홀(쿠바).

〈눈과 생활전〉 A. D. 및 디스플레이 담당(도쿄 과학기술관).

〈사진이 없는 사진전 1/4〉 디스플레이 담당　긴자마쓰야(도쿄).

제4회 〈브루노국제그래픽디자인비엔날레〉 개인전

〈포스터, 평면과 입체의 정신적 관계〉 라피도사 특별상 개인전.

제16회 마이니치 산업디자인상

'후쿠다 시게오의 3차원 그래픽 활동'.

하바나 국제디자인회의에 참석(쿠바).

『장난감おもちゃ』 출판 비주쓰출판사美術出版社

1971년 39세 〈현대 일본포스터전〉 출품(포틀랜드, 부에노스아이레스).

〈Japan–Joconde전〉 출품 루브르장식미술관(파리).

개인전 〈The World of Shigeo Fukudain U.S.A.〉

드영미술관(샌프란시스코) / 주니어예술센터(로스앤젤레스)

산타바바라미술관.

개인전 〈후쿠다 시게오 개인전 캘리포니아전을 위한 그래픽스〉

이치반칸화랑(도쿄).

제5회 SDA상 특별상 '일본만국박람회 사이니지 계획'.

도쿄아트디렉터즈클럽상 '캘리포니아전 개인전 포스터'.

삿포로동계올림픽 참가 메달 및 시설 픽토그램, 공식 가이드북 제작.

1972년 40세 제5회 〈브루노국제그래픽디자인비엔날레〉 출품.

〈일본 포스터전〉 출품(페루 / 헬싱키).

〈모나리자100미소전〉 출품 하버드대학 카펜터홀(미국) /

애들레이드페스티벌 미술전 회장(오스트레일리아).

제10회 〈일본산업순항상품전〉 출품(미국).

제8회 〈도쿄국제판화비엔날레〉 출품

도쿄국립근대미술관 / 교토국립근대미술관.

〈그래픽 이미지 '72전〉 출품 도쿄센트럴미술관.

〈포스터 일본전〉 출품 갤러리후제(도쿄) 구미 / 구미 각지 순회.

〈'72 인형전〉 출품 갤러리후제(도쿄).

〈글로벌 아이 '72동구 7개국전〉 A.D. 긴자마쓰야(도쿄).

제2회 〈ACA수제품전〉 출품 이마이백화점(삿포로).

'리빙컬러페어' 참가, 어린이 방제작

이케부쿠로 세이부백화점(도쿄).

제4회 〈바르샤바국제포스터비엔날레〉 금상

〈캘리포니아전〉 개인전 포스터.

1973년 41세　〈세계 그래픽 디자인전〉 출품

제23회 아스펜국제디자인회의장(콜로라도).

〈현대 일본 판화전〉 출품　보스턴시립미술관 / 뉴욕문화센터.

〈그래픽 이미지 '73전〉 출품　도쿄센트럴미술관 / 교토국립근대미술관.

〈디자인 포럼 '73전〉 출품　긴자마쓰야(도쿄).

제5회 〈현대일본조각전〉 입선(우베시).

제2회 〈일본도예전〉 전위 부문 입선　다이마루백화점(도쿄).

〈컵 국제전〉 출품　일본해양관(가나자와).

〈내가 좋아하는 크래프트전〉 출품　긴자마쓰야(도쿄).

〈멋진 종이의 세계 '73 29명 작가전〉 출품, A.D., 디스플레이 디자인
긴자마쓰야(도쿄).

〈이와테 현대 작가전〉 출품　이와테현민회관.

〈유화 100인전〉 출품　맷그로스(도쿄).

〈레코드 자켓전〉 A.D. 긴자마쓰야(도쿄).

〈현대작가에 의한 진열창 시리즈 Window Itself〉 참가, A.D.,
디스플레이 디자인　야마기와전기 본점(도쿄).

브리지스톤 자전거 색채 계획 참가.

1974년 42세　제5회 〈바르샤바국제포스터비엔날레〉 출품.

〈수상자 3인전〉 비라노프포스터미술관(폴란드).

〈현대일본판화전〉 출품

멕시코국립근대미술관 / 과달라하라근대미술관(멕시코).

〈그래픽 4전〉 출품　이케부쿠로 세이부백화점(도쿄).

〈그래픽 이미지 '74전〉 출품　도쿄센트럴미술관 / 교토국립근대미술관.

제11회 〈일본국제미술전〉 입선　도쿄도미술관 / 교토시미술관.

〈고베 스마리쿄공원 제4회 현대조각전〉 입선(코베).

〈오늘의 작가 선발전〉 출품 요코하마시민갤러리.

〈일본 백귀야행전〉 출품 후지요화랑(도쿄).

〈그래픽 디자인 5인전〉 출품 갤러리 타케가(나고야).

〈하트 예술의 하트 예술전〉 출품 하트예술(도쿄).

개인전 〈이이즈카 하치로 & 후쿠다 시게오〉 출품 갤러리오카베(도쿄).

개인전 〈후쿠다 시게오의 모나리자〉 암스테르담프린트갤러리.

개인전 〈후쿠다 시게오 작품〉 메이테쓰백화점(나고야).

개인전 〈후쿠다 시게오 포스터〉 이와테현민회관.

제6회 〈브루노국제그래픽디자인비엔날레〉 동상

개인전 포스터 〈ENVIRONMENTAL POLLUTION(두 갈래의 나사)〉.

제9회 〈재팬아트페스티벌〉 외무대신 상 'Self Defense(피사의 사탑)'.

오다큐 고텐바패밀리랜드의 벽화 시설 사이니지 제작(시즈오카).

극단 〈구름〉 제42회 공연 '건축가와 아시리아 황제'

무대 디자인 제작 삼백인극장.

제25회 '전국 식목일'의 마크, 포스터, 기념 메달 제작(이와테).

1975년 43세　〈4인의 일본인 디자이너전〉 출품 브르제문화센터(프랑스).

〈일본 그래픽 5인전〉 출품 로잔장식미술관(스위스)/

오슬로근대미술관(노르웨이)/루이지애나미술관(덴마크).

〈국제 풍자전〉 출품 소련미술가회관(모스크바).

제10회 〈재팬아트페스티벌〉 출품

우에노노모리미술관/뉴질랜드, 오스트레일리아 순회.

제11회 〈현대일본미술전〉 출품 도쿄도미술관/교토시미술관.

제8회 〈현대조형 '희로애락' 현대미술 50인전〉 출품

교토 다이마루백화점.

〈일본현대판화전〉 출품 도야마시향토박물관.

〈입체 '75전〉 출품 긴자프티포름(도쿄).

〈그래픽 디자인 1975전〉 출품 갤러리타케가(나고야).

〈전쟁, 천황, 아시아전〉 출품 후지요화랑(도쿄).

〈CWAJ 제20회 현대판화전〉 출품 도쿄아메리칸클럽

〈자선 페어 75인형전〉 출품 갤러리후지에(도쿄).

〈수제품 장난감전〉 출품 아오화랑(도쿄).

〈디자인 동물원〉 A.D., 디스플레이 디자인 긴자마쓰야(도쿄).

개인전 〈FRIENDSHIP〉 후마갤러리(도쿄).

개인전 〈후쿠다 시게오전〉 케이오백화점 미술화랑(도쿄).

개인전 〈후쿠다 시게오 하겐크로이츠 괴멸 작전〉 Galleria Grafica(도쿄).

개인전 〈후쿠다 시게오 작품전〉 니노헤시중앙공민관.

〈입판고: 그래픽 토이전〉 A.D., 디스플레이 디자인 긴자마쓰야(도쿄).

폴란드전승30주년기념 국제포스터대회 최고상 수상
〈VICTORY〉(바르샤바).

제21회 '올림픽몬트리올대회기념 은화디자인국대회' 최고상(캐나다).

제2회 〈가브로보국제풍자화와 풍자조각비엔날레〉 장려상(불가리아).

1976년 44세 제7회 〈브루노국제그래픽디자인비엔날레〉 출품(체코슬로바키아).

〈현대 일본포스터전〉 출품 로마문화회관(이탈리아).

〈인터 그래픽 '76전〉 출품 독일역사미술관(베를린).

제8회 〈마로스티카 국제 유머전〉 출품(이탈리아).

〈ADGFAD전〉 출품(바르셀로나).

〈일본현대판화전〉 출품.

겐트 국제 견본시(벨기에) / 베네수엘라 순회.

〈라이프치히국제북디자인전〉 출품(동독).

제11회 '재팬아트페스티벌' 출품
우에노노모리미술관(도쿄) / 로스앤젤레스, 시에틀 순회.

〈현대 포스터 전망전〉 출품 이케부쿠로세이부미술관(도쿄).

제12회 〈현대일본미술전〉 출품 도쿄도미술관.

〈고베 스마리쿄 공원 제5회 현대 조각전 에스키스전〉 출품
갤러리씨산치카(코베).

〈그래픽디자이너에 의한 프린트 예술전〉 출품 이마하시화랑(오사카).

〈포스터 콜렉션전〉 출품 도쿄센트럴미술관.

〈프린트1976전〉 출품 GREENCOLLECTIONS(도쿄).

〈지우개 초콜렛전〉 A.D., 디스플레이 디자인 긴자마쓰야(도쿄).

〈창작 넥타이5인전〉 출품 긴자와코(도쿄).

개인전 〈후쿠다 시게오 위트와 유머 세계전〉
세이부백화점 아틀리에누보(도쿄).

개인전 〈후쿠다 시게오전 Mt. Fuji One Day One Show〉
도쿄디자이너즈스페이스.

개인전 〈후쿠다 시게오의 신작 그래픽 아트〉 이마하시화랑(오사카).

개인전 〈후쿠다 시게오 위트와 유머 세계〉 간다코어홀(후쿠오카).

세이부극단 〈엔〉 제휴 공연 '깨진 풍경'의 무대 디자인.

제6회 〈바르샤바국제포스터비엔날레〉 가작상 'FRIENDSHIP'.

제10회 SDA 동상 '세이부백화점 사이니지 디자인'.

일본문교부 예술선장 미술부문 문교장관상 신인상.

일본디스플레이디자인협회 금상 '베토벤 브리지 외
세이부백화점 환경 디자인.

제26회 아스펜국제디자인회의 참석 강연.

『수제품 장난감手作り玩具』 출판 신신도駸駸堂.

1977년 45세 도쿄예술대학 미술학부 디자인과 시간강사.

제9회 〈마로스티카 국제 유머전〉 출품(이탈리아).

〈일본 포스터 과거 10년전〉 출품 암스테르담시립미술관(네덜란드).

〈현대미술 조감 내일을 살피는 작가전〉 출품 교토국립근대미술관.

제13회 〈현대 일본미술전〉 출품 도쿄토미술관/교토시미술관.

제4회 〈일본도예전〉 전위부문 입선 다이마루백화점(도쿄).

〈(얼굴)파 집합전〉 출품 긴자와코(도쿄).

〈세계 현대 예술 포스터전〉 출품 긴자와코(도쿄).

〈프롭 아트전〉 출품 도쿄디자이너즈스페이스.

〈Enjoy Your Gallery in Playing Art〉 출품 갤러리오카베(도쿄).

〈G777전〉 출품 제7화랑(도쿄).

〈Tokyo & Sapporo 디자인15전(디자인 + 우리들)〉 출품

홋카이도디자인연구소 / 삿포로그랜드호텔.

개인전 〈후쿠다 시게오 신작: 놀 수 있는 것에서 놀 수 없는 것까지〉

긴자마쓰야(도쿄).

제7회 〈현대일본조각전〉 효고현근대미술관상 'SAMPLE'.

〈인종차별 철폐에 관한 국제디자인포스터대회 일본 국내 예선〉

최우수상 'Decade for Action'.

제23회 문예춘추 만화상 '주택에서 장난감에 이르는 국제적 유머'.

제11회 SDA상 금상 '도민은행 사이니지 계획'.

「후쿠다 시게오의 해 보지 않겠습니까 福田繁雄のやってみませんか」를

《주간문예춘추 週刊文春》에 38회 연재.

『아이디어의 요소 アイデアのエレメント』 출판 비주쓰출판사.

『후쿠다 시게오의 입체조형 福田繁雄の立体造形』 출판

가와데쇼보출판사 河出書房出版社.

1978년 46세 JAGDA 이사취임.

제7회 〈바르샤바국제포스터비엔날레전〉 국제 심사위원, 초대 출품.

〈일본 포스터 7인전〉 출품

파사디나아트센터 / 아트센터컬리지오브디자인(미국).

제8회 〈브루노국제그래픽디자인비엔날레〉 출품(체코슬로바키아).

제10회 〈마로스티카 국제유머전〉 출품(이탈리아).

〈현대 일본포스터전〉 출품 상파울로시립미술관(브라질).

제3회 〈국제가브로보풍자화와풍자조각비엔날레〉 출품(불가리아).

제20회 〈골든 펜 어브 벨그라드전〉 출품(유고슬라비아).

〈아시아 그래픽디자인 비엔날레〉 출품(테헤란).

〈공간의 미=아름다움이 살아있는 전시〉 출품 도치기현립미술관.

〈의자 모양 디자인에서 아트로전〉 출품 국립국제미술관(오사카).

〈The Post Cards전〉 출품 미키모토홀(도쿄).

〈후쿠다 시게오와 류세이파 유리와 이케바나〉 출품 긴자마쓰야(도쿄).

〈북극 이미지 예술전〉 출품 이케부쿠로 세이부백화점(도쿄).

개인전 〈Shigeo Fukuda〉 코지스페이스(도쿄).

개인전 〈ShigeoFukuda 정면 대결을 하다〉

이케부쿠로 세이부백화점(도쿄).

개인전 〈후쿠다 시게오의 크래프트〉 마로니에화랑(교토).

개인전 〈후쿠다 시게오 정면대결을 하다〉 갤러리루코안(오사카).

제12회 SDA 최우수상 '시부야 세이부 리프레시 계획

사이니지 디스플레이'.

『후쿠다 시게오 표본상자福田繁雄標本箱』 출판 비주쓰출판사.

『선물 북プレゼント·ブック』 출판 쇼덴샤祥伝社.

1979년 47세 〈디자이너의 그림책전〉 출품 긴자마쓰야 디자인갤러리(도쿄).

〈노아의 상자배 디자인 동물원 Part II전〉 출품

긴자마쓰야 디자인갤러리(도쿄).

〈그래픽디자이너가 만든 입체 의자전〉 출품 이마바시화랑(오사카).

〈나의 의자전〉 출품 긴자미키모토홀(도쿄).

개인전 〈후쿠다 시게오의 후쿠와라이〉 이케부쿠로 세이부백화점(도쿄).

개인전 〈최초의 만찬 후쿠다 시게오 : 먹을 수 없는 맛있는 음식〉

긴자마쓰야 디자인갤러리(도쿄).

개인전 〈후쿠다 시게오 신작〉 니쿠디자인갤러리(후쿠오카).

개인전 〈후쿠다 시게오 판화〉 코쿠게키화랑(쿠시로).

모스크바올림픽국제포스터대회 국제심사 부위원장(소련).

제18회 '독자가 뽑는 PR 콩쿠르' 심사위원 요미우리신문読売新聞.

제14회 〈현대일본미술전〉 심사위원.

아사히신문朝日新聞 연재소설 미타 마사히로三田誠広

『용을 보았는가龍をみたか』의 삽화 담당.

제1회 〈콜로라도국제초대포스터비엔날레〉 은상 수상

〈후쿠다 시게오전-게이오 백화점 화랑 포스터〉(콜로라도대학).

제3회 〈라하치국제포스터비엔날레〉 출품 핀란드미술관.

『후쿠다 시게오 작품집福田繁雄作品集』 출판 고단샤.

『유머 장치가 있는 즐거운 생활ユーモア仕掛けの遊生活』 출판

미즈우미서방みずうみ書房.

1980년 48세　　도쿄예술대학 디자인과 전임강사.

제8회 〈바르샤바국제포스터비엔날레〉 출품(폴란드).

제11회 〈마로스티카 국제유머전〉 출품(이탈리아).

〈재팬 스타일전〉 출품 빅토리아&알파토미술관(런던).

〈현대 일본 포스터전〉 출품 산타로자주니어칼리지아트갤러리.

〈쟝르를 넘은 조명전〉 출품 긴자미키모토홀(도쿄).

〈디자이너에 의한 장신구전〉 출품 긴자마쓰야 디자인갤러리(도쿄).

〈모조품 광경 현대 미술과 유머전〉 출품 국립국제미술관(오사카).

〈창조의 미궁전〉 출품 이케부쿠로 세이부미술관(도쿄).

제6회 〈도쿄전〉 출품 도쿄도미술관.

제21회 〈삿포로 페이퍼 쇼〉 출품 홋카이도후생연금회관.

〈11명의 크리에이터에 의한 골라 잡기 초록전〉 출품

이케부쿠로 세이부백화점(도쿄).

〈요미우리 국제 만화 대상전〉 초대 출품 신주쿠이세탄(도쿄).

개인전 〈The Fukuda Museum〉 이케부쿠로파르코(도쿄).

개인전 〈후쿠다 시게오 신작 포스터〉 스페이스31(도쿄).

개인전 〈Shigeo Fukuda : Accident〉 GREENCOLLECTIONS(도쿄).

개인전 〈후쿠다 시게오포스터와 입체〉 마쓰다로타리(도쿄).

세이부백화점(카나가와) SF메이커 디자인 계획.

제13회 〈일본국제미술전〉 심사위원.

제9회 〈브루노국제그래픽디자인비엔날레전〉 은상

개인전 포스터 〈용을 보았는가〉.

제11회 고단샤 출판 문화상 북디자인상

『후쿠다 시게오 작품집福田繁雄作品集』.

일본디스플레이디자인협회 'dd연상 '80' 장려상

'세이부백화점 환경 사이니지 계획'

'후지사와 세이부백화점(카나가와) SF메이커 디자인 계획'.

니혼케이자이신문日本経済新聞 광고상 부문상

'미쓰비시중공의 신문광고'.

'80 비즈니스폼 콘테스트 입선(일본경영협회 주최).

1981년 49세　　도쿄예술대학 디자인과 조교수.

제4회 〈라하치국제포스터비엔날레〉 출품(핀란드).

〈겉인가 안인가전〉 출품 뉴캐슬어폰타인공예미술화랑(오스트레일리아).

〈유머 사중주전〉 출품 아트숍노무라(도쿄).

〈금속 캘럽 의자 튀어나온 못을 때려라!〉 출품 긴자미키모토홀(도쿄).

〈종이의 에스프리12명 조형 작가전〉 출품 파레프랑스(도쿄).

〈놀이의 세계 또 하나의 디자인〉전 출품 오사카디자인센터.

〈세타가야 미술전〉 출품 다마가와다카시마야(도쿄).

〈현대 미술의 연금술전〉 출품 갤러리나리야스(교토).

개인전 〈후쿠다 시게오전 기성에 기생〉 갤러리토센보(교토).

개인전 〈후쿠다 시게오 판화전〉 파르코갤러리(삿포로).

제2회 〈콜로라도국제초대포스터비엔날레〉 심사위원(콜로라도대학).

이와테현 니노헤시민문화회관 아트디렉팅.

〈일본그래픽디자인, 81뉴욕전〉 은상

개인전 포스터 〈오모이가케나이데키고도〉.

일본디스플레이디자인협회 'dd연상 '81' 장려상
'하코네조각의숲 유기 시설 비눗방울의 성 사이니지 프로젝트'
'시세이도 더 긴자 후쿠다 시게오 신문소설 삽화전의 디스플레이 디자인'
'세계와 일본의 어린이전(오카자키세계어린이미술박물관) 디스플레이
디자인' '산토리위스키박물관(야마나시현 하쿠슈) 공중계단'.

제15회 SDA상 '하코네조각의숲 놀이시설 비눗방울의 성
사이니지 프로젝트'.

1982년 50세 예일대학 그래픽대학원 객원교수(미국).

〈세계의 포스터 10인전〉 출품 니혼바시다카시마야(도쿄).

미키모토 모뉴먼토 시리즈 초대 제작 '생각하는 사람을 생각한다'
긴자미키모토홀(도쿄).

〈시각 서커스전〉 출품, A.D. 긴자마쓰야(도쿄).

〈현대 일본포스터전〉 출품 도야마현립근대미술관.

〈그래픽 아트10인전〉 출품 긴자마쓰야(도쿄).

〈상자로 생각한다 – 놀이 나무 상자전〉 출품 신주쿠오다큐(도쿄).

〈LIVE ART THEATER 내일의 미술을 추구하는 미술 극장전〉 출품
효고현립근대미술관.

〈현대 종이 조형–한국과 일본전〉 출품 교토국립근대미술관.

〈오늘 일러스트레이션전〉 출품 미야기현미술관.

〈Design19일본 디자인 커미티 30주년 멤버전〉 출품 긴자마쓰야(도쿄).

〈바르샤바국립극장 200년 기념 베스트 포스터전〉 최고상
'THE MARRIAGE OF FIGARO'.

일본디스플레디자인협회 'dd해상 '82' 우수상
'Portpia '81고베산토리관 워터랜트수족관'.

『시각 트릭視覚トリック』 출판 리큐요샤六耀社.

『후쿠다 시게오의 포스터福田繁雄のポスター』 출판 미쓰무라도서光村図書.

『카렌다 책カレンダーの本』 출판 이와나미서점岩波書店.

1983년 51세 〈'83교토 크래프트전〉 출품 교토국제공예센터.

〈'83아사히 현대 크래프트전〉 초대 출품 우메다한큐(오사카).

〈현대 종이조형 한국과 일본전〉 출품

교토시립미술관 / 사이타마현립근대미술관 / 서울국립현대미술관.

IPC '83 JAPAN국제지 회의'83 참석 교토전통산업회관.

〈도쿄 야외 현대 조각전〉 출품 세타가야패밀리파크(도쿄).

〈장신구전〉 출품 긴자미키모토홀(도쿄).

〈에셔(놀이의 우주)전〉 출품 '3차원의 에셔, 벨베데레',

신주쿠 오다큐그라운드갤러리(도쿄).

개인전〈후쿠다 시게오 MORE〉 가와사키BM시민갤러리.

도마야 현 100주년 기념 신세기 메인 모뉴먼트 제작.

NHK홍백노래자랑 개인 금·은배 제작.

제1회 국제 디자인상(오사카국제디자인교류협회) 심사위원.

제16회 〈현대 일본미술전〉 심사위원.

제5회 국제만화대상 심사위원.

제5회 〈라하치국제포스터비엔날레〉 은상 'HAPPY EARTH DAY'.

1984년 52세 JAGDA 부회장취임.

제6회 〈라하치국제포스터비엔날레전〉 출품(핀란드).

제11회 〈브루노국제그래픽디자인비엔날레〉 출품(체코슬로바키아).

〈ART FOR JOY. J-Showin Galleri Specta〉 출품(덴마크).

〈네덜란드 통상 75주년기념 종합 일본전〉 출품(로테르담).

〈ZGRAF-4국제 그래픽디자인전〉 출품(유고슬라비아).

〈ART AGAINST WAR전〉 출품 바손즈스쿨아트갤러리(뉴욕).

〈현대 일본 포스터전〉 출품 요크대학아트갤러리(캐나다).

〈전통과 현대기술 일본 그래픽디자이너 12인전〉 출품 르아틀리에(파리).

〈FLATLAND-VISUALILLUSIONS전〉 출품

SALOTTO아트갤러리(이탈리아).

〈현대 일본 미술의 전망-그래픽 아트&디자인전〉 출품

도야마현립근대미술관.

〈현대 유머전〉 출품 사이타마현립근대미술관.

〈12명의 그래픽디자이너 일본전〉 출품 긴자마쓰야(도쿄).

개인전 〈후쿠다 시게오 시각 계략〉 신주쿠 이세탄미술관(도쿄).

제19회 〈몽트뢰재즈페스티벌〉 공식 포스터 제작.

싱가폴 파크웨이, Parade에 모뉴먼트 제작.

쓰쿠바과학박물관 UCC커피관의 A. D., 디자인.

쓰쿠바과학박물관 사이언스파크 지역의 신기한 랜드 디자인 참가.

제2회 국제 디자인대회 국제 심사위원.

제9/10회 〈바르샤바국제포스터비엔날레〉 국제 심사위원.

제3회 '모스크바국제평화포스터대회 '84' 제1위, 국제 심사위원(소련).

『불가사의한 그림不思議図絵』출판 호루푸출판ほるぷ出版.

1985년 53세 제7회 〈유머와풍자미술국제비엔날레〉 출품(불가리아).

제1회 세계포스터트리엔날레토야마 '85 실행위원,

국내 심사위원, 초대 출품 도야마현립근대미술관.

JAGDA · HIROSHIMA APPEALS 1985 제5호 공식 포스터 제작.

이와테 현민 영예상 제작.

제1회 〈국제 애니메이션 페스티벌〉 히로시마대회 심사위원,

최고상 트로피 제작.

〈도쿄국제일러스트레이션비엔날레〉 실행위원.

제1회 〈님국제포스터비엔날레〉 우수상

'LOOK I 만국박람회의 모나리자'(프랑스).

『유머 디자인관遊MOREデザイン館』출판 이와나미서점.

1986년 54세 도쿄예술대학 디자인과 사임.

영국왕실예술협회 회원 추천.

헬싱키국제커뮤니케이션심포지엄 '아이디어 '87' 참석 강연(핀란드).

〈Impossible Figures 불가능한 형태전〉 초대 출품

위트레히트근대미술관(네덜란드).

〈세계 우수 예술전〉 출품 유네스코인터네셔널오브아트(미국).

〈국제 포스터전38개국 기념 포스터전〉 출품 그랑팔레(파리).

〈전위 예술의 일본 1910-1970〉 출품 퐁피두센터(파리).

〈에도에서 도쿄, 그 형태와 마음전〉 출품 워커아트센터(미국).

〈조형 작가에 의한 신 달마전〉 출품 긴자마쓰야(도쿄).

개인전 〈후쿠다 시게오〉 갤러리세이호우(도쿄).

개인전 〈후쿠다 시게오 장난기 충전〉 플러스마이너스 도쿄전력갤러리.

개인전 〈후쿠다 시게오 디자인전〉

매지컬미스테리갤러리 한큐파이브(오사카).

개인전 〈ILLUSTRICK412〉 긴자그래픽갤러리(도쿄).

홋카이도 오샤만베초립초등학교 벽화 제작.

국민문화제(문화청 주최) 공식 심벌마크 제작.

세타가야구 지다유보리 공원 터널 벽화 제작.

일본건축사회 연합상 디자인 제작.

일본건축학회 창립 100주년 기념 문화 상패 디자인 제작.

피렌체국제커뮤니케이션상 국제 심사위원(이탈리아).

아틀리에누보 INITALY 심사위원 세이부백화점(도쿄).

제4회 〈모스크바국제평화포스터비엔날레〉 심사위원(소련).

제28회 마이니치 예술상.

『후쿠다 시게오의 계략 디자인福田繁雄のからくりデザイン』 출판

신초샤新潮社.

『일러스트 트릭412イラストリック412』 출판 비주쓰출판사.

『돈탄핀どんたんぴん』 출판 시코샤至光社.

1987년 55세 　제12회 〈바르샤바국제포스터비엔날레〉 출품(폴란드).

제3회 국제 포스터 최고상 출품　유럽 옥외광고연합협회(파리).

〈워싱턴 벚나무 축제 전람회〉 출품　미국건축가협회.

〈INTERGRAFIK87〉 출품　베를린미술관(독일).

〈세계의 거장 소년 시대의 작품전〉 초대 출품

삿포로예술의숲 / 나비오미술관(오사카).

〈4-G·D포스터와 마크전(가메쿠라 유사쿠亀倉雄策,

나가이 가즈마사永井一正, 다나카 잇코田中一光, 후쿠다 시게오)〉 출품

도야마현립근대미술관.

〈포스터 일본 그래픽 디자인의 확립과 전개전〉 출품　네리마구립미술관.

〈조형 작가에 의한 새 마네키네코 part 2전〉 출품　긴자마쓰야(도쿄).

개인전 〈후쿠다 시게오의 포스터〉 LaSalle갤러리(이탈리아).

개인전 〈후쿠다 시게오의 포스터〉 PECSI GALERIA(헝가리).

개인전 〈후쿠다 시게오의 포스터〉 하바나내셔널박물관(쿠바).

개인전 〈후쿠다 시게오 작품전〉 콜로라도시링컨센터(미국).

개인전 〈FROM JAPAN-VENUS TRANSMOGRIFIED〉

아시아미술관(샌프란시스코).

개인전 〈후쿠다 시게오의 후쿠다 시게오〉

삿포로예술의숲 예술로비(홋카이도).

개인전 〈후쿠다 시게오의 포스터전 POSTPOSTER〉

긴자이토야갤러리(도쿄).

개인전 〈후쿠다 시게오의 장난기 충전〉 도쿄전력갤러리(누마즈시).

개인전 〈후쿠다 시게오〉 신주쿠이세탄미술관(도쿄).

국제디자인컨벤션 '87-오사카 '디자인의 신조류' 기조 강연.

'텔레콤 '87일본관' 메인 포스터, 모뉴먼트 디자인 제작(제네바 스위스).

〈상자로 생각하는 - 놀이 나무 상자 '87〉 아사히놀이 나무 상자상 수상,

구시로미술관(홋카이도).

'홀로코스트국제회의 포스터 콩쿠르' 최우수상 수상(런던).

뉴욕ADC 명예의전당상.

니혼센덴상 제8회 야마나상 수상.

1988년 56세　'프랑스 혁명 200주년 기념 국제예술 콩쿠르 안반데 '88' 입선

라빌레트센터홀(파리).

〈후주 어린이 페스티벌 착시전〉 초대 출품　후추그린플라자.

〈디자인 도쿄, 일본 포스터와 그래픽 디자인〉 초대 출품

일미문화회관 도이자키갤러리(로스앤젤레스).

〈50인의 미술가가 그린 얼굴전〉 출품　시부야토큐백화점(도쿄).

제2회 〈세계포스터트리엔날레토야마'88〉 실행위원,

국내 심사위원, 초대 출품　도야마현립근대미술관.

개인전 〈웃음 충격 유머관〉 나카산모리오카점(이와테).

개인전 〈후쿠다 시게오의 장난기 백배전〉

긴테쓰아야메이케유원지 대행사관(나라).

개인전 〈후쿠다 시게오의 포스터〉 ABC갤러리(오사카).

JR히로시마역 정면 출입구 광장 지하도 벽면

'마음이 만드는 또 하나의 세계' 디자인 제작.

'해와섬의박람회' 심벌마크, 공식 포스터, 레스트 파크,

사이니지 계획 등 디자인 제작(히로시마).

나카산모리오카점 엔트런스 모뉴먼트 '이미 두 개의 세계' 제작(이와테).

가와사키시민박물관 '도키' 모뉴먼트 제작.

일본 IBM골든서클회의에서 강연, 웨스틴호텔(카우와이섬).

후쿠다 시게오의 '포스터 스쿨 인 토야마' 실기 강습회

구레하하이쓰(토야마).

『후쿠다 시게오 표본 상자(개정 증보판)』 출판　비주쓰출판사.

1989년 57세 제13회 〈바르샤바국제포스터비엔날레〉 출품

Zacheta미술관(폴란드).

〈소프트 이미지전〉 출품 이스라엘미술관.

〈일본 현대 설계 명문 작품전〉 초대 출품

타이베이시립미술관 / 대만성립미술관.

〈사회는 오브제 = 오브제는 사회〉 출품 퐁피두센터(파리).

〈광고탑국제그래픽비엔날레'89〉 초대 출품(뮌헨).

〈유러팔리아 89 재팬 현대 일본 포스터전〉 초대 출품

앙베르미술관(벨기에).

〈지구상의 생명을 위해서 : 국제 포스터전〉 출품

러시아미술가회관(모스크바).

〈국제AIDS심벌 프로젝트〉 출품 세계보건기구(미국).

〈국제 현대 포스터전〉 초대 출품 독일극장(베를린).

〈일본의 그래픽 디자인전〉 출품, 강연

자카르타일본문화센터 / 반둥공과대학.

홀 / 인도네시아예술학원 죠크쟈르타(인도네시아).

〈나고야 디자인 박람회 테마관〉 '세계의 미소 모나리자' 출품.

〈모리오카하시모토 미술관 개관 15주년 기념

소생하는 모나리자100 미소전〉 출품 모리오카하시모토미술관.

개인전 〈나니까라 나니마데 특선 89점〉 코니카프라자(도쿄).

히로시마국제회의장 심벌마크 디자인 제작.

에히메현장 디자인 제작.

제13회 '국제그래픽디자인회의' 참석, 강연 텔아비브대학(이스라엘).

BECKMANSSKOLA50주년 기념 세미나 참가, 강연

CHINA TEATERN(스톡홀름).

국제디자인회의 ICSID '89 NAGOYA 참석 및 강연(나고야).

범태평양디자인회의 '89도쿄 실행위원 및 참석.

제6회 콜로라도국제초대 포스터 비엔날레전 베스트스리상
'모리사와 '88'(미국).

1990년 58세 제14회 〈브루노국제그래픽디자인비엔날레〉 특별상
『후쿠다 시게오 : 일러스트 트릭412』(체코슬로바키아).
제1회 〈멕시코국제포스터비엔날레〉 초대 출품,
국제심사위원, 강연(멕시코).
〈국제 포스터전〉 출품 그랑팔레(파리).
〈PETRETTI 일본 예술전〉 출품 헬싱키(핀란드).
〈현대 일본 포스터 소장품전〉 출품 뉴욕근대미술관.
〈국제 포스터전〉 출품 PECSI갤러리(헝가리).
〈BEST 100 JAPANESE POSTERS 1945-1989〉 실행위원, 출품
일미문화회관 JACCC(로스앤젤레스).
〈그래픽 디자인의 오늘〉 실행위원, 출품 도쿄국립근대미술관공예관.
〈세타가야 미술전'90〉 출품 세타가야미술관(도쿄).
개인전 〈일러스트 트릭〉 세이부예술포럼(도쿄).
국제꽃과초록의박람회 오사카시 파빌리온
'사쿠야코노화관(공중 모뉴먼트 꽃과 문자)'.
NHK꽃씨 오브제, 디자인 제작.
NHK예술의 심벌 마크, CI 디자인 제작.
예술문화진흥기금 심벌마크 디자인 제작.
주코대학 정보과학부센터 엔터런스 환경 디자인 제작.
제1회 〈재팬엑스포토야마'92〉 마스코트 마크, 공식 포스터 제작.
구마모토현립극장 심벌마크, CI 디자인 제작.
제16회 ICOGRADA 스튜던트 세마나 참석, 강연
Odeon Leicester Square(런던).

1991년 59세 폴란드국립포스터미술재단 명예회원.

〈일본 그래픽 디자인 CLOSE-UP OF JAPAN전〉 출품

PUTRA월드트레이드센터(콸라룸푸르).

〈커뮤니케이션 & 프린트〉 출품 마드리드(스페인).

〈FOR A FUTURE WITH FUTURE스위스700년 기념전〉 출품(로잔).

제3회 〈세계포스터트리엔날레토야마 '91〉 실행위원, 국내 심사위원,

초대 출품 도야마현립근대미술관.

개인전 〈FUKUDA C'EST FOU〉 캔베일현대미술관(프랑스).

개인전 〈후쿠다 시게오 장난기와 제정신〉 고에쓰도미술관(아키타).

개인전 도쿄 디자인 마라톤 〈FUKUDA CEST FOU〉

도쿄디자이너즈스페이스.

도민 평화의 날, TV-CF 제작(도쿄).

다이니폰인쇄 DDD 쇼룸 프린팅 오브제 제작(오사카).

〈21세기(세계도시 오사카) 공간과 문화의 조건〉 심포지엄 참석,

공식 포스터 제작.

제23회 일본의학총회 심벌마크 디자인 제작(교토).

다이와은행 오사카 본점 벽화 디자인 제작.

다이토구 다치야 중·초등학교 벽화 디자인 제작.

제3회 '몬트리올세계도시회의' 공식 포스터 제작(캐나다).

도쿄도시박람회 공식 포스터 제1호 제작.

〈도쿄 프론티어 심벌마크 국제 지명 컴피티션〉 참가 출품.

시즈오카 NTT전화 개통 100주년 기념 전화 박스 디자인 제작(시즈오카).

〈그래픽아트포스터국제전 제4 블록〉 출품, 제2위 수상

'REMEMBERING FOR THE FUTURE' 우크라이나(소련).

『후쿠다 시게오 작품집(아이디어 별책)』 출판

세이분도신코샤誠文新光社.

1992년 60세　유엔지구 환경 정상 회담 〈환경과 개발에 관한 30점의 포스터전〉

초대 출품　리오근대미술관 / 상파울로근대미술관(브라질).

〈일본 그래픽 디자인전〉 출품　브란데부르크주베를린시립도서관.

EXPO '92 세비야만국박람회 폴란드 파빌리온

〈PLANET EARTH FLAG전〉 초대 출품.

제2회 〈멕시코국제포스터비엔날레〉(멕시코 초대 포스터 AMERICA

TODAY 500YEARS LATER전) 제작 출품.

〈A BIG APPLE FOR THE BIG APPLE 프린트 아트전〉 출품(뉴욕).

제5회 〈자연과 환경 국제 포스터전〉 출품　쇼몽(프랑스).

〈13+LAUTREC(로트레크로의 오마쥬1인전)〉

툴루즈로트렉미술관(프랑스).

〈자연과 환경보호에 관한 국제포스터전〉 출품

프랑크푸르트공예미술관(독일).

〈국제 형무소 감시소를 위한 포스터전〉 초대 출품(프랑스).

〈도시와 자연과 커뮤니케이션 우에다 아쓰시, 신구 스스무,

후쿠다 시게오 작품전〉 쓰쿠시아트 인테리어관(기타큐슈시).

〈35테이블전〉 '후쿠다 호텔 조식' 출품, 포스터 제작　긴자마쓰야.

개인전 〈회심지의 궤적〉 다카시마야(요코하마).

제10회 〈라하치국제포스터비엔날레〉 기념 포스터 제작(핀란드).

제1회 〈재팬엑스포토야마 '92〉 메인 게이트 제작.

이와테 현 JR이치노헤역 벽화 디자인 제작

'새로운 시대가 새로운 세계를 향해'.

기타큐슈 무라사키 강 '태양의 다리' 디자인 제작.

제12회 '국제 디자인 스튜던트 세미나 IDEAS'92' 참석, 강연, 개인전

맬버른국제회의장(오스트레일리아)

1993년 61세 ICOGRADA 부회장 취임.

제14회 〈바르샤바국제포스터비엔날레〉 출품
비라누프포스터미술관(폴란드).

〈예술과 기술 일본 포스터전〉 출품 함부르크미술관(독일).

〈일본 포스터전〉 출품, 공식 포스터 제작 포즈난국립미술관(폴란드).

개인전 〈후쿠다 시게오의 포스터〉 부에노스아이레스현대미술관.

부에노스아이레스대학 / 토크만대학 / 라플라타대학 /
니치아센터 강연(아르헨티나).

개인전 〈유유YOU 후쿠다 시게오의 입체조형〉
시즈오카컨트리하마오카 코스컬처플로아.

'글래스고국제디자인회의' 디자인 르네상스 공식 포스터 제작,
참석, 강연(스코틀랜드).

〈JAPAN CULTURAL FESTIVAL IN PARIS〉
(유네스코 본부) 공식 포스터 제작, 출품(파리).

〈디자인의 1세기전〉 포스터 제작(프랑스문화청).

일본디스플레이디자인협회 'dd연상 '92' 우수상 'JET '92 메인게이트'.

'EKOPLAGAT : 환경과자연보호국제포스터대회' 최고상 수상
'RIO '92포스터' 슬로바키아공화국.

『ggg Books-8 후쿠다 시게오』 출판 DNP예술커뮤니케이션즈.

1994년 62세 제16회 〈브루노 국제그래픽디자인비엔날레〉 심사위원,
초대 출품(체코공화국).

제11회 〈라하치국제포스터비엔날레〉 출품
라하치미술관(핀란드).

제3회 〈멕시코국제포스터비엔날레〉 출품.

제2회 〈국제그래픽디자인회의 아카풀코 포스터전〉 초대 출품.

〈국제 포스터 '94전〉 PECSI갤러리(헝가리).

제4회 〈자연과 환경 국제 포스터전〉 출품 쇼몽(프랑스).

월드심벌페스티벌: 제1회 월드 로고 디자인 비엔날레〉 출품
앤트워프(벨기에).
〈AGI: 폭력반대 포스터전〉 초대 출품 'Mr. Boomerang'(미국).
〈평화의 모뉴먼트1945-1995 HIROSHIMA전〉 출품(파리).
〈EARTH DAY New York: EARTH DAY 25주년 기념전〉 출품
뉴욕월드센터(미국).
제4회 〈세계포스터트리엔날레토야마 '94〉 실행위원,
국내 심사위원, 초대 출품 도야마현립근대미술관.
〈현대 포스터 경작21.VS 21.전〉 커미셔너, 출품 긴자마쓰야(도쿄).
개인전 〈후쿠다 시게오의 포스터12회 시리즈전〉
신주쿠센터빌딩 도쿄 건물 쇼룸 베일펜프라자(도쿄).
캐논 판매 마쿠하리 본사 모뉴먼트 '사람에서 미래로' 제작.
오사카나미하야 국체 모뉴먼트 제작.
〈트르나바 국제 포스터 트리엔날레, POSTER '94〉 시장상 수상
'I'm here. '93' 양코냐레크갤러리(슬로바키아공화국).
재팬 오픈(테니스) 프론티어상, 도지상 트로피 제작(도쿄도청).
이치카와시립종합도서관,
물의 광장 모뉴먼트 '하늘까지 닿아라' 제작.

1995년 63세 (재)서양미술진흥재단 평의원 취임.
〈세계 포스터전〉 초대 출품 이스탄블(터키).
제2차 〈세계 대전 종전 50주년 포스터전〉 초대 출품
리니어그래픽(모스크바).
제1회 〈국제스테이지포스터트리엔날레 소피아〉 출품(불가리아).
〈그래픽 사진 67인전〉 실행위원, 출품
시부야 파르코갤러리(도쿄) / 오사카 파르코 / 나고야 파르코.
〈이와테 디자인60년전〉 출품 모리오카가와토쿠백화점.
제13회 〈일본 도예전〉 심사위원.

개인전 〈후쿠다 시게오의 트릭 월드 M.C. 에셔 찬가〉
하우스텐보스 오란다마을미술관(나가사키).
개인전 〈SHIGEO FUKUDA-150 POSTERS〉
비라노프포스터미술관(폴란드).
개인전 〈제6회 현대 예술 축제 유미 예술 후쿠다 시게오〉
도야마현립근대미술관.
〈ICOGRADA 국제 그래픽 디자인전〉 공식 포스터 제작
파리유네스코전시장(프랑스).
도쿄 오다이바 시오카제공원 공공 오브제
〈시오카제공원의 일요일 오후〉 제작.
ICOGRADA: Santiago 회의, 라틴아메리카디자인회의,
참석 강연(칠레).
〈JAGDA 평화와 환경 포스터전〉 대상 수상.
뉴욕ADC 국제 부문 은상 수상(잔다스페이퍼아트).
〈유네스코 국제 포스터전〉 그랑프리 사비얀크 상 수상(파리).

1996년 64세 〈브루노국제그래픽디자인비엔날레〉 명예회원 취임(체코).
〈유네스코국제포스터전〉 프랑스국립아카데미 일본 대표 취임.
〈NHK하트전〉 출품 NHK후생문화사업단.
〈HANDZEICHEN 'HAND-POSTER'전〉 출품(프랑크후르트).
개인전 〈FUKUDA SHIGEO EXHIBITION〉 니혼바시미쓰코시 행사장.
LISBON EXPO '98 픽토그램 사이니지 계획
국제 지명 컴피티션 입선 제작(포르투갈).
'50 years of Vespa' 기념 포스터 제작(이탈리아).
도쿄 오다이바 주택환경 모뉴먼트 3대 설치 〈あ·ん〉 〈a·Z〉 〈0·8〉.
제3회 〈GOLDEN BEE 국제그래픽디자인비엔날레〉
GOLDENBEE 회장상(모스크바).
『디자인 쾌상녹』 출판 세이분도신코샤.

1997년 65세　세계포스터트리엔날레토야마 국제 심사위원 취임.

도쿄국립근대미술관 운영 위원 취임.

〈트르나바국제포스터비엔날레〉 출품(슬로바키아).

제12회 〈헬싱키국제포스터비엔날레〉 출품(핀란드).

〈국제 초대 지구 환경 포스터전〉 출품　교토정상회담(교토).

개인전 〈베스트 포스터 첫 전시 후쿠다 시게오〉
나디아파크디자인센터(나고야).

개인전 〈후쿠다 시게오전 아날로그 트릭〉 우메다로프트회장(오사카).

개인전 〈후쿠다 시게오 포스터전 시각의 장난기〉
도쿄국립근대미술관 필름센터.

개인전 〈후쿠다 시게오전 128비트〉 우메다로프트(오사카).

개인전 〈후쿠다 시게오의 포스터전 SUPPORTER〉
긴자그래픽갤러리(도쿄).

파리일본문화회관 공식 오프닝 포스터 제작(프랑스).

요코하마 국제 종합 경기장 파사드, 배너 디자인 제작(요코하마).

LANCOME 배 골프 컴피티션 공식 포스터 제작 랑콤사(파리).

고쿠요 시나가와 쇼룸 벽면 디자인 제작.

이와테 현 니노헤 시 지역 카시오페아 기구 모뉴먼트 제작.

패치 워크, 퀼트IN미야코 심사위원(이와테).

아카풀코국제디자인세미나 회의 강연(멕시코).

ICOGRADA 우루과이국제디자인회의 참석(남미).

통산대신 디자인 공로상 수상.

시쥬호슈 수상(예술이나 학술 등에 업적이 많은 사람에게
국가에서 주는 자줏빛 리본이 달린 기장記章.

제50회 광고 덴츠상 SP 야외 부문 우수상 '캐논 판매 본사 모뉴먼트'.

1998년 66세　중부 크리에이터 그룹 고문 취임(나고야).

　　　　　　도쿄예술대학 미술관 평의원 취임.

　　　　　　사인법인 일본사인디자인협회 고문 취임.

　　　　　　제18회 〈브루노국제그래픽디자인비엔날레〉 출품(체코).

　　　　　　〈상해 국제 포스터전〉 출품(중국).

　　　　　　〈국제4인전〉 출품 덴마크포스터미술관(덴마크).

　　　　　　〈세계 인권 선언50주년 기념 포스터〉 출품(파리).

　　　　　　개인전 〈후쿠다 시게오 지구 포스터전 오하요우! 지구〉

　　　　　　지도와측량과학관 국토지리원(쓰쿠바).

　　　　　　개인전 〈후쿠다 시게오의 페이퍼 예술〉

　　　　　　INTERSPACE OJI제지(도쿄).

　　　　　　〈공룡 엑스포 후쿠이2000〉 포스터, 심벌마크 제작(후쿠이).

　　　　　　이와테현 미야코시 종합 체육관 아트 배너 제작(이와테).

　　　　　　〈인도 사진전〉 강연 워크숍 국제 교류 기금(인도).

　　　　　　덴마크디자인스쿨 강연 워크숍(코펜하겐).

　　　　　　〈JAGDA세계 유산 포스터 가고시마전〉 기념 강연　가고시마현역사센터.

　　　　　　〈일본 플라워 디자인전〉 심사　한큐우메다(오사카).

　　　　　　제5회 'OAC 크리에이터즈 세미나' 강연(나고야).

　　　　　　〈현대 일본 포스터전〉 기념 강연　서울일본국제교류기금협회(한국).

　　　　　　〈파리일본문화회관 개관 기념 디자인의 세기전〉 심포지엄 강연
　　　　　　산토리박물관(오사카).

　　　　　　제8회 '종이 기량 대상' 심사 시마다 지량 탐험대(시즈오카).

　　　　　　〈BIO국제 디자인 비엔날레〉 ICOGRADA상 수상 류블랴나(슬로베니아).

1999년 67세　후쿠다시게오디자인관 오픈 니노헤시시빅센터(이와테).

　　　　　　서양미술진흥재단 평의원 취임.

　　　　　　초감각 뮤지엄 에서 100주년 기념 기획위원　긴자마쓰야.

　　　　　　〈미래 과학의 꿈 회화전〉 심사 위원장 발명협회.

〈사이언스 & 예술전〉 출품 치바현립현대산업과학관.

〈제4 BLOCK전〉 출품(우크라이나).

개인전 〈후쿠다 시게오 포스터〉 토론토일본문화센터(캐나다).

'국제 그래픽 디자인 & 비주얼 커뮤니케이션'

회의 강연 작품 전시(제그렙).

제6회 〈이란그래픽디자인비엔날레〉 강연(테헤란).

〈국제 웃음 포스터전〉 기념 강연 산토리박물관 덴보잔(오사카).

뉴저지 대학(미국) 강연.

실린더대학(캐나다) 강연 .

퀘벡대학(캐나다) 강연.

에밀리카기념미술디자인교(캐나다) 강연.

런던 국제 광고상 수상 OGILVY & MATHER JAPAN.

〈CHILDREN ARE THE RHYTHM OF WORLD전〉 포스터

3위 입상(프랑스).

2000년 68세 JAGDA 회장 취임.

무석경공학대학 설계 학원 강연, 명예 고문 취임(중국).

재단법인 국제디자인교류협회 이사취임(오사카).

예술연구진흥재단 평의원 취임.

청화대학 미술학원 국제교수 취임 워크숍(베이징).

〈따뜻한 형태〉 입체 오브제 콩쿠르 심사 위원장 세키시(이와테).

〈UNDERSTANDING(이해)DIALOGUUE(대화) &

COEXISTENCE(평화 공존)전〉 출품.

제9회 〈포스터 페스티벌 쇼몽전〉 출품(프랑스).

〈HUNGARIAN MIILENIUM THE INTERNATIONAL POSTER

SYMPOSIUM 2000〉 출품(헝가리).

개인전 〈FUKUDA IN TURKEY : FUKUDA SHIGEO

EXHIBITION 2000〉 이스탄불아트뮤지엄(터키).

개인전 〈MAGICIEN DE L'AFFICHE〉 퀘벡대학 디자인센터(몬트리올).

제14회 '전국 스포츠 레크리에이션 축제' 포스터 제작(미에).

〈아와지원예박람회 재팬플로라 2000〉 환경 디자인

'엑스포 스콥 3대 설치'(아와지시마).

ICOGRADA 서울어울림 회의 참석.

다나카다타테 박사 기념 모뉴먼트 제작

'로마자의 우주' 니노헤시시빅센터(이와테).

『후쿠다 시게오의 트릭 아트 여행』 출판 마이니치신문每日新聞.

2001년 69세 재단법인 일본산업디자인진흥회 평의원 취임.

재단법인 이와사키치히로기념 사업단 이사 취임.

강남대학 객원 교수 취임(중국).

〈홍콩국제포스터트리엔날레〉 출품.

야마가타디자인회의 강연, 포스터전 출품.

제3회 〈국제스테이지포스터트리엔날레〉 출품 소피아(불가리아).

〈칭하대학 미술학원90주년 기념 국제전〉 출품(베이징).

〈국제 포스터3인: 후쿠다 시게오, Gunter Rambow,

Seymour Chwast전〉 출품 무석시박물관(중국).

〈로트레크 오마쥬 국제 포스터전〉 출품 툴루즈(프랑스).

〈후쿠다 시게오 '끝의 시작' 후쿠다 미난전 '99년부터 신작까지'〉

세타가야미술관.

개인전 〈후쿠다 시게오 포스터 디자인〉 스쿨오브비주얼아츠(뉴욕).

마이니치신문 인구 문제 위원회 심벌마크 제작.

이와테현 공로자성 수상(이와테).

2002년 70세 일본POP협회 고문 취임.

〈EKOPLAGAT 2000 제9회 국제 트리엔날레〉 출품

환경과 자연 보호 문제(슬로바키아).

〈광저우 미술학원 포스터전〉 출품 및 강연.

개인전 〈후쿠다 시게오 포스터전〉 강연 아틀란타대학 아트갤러리(미국).

개인전 〈후쿠다 시게오 포스터〉

타이완사범대학 미술계 관사대화랑(타이베이).

개인전 〈후쿠다 시게오 포스터〉

영동기술학원 국제회의 청기예랑(타이중).

개인전 〈후쿠다 시게오 포스터전〉 복화국제문교회관(타이베이).

〈세계 ran전〉 일본 대상 모뉴먼트 제작 도쿄돔.

오키나와 평화상 트로피 제작(오키나와).

덴쓰신사옥 준공 기념 오브제 제작 요미우리신문.

〈후쿠다 시게오 포스터전〉 강연 중경교통대학(중국).

방재 제품 심벌마크 심사 수정 제작.

제5회 〈마카오아트비엔날레〉 심사(마카오).

제18회 〈바르샤바국제포스터비엔날레〉 은상 수상(폴란드).

2003년 71세 서북공업대학 객원 교수 취임(중국).

중국 길림성예술학원 명예교수 취임(중국).

〈The Fifth Triennial of Ecological Posterand Graphics

〈제4블럭전〉 출품(우크라이나).

개인전 〈PAN KUNSTFORM NIEDERRHEIN

독일 신미술관 오프닝 국제 초대 포스터〉 출품.

제1회 〈중국 국제 포스터 비엔날레〉 출품.

개인전 〈후쿠다 시게오 포스터〉 신장교육학원 예술학원 미술관(중국).

개인전 〈후쿠다 시게오 포스터〉 마카오 탑석문예관 마카오문화국(중국).

제14회 〈마카오 아트 페스티벌〉 참석, 강연(마카오).

중국 디자인 강연 세미나(창춘, 시안, 무한).

시안 서북공업대학 강연, 워크숍, 포스터 전시(중국).

국제 화문 설계 교육 검토회 참석, 강연 세미나 가오슝(타이완).

나가사키평화박물관 평화 모뉴먼트
'사다마사시 음부음부' 디자인 및 설치.

2004년 72세 가나자와미술공예대학 특별 객원 교수 취임.
제37회 '고단샤 훼이머스 스쿨 콘테스트' 후쿠다 시게오상 설립.
제2회 〈한국국제포스터비엔날레〉 출품.
국영 알프스 아즈미공원 심벌마크 디자인 제작(나가노).
요미우리신문 130주년 심벌마크 디자인 제작.
쓰쿠바엑스프레스타운 로고마크 디자인 제작.
이치노헤쇼핑센터 모뉴먼트 디자인 제작(이와테).

2005년 73세 〈평화 사회 주의 환경 국제 포스터〉 출품
보스턴, 필라델피아, 뉴욕 순회(미국).
개인전 〈후쿠다 시게오 트릭 아트의 재미있는 세계〉
기리시마예술의숲미술관(가고시마).
'홍익대학교 워크숍' 참석, 강연(한국).
'아오모리 모노쓰쿠리 세미나' 참석, 강연(아오모리).
'2005년도 AGIdea 멜보른디자인센터' 강연(오스트레일리아).
'국민 문화제 후쿠이' 강연(후쿠이).
'도시 디자인 국제 세미나' 참가 강연(타이베이, 가오슝).
동방기술학원 강연(타이완 가오슝).
일본 전자 전문 학교 강연(도쿄).
'패치워크 인 미야코 콩쿠르' 심사(이와테).
'한국세계관광기념품 디자인 콩쿠르' 심사위원.
도쿄아트디렉터즈클럽, 이탈리아 일본 포스터 전용 포스터 디자인 제작.
『SHIGEO FUKUDA MASTER WORKS』 출판
Fireny Books Ltd.(캐나다).

2006년 74세 개인전 〈후쿠다 시게오 포스터〉 노비타갤러리(아오모리).

개인전 〈후쿠다 시게오 포스터〉 니가타현립근대미술관(나가오카).

〈실크로드 일본대전〉 포스터 제작, 강연 니혼대학 문리학부.

제8회 〈세계포스터트리엔날레토야마 '85〉 심사위원, 강연(토야마).

〈쇼몽포스터페스티벌〉 심사, 강연(프랑스).

고모로시민대학 강연(나가노).

AGI일본대회 참가, 강연(도쿄 – 교토).

제7회 〈모스크바국제그래픽디자인비엔날레 GOLDEN BEE'전〉
포스터 심사(러시아).

국제 포스터 디자인상 심사(타이완, 가오슝).

오사카예술대학 강연(오사카).

가나자와미술공예대학 강연(가나자와).

도쿄아트디렉터즈클럽 'HALL OF FAME' 전당 입성.

2007년 75세 후쿠다시게오설계예술관 오픈 〈후쿠다 시게오전〉 개최
동방기술학원(타이완, 가오슝).

히로시마시립대학 강연(히로시마).

이노쿠마겐이치로미술관 강연(가가와).

동방기술학원 강연(타이완, 가오슝).

제28회 〈미래 과학의 꿈 회화전〉 심사위원장 발명협회.

〈교통 안전 포스터전〉 심사위원장 마이니치신문사.

제9회 〈일본 도예전〉 심사위원 마이니치신문사.

'가나자와 오오도오리 조각 콩쿠르' 심사(가나자와).

전일본지정자동차교습소협회 연합회 심벌마크 심사(도쿄).

바우하우스 빌딩 비주얼 트릭 벽면 제작 아오모리 아오이마도(아오모리).

메이지대학 오차노미즈 캠퍼스 일반 강좌 강연(도쿄).

니혼대학 한국사찰단 참가.

〈FUNFAN전〉 피렌체 가가와 페어 참가(이탈리아).

타이완 국제 포스터 디자인상 심사(타이중).

'학생 디자인 세미나' 워크숍, 강연 에히메신문사(마쓰야마).

'국제 스테이지 포스터 콩쿠르' 심사, 강연(불가리아, 소피아).

나고야조형대학 공개 수업 강좌 참가(나고야).

국제디자인회의 하바나 '포스터와 도시문화' 강연(쿠바).

〈FUNFAN전〉 타이난, 타이중 강연(타이완).

〈리쿠르트 에코 디자인전〉 강연 상해당대예술관(중국).

가나자와미술공예대학 강연(가나자와).

타이난과학대학 강연(타이완).

'홋카이도 토야호G8 정상회담 로고 마크' 심사 수상 관저(도쿄).

2008년 76세 오사카예술대학 객원 교수 취임.

재단법인 DNP문화진흥재단 이사 취임.

〈만화 한장의 꿈 지구 인간 2008전〉 출품 요코하마일본신문박물관.

〈따오기 방조 기념 포스터전〉 출품, 심포지엄 참가(니가타).

개인전 〈제2회 후쿠다 시게오〉

후쿠다시게오설계예술관(타이완, 가오슝).

개인전 〈후쿠다IDEA77〉 가오슝시립문화센터(타이완).

개인전 〈후쿠다 시게오 '변두리에서 제9'〉 타이난과기대학(타이완).

개인전 〈후쿠다 시게오 : 놀랍고 재미있는 포스터〉

하마다시세계어린이미술관(시마네).

개인전 〈사비냑Raymond Savignac 추도 6주년 기념 포스터〉

(프랑스, 노르만디, 도빌).

개인전 〈후쿠다 시게오전 : 장애물은 없어져라〉

크리에이션갤러리G8(도쿄).

모리오카공업고등학교 공개 강연(이와테).

시즈쿠이시 우구이스 온천관광협회 강연(이와테).

나고야조형대학 강연(아이치).

〈마루젠 사비낙전〉 토크쇼 참가(니혼바시).

'전국 교통 안전 포스터' 심사 마이니치신문.

'미즈호 스트리트 갤러리' 심사 미즈호은행(도쿄).

'미래과학의 꿈 회화 콩쿠르' 심사위원장 발명협회.

일본 디자인상 야마나상 심사.

요미우리 광고 대상 심사위원장 요미우리신문.

'일본 패키지 콘테스트' 심사.

'종이 재량 대상' 심사(시즈오카 현 시마다 시).

니혼대학 몽고리아 문화전 시찰 여행(내몽고, 울란바토르).

고단샤훼이머스스쿨즈 40주년 기념 모뉴먼트 제작.

『후쿠다 시게오 DESIGN 재유기福田繁雄デザイン才遊記』

ggg Books 별책-6 출판 DNP커뮤니케이션즈.

2009년 77세 1월 11일 급서.

JAGDA 후쿠다 시게오 전회장 추도회(도쿄).

추도전 〈오마주 후쿠다 시게오 포스터〉 도야마현립근대미술관 상설.

추도전 AGI 총회 2009 이스탄불(터키).

〈HOMMAGE A FUKUDA〉 포스터아트 갤러리(헬싱키).

2010년 〈후쿠다 시게오 비주얼 쇼크전〉 긴자그래픽갤러리(도쿄).

〈2010 복도심전 국제해보설계전〉 후쿠다시게오설계예술관(타이완).

〈착시·환영, 후쿠다 시게오 설계전장전〉 박2예술특구(타이완).

2011 일본 순회전 〈Sharpen your wit! 후쿠다 시게오 대회고전〉.

퍼머넌트 컬렉션

가와사키시민박물관(일본)

고에쓰도미술관(일본)

구마모토현립극장(일본)

뉴욕근대미술관(미국)

니노헤시민회관(일본)

다마미술대학(일본)

다이와은행 오사카 본점(일본)

더영피플메모리얼미술관(미국)

다마미술대학(일본)

도쿄국립근대미술관(일본)

도쿄도다이토쿠(일본)

도쿄예술대학(일본)

동방기술학원(타이완)

디자인미술관(영국)

라하치미술관(핀란드)

루브르광고미술관(프랑스)

모리오카하시모토미술관(일본)

무사시노미술대학(일본)

비라누프국립포스터미술관(폴란드)

사이타마현립근대미술관(일본)

산조시상공회의소(일본)

세타가야미술관(일본)

아시아미술관(미국)

아이치현헤키난시(일본)

안그라픽스(한국)

암스테르담시립미술관(네덜란드)

예루살렘국립근대미술관(이스라엘)

예일대학도서관(미국)

워커예술센터(미국)

이와테현니노헤(일본)

이와테현이치노에마치(일본)

이케다20세기미술관(일본)

조르주퐁피두센터(프랑스)

취리히현대공예미술관(스위스)

캐논판매 본사(일본)

콜로라도대학(미국)

다마미술대학(일본)

포즈난국립미술관(폴란드)

함부르크공예미술관(독일)

현대그래픽아트센터(일본)

히로시마시현대미술관(일본)